Quinze ans de ma vie

Tous droits de reproduction et de traduction réservés pour tous pays.

~~~~~~~~~~

*Published* 5 *October* 1908. *Privilege of copyright
in the U. S. A. reserved under the act approved March* 3 1905,
*by* Société d'Edition et de Publications, *Paris.*

# LOIE FULLER

# Quinze ans de ma vie

Préface d'Anatole FRANCE, *de l'Académie française*

**PARIS**
Société d'Édition et de Publications
Librairie FÉLIX JUVEN
13, rue de l'Odéon, 13

# PRÉFACE

Je ne l'avais vue que comme l'ont vue toutes les foules humaines qui couvrent la terre, sur la scène, agitant d'un geste harmonieux ses voiles dans les flammes, ou changée en un grand lis, éblouissante, nous révélant une forme auguste et neuve de la beauté. J'eus l'honneur de lui être présenté à un déjeuner du « Tour du monde » à Boulogne. Je vis une dame américaine aux traits menus, aux yeux bleus comme les eaux où se mire un ciel pâle, un peu grasse, placide, souriante, fine. Je l'entendis causer : la difficulté avec laquelle elle parle le français ajoute à ses moyens d'expression sans nuire à sa vivacité ; elle l'oblige à se tenir dans le rare et dans l'exquis, à créer à chaque instant l'expression nécessaire, le tour le plus prompt et le meilleur. Le mot jaillit, la forme étrange de langage se des-

sine. Pour y aider, ni gestes ni mouvements ; mais seulement l'expression de ses regards clairs et changeants comme des paysages qu'on découvre sur une belle route. Et le fond de la conversation, tour à tour souriant et grave, est plein de charme et d'agrément. Cette éblouissante artiste se révèle une dame d'un sens juste et délicat, douée d'une pénétration merveilleuse des âmes, qui sait découvrir la signification profonde des choses insignifiantes en apparence et voir la splendeur cachée des âmes simples. Volontiers elle peint d'un trait vif et brillant les pauvres gens en qui elle trouve quelque beauté qui les grandit et les décore. Ce n'est pas qu'elle s'attache particulièrement aux humbles, aux pauvres d'esprit. Au contraire, elle pénètre avec facilité dans les âmes les plus hautes des artistes et des savants. Je lui ai entendu dire les choses les plus fines, les plus aiguës sur Curie, M<sup>me</sup> Curie, Auguste Rodin et sur d'autres génies instinctifs ou conscients. Elle a sans le vouloir, et peut-être sans le savoir, toute une théorie de la connaissance et toute une philosophie de l'art.

Mais le sujet de conversation qui lui est le plus cher, le plus familier, je dirai même le plus intime, c'est la recherche du *divin*. Faut-il y reconnaître un caractère de la race anglo-saxonne, ou l'effet d'une éducation protestante ou bien une disposition particulière que rien n'explique ? Je ne sais. Mais elle est profondément religieuse,

avec un esprit d'examen très aigu et un souci perpétuel de la destinée humaine. Sous toutes sortes de formes, de toutes sortes de manières, elle m'a interrogé sur la cause et la fin des choses. Je n'ai pas besoin de dire qu'aucune de mes réponses n'était pour la contenter. Pourtant elle a accueilli mes doutes d'un air serein, en souriant à l'abîme. Car elle est vraiment une gentille créature.

Sentir ? Comprendre ? Elle est merveilleusement intelligente. Elle est encore plus merveilleusement instinctive. Riche de tant de dons naturels, elle aurait pu faire une savante. Je lui ai entendu tenir un langage très « compréhensif » sur divers sujets d'astronomie, de chimie, de physiologie. Mais en elle l'inconscient l'emporte. C'est une artiste.

Je n'ai pu résister au plaisir de rappeler ma rencontre avec cette femme extraordinaire et charmante. Quelle rare aventure ! Vous admirez de loin, en rêve, une figure aérienne, comparable en grâce à ces danseuses qu'on voit, sur les peintures de Pompeï, flotter dans leurs voiles légers. Un jour vous retrouverez cette apparition dans la réalité de la vie, éteinte et cachée sous ces voiles plus épais dont s'enveloppent les mortels, et vous vous apercevrez que c'est une personne pleine d'esprit et de cœur, une âme un peu mystique, philosophique, religieuse, très haute, très riante et très noble.

Voilà au naturel cette Loïe Fuller en qui notre Roger Marx a salué la plus chaste et la plus expressive des danseuses, la belle inspirée qui retrouva en elle et nous rendit les merveilles perdues de la mimique grecque, l'art de ces mouvements à la fois voluptueux et mystiques qui interprètent les phénomènes de la nature et les métamorphoses des êtres.

<div style="text-align:right">Anatole FRANCE.</div>

# Quinze ans de ma vie

## I

### MES DÉBUTS SUR LA SCÈNE DE LA VIE

— A qui est cet enfant ?
— Je ne sais pas.
— Bien, mais en tout cas, ne le laissez pas ici, emportez-le.

Et là-dessus l'un des deux interlocuteurs prit la petite chose et l'emporta dans la salle de danse.

C'était un drôle de petit paquet humain, à longs cheveux noirs bouclés, et cela ne pesait guère plus de six livres.

Les deux messieurs firent le tour de la société et demandèrent à chaque dame si l'enfant était à elle : personne ne le reconnaissait.

Sur ces entrefaites deux dames entrèrent dans la chambre qui servait de vestiaire et se dirigèrent droit vers le lit où, en désespoir de cause, on

avait reposé le bébé. L'une dit, comme tout à l'heure le danseur :

— A qui est cet enfant ?

Et l'autre répliqua :

— Pour l'amour de Dieu, qu'est-ce qu'il fait là ? C'est l'enfant de Lile. Il n'a que six semaines et elle l'a amené ici ! Ce n'est vraiment pas la place d'un bébé de cet âge. Prenez garde, vous allez lui rompre le cou, si vous le tenez ainsi. Ça n'a que six semaines, vous dis-je.

A ce moment une femme accourut de l'autre bout de la salle de bal. Elle poussa un cri, et s'empara de l'enfant. Toute rougissante, elle s'apprêtait à l'emporter, lorsqu'un des danseurs lui dit :

— Elle a fait son entrée dans le monde, maintenant, il faut qu'elle y reste.

A partir de cet instant jusqu'à la fin du bal le bébé devint le « clou » de la soirée. Elle roucoula, rit, agita ses menottes et circula par toute la salle jusqu'à ce que le dernier des danseurs fût parti.

Or cette enfant, c'était moi, et voici comment cette aventure était arrivée :

C'était en janvier et l'hiver était terriblement dur. Il y avait quarante degrés au-dessous de zéro. En ce temps mon père, ma mère et mes frères habitaient une ferme à seize milles de Chicago, et lorsque l'époque de mon entrée dans le monde approcha, la température devint si froide qu'il fut impossible de chauffer convenablement

la maison. La santé de ma mère donnait des inquiétudes à mon père. Il alla donc au village de Fullersburg — dont la population se composait presque exclusivement de cousins, petits-cousins et arrière-petits-cousins à nous — et fit un arrangement avec le propriétaire de l'unique taverne de l'endroit. Dans la salle commune il y avait un grand poêle de fonte. C'était, de toute la contrée, le seul poêle qui donnât une chaleur appréciable. On transforma le bar en chambre à coucher et c'est là que je vis la lumière. Ce jour-là une épaisse couche de glace recouvrait les carreaux, et l'eau gelait dans les cruches à deux mètres du fameux poêle.

Je suis sûre de tous ces détails, car j'ai attrapé un rhume à la minute même de ma naissance et ne m'en suis jamais guérie. Mais, comme du côté de mon père j'avais des ascendants solides, j'entrai dans la vie avec une certaine dose de résistance et si je ne suis pas arrivée à me débarrasser des effets de ce froid initial, j'ai pu, du moins, parvenir à les supporter.

Un mois plus tard, nous étions revenus à la ferme et la taverne avait repris son aspect habituel. J'ai dit que c'était le seul cabaret de l'endroit, et, comme nous occupions la salle de débit, nous avions imposé un rude sacrifice aux villageois qui durent se priver de leur passe-temps favori pendant plus de quatre semaines.

Lorsque j'eus un mois et demi, un soir une

masse de gens s'arrêtèrent devant chez nous. Ils allaient faire une surprise (1) à quelqu'un dont l'habitation se trouvait à vingt milles de la nôtre.

Ils prenaient tout le monde en route, et s'étaient arrêtés chez nous pour emmener mes parents. Ils leur donnaient cinq minutes pour se préparer. Mon père était un ami intime des personnes chez lesquelles on se rendait, en « surprise-party », et, comme, en outre, il était l'un des meilleurs musiciens de la contrée, il ne pouvait se dispenser d'aller faire danser la bande. Il se prépara donc à se joindre à ses voisins. Mais ceux-ci insistèrent pour que ma mère les accompagnât également

Que ferait-elle du bébé ? Qui lui donnerait son lait ?

Il ne restait qu'une chose à faire dans ces conditions : emmener aussi l'enfant.

Ma mère se défendit tant bien que mal, alléguant qu'elle n'avait pas le temps de faire les préparatifs nécessaires.

Mais le groupe joyeux n'accepta aucune défaite. On m'enroula dans une couverture, et je fus emballée dans un traîneau qui me transporta au bal.

Lorsque nous fûmes arrivés, on crut que,

---

(1) Une « surprise-party » consiste, aux États-Unis, à se rendre, la nuit et en groupe, chez des amis qu'on n'a point prévenus d'une telle visite. On réveille la maison. On apporte des victuailles. On amène des musiciens. Et on organise soirée et souper.

comme une enfant bien élevée, j'allais dormir toute la nuit, et on m'installa sur le lit de la chambre transformée en vestiaire. On me couvrit soigneusement et on m'abandonna à moi-même.

C'est là que les deux messieurs cités au début de ce chapitre découvrirent le bébé qui gigottait des pieds et des mains.

Pour tout vêtement il avait une robe de flanelle jaune et un jupon de calicot, ce qui lui donnait un air de petit pauvre.

Vous pouvez vous imaginer les sentiments de ma mère lorsqu'elle vit sa fille apparaître dans un tel négligé.

Voilà comment j'ai fait mes débuts en public, à l'âge de six semaines et parce que je ne pouvais pas agir autrement. Pendant ma vie entière tout ce que j'ai fait a eu un point de départ identique : jamais je n'ai pu « agir autrement ».

J'ai également continué à ne pas trop me préoccuper de ma toilette...

## II

### MES DÉBUTS SUR UNE VRAIE SCÈNE
### A DEUX ANS ET DEMI

Alors que j'étais une toute petite fille, le président du *Chicago Progressive Lyceum*, où mes parents et moi allions tous les dimanches, rendit, un après-midi, visite à ma mère et la félicita des débuts que j'avais faits le dimanche précédent à son Lycée. Comme ma mère ne pouvait pas comprendre de quoi il voulait parler, je me levai du tapis sur lequel j'étais assise avec quelques joujoux et je déclarai :

— J'ai oublié de vous dire, maman, que j'ai récité ma pièce au Lycée, dimanche dernier.

— Récité votre pièce ? répéta ma mère, qu'est-ce qu'elle veut dire ?

— Comment, dit le président, vous ne savez pas que Loïe a récité des poésies dimanche ?

Ma mère était presque épouvantée, tant elle était surprise. Je me jetai à son cou et la couvris de baisers en lui disant :

— J'ai oublié de vous le dire... J'ai récité *ma* pièce.

— Oh oui, dit le président, et elle a eu beaucoup de succès.

Ma mère demanda des explications.

Le président lui dit alors :

— Pendant un repos des exercices, Loïe grimpa sur l'estrade, fit une belle révérence comme elle en avait vu faire aux orateurs, puis, s'agenouillant, elle récita sa petite prière. Ce qu'était cette prière je ne m'en souviens pas.

Mais ma mère l'interrompit.

— Oh ! je sais. C'est la prière qu'elle dit tous les soirs lorsque je la couche.

Et j'avais récité cela dans une école du dimanche fréquentée par des libre-penseurs !...

— Après quoi Loïe se releva, resalua l'auditoire et d'énormes difficultés surgirent. Elle n'osait plus redescendre debout. Elle prit le parti de s'asseoir et de se laisser glisser d'une marche à l'autre jusqu'à ce qu'elle fût arrivée sur le parquet. Pendant cet exercice, la salle entière se tordait, à la vue de son petit jupon de flanelle jaune et de ses bottines à bouts de cuivre qui battaient l'air. Mais Loïe se remit sur pieds, et en entendant les rires elle leva la main droite et dit à très haute voix : « Chut !... Taisez-vous, je vais réciter ma poésie. » Elle ne bougea pas tant que le silence ne fut pas rétabli. Loïe récita alors sa poésie, comme elle l'avait promis, puis retourna à sa

place avec l'air d'une personne qui vient de faire la chose la plus naturelle du monde.

Le dimanche suivant, j'allai comme d'habitude au Lycée avec mes frères. Ma mère vint aussi dans le courant de l'après-midi, et s'assit au bout d'un banc parmi les invités qui ne prenaient pas part à nos exercices. Elle pensait combien elle avait eu de chance de ne pas être là le dimanche précédent pour assister à mon « succès » lorsqu'elle vit une dame se lever et s'approcher de l'estrade. La dame se mit à lire un petit papier qu'elle tenait à la main. Lorsque la dame eut achevé sa lecture, ma mère entendit ces mots :

— Et maintenant nous allons avoir le plaisir d'entendre notre petite amie, Loïe Fuller, réciter une poésie intitulée : « Marie avait un petit agneau. »

Ma mère, au comble de la stupéfaction, était incapable de bouger ou de dire un mot. Elle murmura seulement :

— Comment cette petite peut-elle être aussi folle ? Jamais elle n'arrivera à réciter cela. Elle ne l'a entendu dire qu'une fois.

Et à travers une sorte de brouillard, elle me vit me lever de ma chaise, m'approcher lentement des gradins et grimper sur l'estrade en m'aidant des pieds et des mains. Une fois là-haut, je me retournai et regardai le public, je fis une belle révérence, et commençai, d'une voix qui résonna par toute la salle. Je débitai le petit poème d'un air

si sérieux, que, malgré les fautes que je devais faire, l'esprit en fut compris et impressionna tous les assistants. Je ne m'arrêtai pas une seule fois, et récitai mon petit morceau du commencement à la fin. Puis je saluai à nouveau et tout le monde m'applaudit follement. Je m'approchai ensuite des marches, et me laissai tranquillement glisser jusqu'en bas, comme je l'avais fait le dimanche précédent. Seulement cette fois personne ne se moqua de moi.

Lorsque ma mère vint me rejoindre, longtemps après, elle était encore toute pâle et tremblante, et elle me demanda pourquoi je ne l'avais pas prévenue de ce que j'allais faire. Je lui répondis que je ne pouvais pas la prévenir d'une chose que je ne savais pas moi-même.

— Où as-tu appris ça ?
— Je ne sais plus maman.

Elle me dit alors que j'avais dû entendre lire cette chose par mon frère. Et je me l'étais rappelée. A partir de cette époque je récitai constamment des poésies partout où je me trouvais. Je faisais des speechs, mais en prose, car j'employais des mots qui m'étaient propres, me contentant de traduire l'esprit des choses que je récitais sans me soucier beaucoup du mot à mot. Je n'avais alors besoin, avec ma mémoire sûre et toute fraîche, d'entendre un poème qu'une fois, pour le réciter, de bout en bout, sans me tromper d'une syllabe. J'ai toujours gardé, d'ailleurs, une mer-

veilleuse mémoire. Je l'ai prouvé par la suite en prenant au pied levé des rôles dont j'ignorais le premier mot, la veille de la première représentation.

C'est ainsi que j'ai joué Marguerite Gauthier, dans la *Dame aux Camélias*, avec un délai de quatre heures seulement, pour apprendre le rôle.

Le dimanche dont je viens de parler, ma mère ressentit la première commotion nerveuse qui devait lui indiquer, si elle avait pu comprendre ce tragique avertissement, qu'elle allait devenir la proie de la maladie terrible qui devait la tenir immobile pendant de si longues années.

Depuis le printemps qui suivit mon début aux Folies-Bergère jusqu'à sa mort, elle m'a accompagnée dans tous mes voyages. Tandis que j'écrivais ceci, quelques jours avant sa fin, je pouvais l'entendre remuer ou parler, car elle était dans la chambre voisine où deux gardes-malades la veillaient nuit et jour. Pendant que je travaillais, j'allais de temps en temps auprès d'elle, j'arrangeais un peu ses coussins, je la soulevais, lui donnais sa potion ou quelque petite chose à manger, j'éteignais les bougies, puis j'ouvrais la fenêtre un instant, et je retournais à la tâche.

Depuis le jour de mes débuts au *Chicago Progressive Lyceum*, je continuai ma carrière dramatique et les incidents de mes représentations seraient suffisants pour remplir plusieurs volumes. Car, sans interruption, les aventures se

succédèrent au point que jamais je n'entreprendrai la tâche d'écrire tout cela.

Il me faut dire que lorsque ce premier incident théâtral vint se placer dans ma vie, j'avais tout juste deux ans et demi...

# III

## COMMENT JE CRÉAI LA DANSE SERPENTINE

En 1890 j'étais en tournée, à Londres, avec ma mère. Un impresario m'engagea pour aller créer aux Etats-Unis le principal rôle d'une nouvelle pièce, intitulée *Quack, docteur-médecin*. Dans cette pièce je devais donner la réplique à deux acteurs américains : MM. Will Rising et Louis de Lange, assassiné mystérieusement depuis.

J'achetai les costumes dont j'avais besoin et les pris avec moi. Dès notre arrivée à New-York les répétitions commencèrent. L'auteur, pendant notre travail, eut l'idée d'ajouter à sa pièce une scène où le docteur Quack hypnotisait une jeune veuve. L'hypnotisme était à ce moment très en vogue à New-York. Pour que la scène donnât tout son effet, il lui fallait une musique très douce et un éclairage vague. Nous demandâmes à l'électricien du théâtre de mettre des lampes vertes à la rampe, et au chef d'orchestre de jouer un air en sourdine.

La grande question fut ensuite de savoir quelle robe je mettrais. Je ne pouvais pas en acheter une nouvelle. J'avais dépensé tout l'argent qu'on m'avait avancé pour mes costumes, et, ne sachant comment m'en tirer, je me mis à passer en revue ma garde-robe, dans l'espoir d'y trouver quelque chose de mettable.

Rien, je ne trouvais rien.

Tout à coup j'aperçus, au fond d'une de mes malles, un petit coffret, un minuscule coffret, que j'ouvris. J'en tirai une étoffe de soie légère comme une toile d'araignée. C'était une jupe très ample et très large du bas.

Je laissai couler la robe dans mes doigts et, devant ce petit tas d'étoffe, tout menu, je demeurai songeuse un long moment. Le passé, un passé tout proche et déjà très lointain, s'évoquait devant mes yeux.

C'était à Londres, quelques mois auparavant.

Une amie m'avait demandé de venir dîner avec quelques officiers que l'on fêtait, avant leur départ pour les Indes où ils allaient rejoindre leur régiment. Tout le monde était en grande toilette. Les officiers en beaux uniformes, élégants, les femmes en grand décolleté, et belles comme elles savent l'être en Angleterre.

A table, je fus placée entre deux des plus jeunes officiers. Ils avaient de très longs cous et portaient des cols excessivement hauts. D'abord je me sentis fort intimidée en présence de quelque chose

d'aussi imposant que mes voisins. Ils avaient l'air poseurs et peu communicatifs. Bientôt je découvris qu'ils étaient encore beaucoup plus timides que moi, et que jamais nous ne ferions plus ample connaissance si l'un de nous ne se décidait à vaincre sa timidité et, du même coup, celle des deux autres.

Mais mes jeunes officiers n'étaient timides qu'en présence des femmes. Lorsque je leur dis mon espérance de ne pas les voir prendre part à une guerre et que je souhaitais qu'ils ne tuassent point, l'un d'eux me répondit très simplement :

— Je pense que je peux servir de cible, tout comme un autre, et les gens qui tireront sur moi, penseront bien que c'est la guerre.

— N'est-ce pas vous, surtout, vous, les plus civilisés, qui penserez cela ?

— Croyez-vous que j'aurai le temps de penser ? demanda-t-il.

Et disant cela il souriait.

Ils étaient essentiellement et purement Anglais, rien ne pouvait les bouleverser, les émouvoir, ou les faire changer d'un iota. A notre table ils paraissaient timides ; ils n'en étaient pas moins de cette sorte d'hommes qui vont au-devant de la mort comme on va au-devant d'un ami qu'on rencontre dans la rue.

A cette époque, je ne connaissais pas les Anglais, comme j'ai appris à les connaître par la suite.

Je quittai la table en oubliant de demander leurs noms à mes voisins, et lorsque j'y pensai, il était trop tard.

Je me rappelai pourtant que l'un d'eux s'était inquiété, dans le courant de la conversation, de l'hôtel où j'étais descendue. J'avais totalement oublié l'incident, lorsque, quelque temps plus tard, je reçus un petit coffret venant des Indes.

Il contenait une jupe de soie blanche très légère, d'une forme particulière, et quelques pièces de soie arachnéennes. La caisse n'avait pas plus de cinquante centimètres de long et n'était guère plus haute qu'une boîte à cigares. Elle ne contenait rien de plus, pas une ligne, pas une carte. Quelle drôle de chose ! De qui cela pouvait-il venir ?

Je ne connaissais personne aux Indes. Mais tout à coup je me souvins du dîner et des jeunes officiers. J'admirai beaucoup mon joli cadeau, mais j'étais loin de me douter qu'il contenait la petite semeuse d'où allait sortir pour moi une lampe d'Aladin.

C'était ce même coffret que je venais de retrouver dans ma malle...

Rêveuse, je me baissai, je ramassai l'étoffe souple et soyeuse et je passai la jupe hindoue, la jupe que m'avaient envoyée mes deux officiers, ces deux jeunes hommes qui ont dû depuis « servir de cible » là-bas, dans quelque jungle hostile, car jamais plus je n'entendis parler d'eux.

Ma robe — qui allait devenir la robe du triomphe — était trop longue d'un demi-mètre au moins. Je relevai alors la ceinture et me confectionnai ainsi une sorte de robe Empire en épinglant la jupe à un corsage décolleté. La robe devenait très originale, un peu ridicule même, et c'était tout à fait ce qui convenait pour cette scène d'hypnotisme que nous ne prenions pas au sérieux.

Pour essayer le succès de la pièce, nous la jouâmes d'abord dans les provinces avant de venir la présenter au public de New-York. Je fis donc mes débuts de « danseuse » au théâtre d'une petite ville, que New-York ignorait totalement. Personne du reste, je crois, en dehors des habitants, ne s'occupait de ce qui se passait dans ladite petite ville. A la fin de la pièce, le soir de la première, nous jouâmes notre scène d'hypnotisme. Le décor, représentant un jardin, était baigné de lumière vert pâle. Le docteur Quack faisait une entrée mystérieuse, puis m'évoquait. L'orchestre joua pianissimo un air fort langoureux, et j'apparus en essayant de me faire assez légère pour donner l'impression imaginaire d'un esprit voltigeant qui obéissait aux ordres du docteur.

Il leva les bras. Je levai les miens. Suggestionnée, en transe, — du moins en apparence, — mon regard rivé au sien, je suivais tous ses mouvements. Ma robe était si longue, que je marchais constamment dessus, et machinalement je la re-

tenais des deux mains et levais les bras en l'air, tandis que je continuais à voltiger tout autour de la scène comme un esprit ailé.

Un cri soudain jaillit de la salle :

— Un papillon ! un papillon !

Je me mis à tourner sur moi-même en courant d'un bout de la scène à l'autre, et il y eut un second cri :

— Une orchidée !

A ma profonde stupéfaction, des applaudissements nourris éclatèrent.

Le docteur glissait autour de la scène, de plus en plus vite, et de plus en plus vite je le suivais. Enfin, transfigurée, en extase, je me laissai tomber à ses pieds tout enveloppée dans le nuage soyeux de la légère étoffe.

Le public bissa la scène, puis la bissa encore... et tant et si bien que nous dûmes la répéter plus de vingt fois.

Nous continuâmes à voyager pendant six semaines environ, puis ce fut notre début dans un des faubourgs de New-York, où M. Oscar Hommerstein, devenu depuis le célèbre impresario, possédait un théâtre.

La pièce n'eut — doit-on le dire ? — aucun succès, et notre scène d'hypnotisme elle-même fut impuissante à la sauver des attaques de la critique. Aucun théâtre de New-York ne voulut lui accorder l'hospitalité et notre troupe se dispersa.

Au lendemain de cette première au théâtre de M. Hommerstein, le journal de la petite localité où nous avions donné triomphalement *Quack, docteur médecin*, et que les directeurs de New-York ignoraient si complètement, fit un article follement élogieux de ce qu'il appelait « mon jeu » dans la scène de l'hypnotisme. Mais la pièce ayant fait four, personne ne songea qu'il serait possible d'en détacher une scène, et je continuai à rester sans engagement.

D'ailleurs, même à New-York, et en dépit de l'insuccès de l'ouvrage, j'obtenais, personnellement une bonne presse. Les journaux s'accordaient pour proclamer que j'avais une corde extraordinaire à mon arc... si je savais m'en servir !... J'avais rapporté ma robe à la maison pour raccommoder un petit accroc. Après la lecture de ces lignes réconfortantes, je sautai à bas du lit, et vêtue de ma seule chemise de nuit, je passai le vêtement, et me regardai dans une grande glace pour me rendre compte de ce que j'avais fait le soir précédent.

Le miroir se trouvait juste en face des fenêtres. Les grands rideaux jaunes étaient tirés, et à travers leur étoffe le soleil répandait dans la chambre une lueur ambrée qui m'enveloppait toute, et éclairait ma robe par transparence. Des reflets d'or se jouaient dans les plis de la soie chatoyante, et dans cette lumière mon corps se dessinait vaguement en ligne d'ombre. Ce fut, pour moi, une minute d'intense émotion. Inconsciemment je sen-

lais que j'étais en présence d'une grande découverte, d'une découverte dont je n'eus que plus tard la certitude et qui devait m'ouvrir la voie que j'ai suivie depuis.

Doucement — presque religieusement — j'agitai la soie, et je vis que j'obtenais tout un monde d'ondulations que l'on ne connaissait pas encore.

J'allais créer une danse ! Comment n'y avais-je encore jamais pensé ?

Deux de mes amies, M^me Hoffman et sa fille, M^me Hossack, venaient de temps en temps voir où j'en étais de mes découvertes. Lorsque je trouvais un geste ou une attitude qui avaient l'air de quelque chose, elle disaient : « Gardez cela, répétez-le », et finalement je pus me rendre compte que chaque mouvement du corps provoque un résultat de plis d'étoffe, de chatoiement des draperies mathématiquement et systématiquement prévus.

La longueur et l'ampleur de ma jupe de soie m'obligeaient à plusieurs répétitions du même mouvement pour donner à ce mouvement son dessin spécial et définitif. J'obtenais un effet de spirale en tenant les bras en l'air tandis que je tournais sur moi-même, à droite puis à gauche, et recommençais ce geste jusqu'à ce que le dessin de la spirale se fût établi. La tête, les mains, les pieds suivaient les évolutions du corps et de la robe. Mais il est bien difficile de décrire cette partie de ma danse. On la voit et on la sent : elle

est trop compliquée pour que des mots parviennent à la réaliser.

Une autre danseuse obtiendra des effets plus délicats, avec des mouvements plus gracieux, mais ce ne seront pas les mêmes. Pour qu'ils soient identiques, il faudrait l'esprit qui les a créés. Une chose originale, fût-elle, jusqu'à un certain point, moins bonne qu'une imitation, vaut quand même mieux qu'elle.

J'étudiai chacun de mes mouvements et finis par en compter douze. Je les classai en danse n° 1, n° 2, etc., etc. La première devait être éclairée d'une lumière bleue, la seconde d'une lumière rouge, la troisième d'une lumière jaune. Pour éclairer mes danses je voulais un projecteur avec un verre de couleur devant la lentille, mais je désirais danser la dernière danse dans l'obscurité avec un seul rayon de lumière jaune traversant le fond de la scène.

Lorsque j'eus fini l'étude de mes danses, je me mis en quête d'un impresario. Je les connaissais tous. Au cours de ma carrière d'actrice ou de chanteuse, je les avais eus tous plus ou moins pour directeurs.

Je n'étais pourtant guère préparée à la réception qu'ils me firent.

Le premier me rit au nez en me disant :

— Vous! Une danseuse! C'est trop fort! Lorsque j'aurai besoin de vous pour un rôle, je viendrai vous chercher avec plaisir. Mais comme danseuse,

merci ! Lorsque j'engage une danseuse, il faut que ce soit une étoile. Les seules que je connaisse sont Sylvia Grey et Letty Lind, de Londres. Et vous ne pouvez pas rivaliser avec elles. Croyez-moi. Bonsoir !

Il avait perdu tout respect pour moi, en tant qu'actrice, et il se moquait de la danseuse !

M<sup>me</sup> Hoffman était venue avec moi, elle m'attendait au foyer du théâtre, où je la rejoignis. Elle remarqua tout de suite combien j'étais pâle et agitée. Lorsque nous sortîmes du théâtre il faisait nuit. Nous marchâmes en silence dans les rues pleines d'ombre. Nous ne parlâmes ni l'une ni l'autre. Mais quelques mois plus tard mon amie me dit que ce soir-là je ne cessai de faire entendre une sorte de gémissement pareil à celui d'un animal blessé. Et cette plainte avait glacé les questions sur ses lèvres. Elle avait vu que j'étais remuée jusqu'au fond de mon être.

Le lendemain je dus recommencer mes courses, car le besoin me talonnait.

M<sup>me</sup> Hoffman m'offrit de venir demeurer auprès d'elle et de sa fille, ce que j'acceptai avec reconnaissance, sans savoir le moins du monde quand et comment il me serait possible de m'acquitter envers elle.

Bientôt après, je dus me rendre à l'évidence : puisque j'étais connue comme actrice, rien ne pouvait me nuire davantage que d'essayer de devenir danseuse.

Un directeur alla jusqu'à me dire que deux ans d'absence de New-York m'avaient fait complètement oublier du public, et qu'en essayant de me rappeler à son souvenir, j'aurais l'air de lui raconter une vieille histoire. Comme j'avais alors à peine dépassé ma vingtième année, je fus irritée au dernier point de cette allégation et je pensai : « Faudra-t-il donc que je conquière péniblement la renommée et que je vieillisse de vingt ans pour démontrer que *j'étais* jeune aujourd'hui. »

N'y tenant plus, je dis ma pensée au directeur.

— Du diable, répondit-il, ce n'est pas l'âge qui compte, c'est le temps pendant lequel le public vous a connue, et vous avez été trop connue comme actrice pour nous revenir comme danseuse !

Partout on me faisait la même réponse et je finis par me désespérer. J'avais conscience d'avoir trouvé une chose nouvelle et unique, mais j'étais loin d'imaginer, même en rêve, que je détenais la révélation d'un principe devant révolutionner l'esthétique.

Je suis stupéfaite quand je vois les proportions qu'ont prises les formes et les couleurs. La préparation scientifique des couleurs chimiquement composées, inconnues jusqu'ici, me remplit d'admiration, et je reste devant elles comme le mineur qui a découvert un gisement d'or et qui s'oublie lui-même dans la contemplation du monde qui est devant lui.

Mais je reviens à mes tribulations.

Un directeur, qui, autrefois, avait fait de son mieux pour m'employer comme chanteuse légère, et qui avait nettement refusé d'entendre parler de moi comme danseuse, consentit négligemment, grâce à l'intervention d'un ami commun, à me laisser essayer ma danse devant lui.

Je pris ma robe, qui faisait un bien mince paquet, et je partis pour le théâtre.

La fille de Mme Hoffman m'accompagnait. Nous prîmes par l'entrée des artistes. Un seul bec de gaz éclairait la scène complètement vide. Dans la salle également sombre, le directeur, installé dans un fauteuil d'orchestre, nous regardait avec un air d'ennui, — presque de mépris. Pas de loge pour mon changement, pas de piano pour m'accompagner... Mais l'occasion restait précieuse quand même. Je n'hésitai donc pas à revêtir mon costume, en scène et par-dessus ma robe de ville. Puis je fredonnai un air et me mis à danser très doucement dans la pénombre. Le directeur se rapprocha, se rapprocha encore, puis finit par monter sur le plateau.

Ses yeux s'animaient étrangement.

Je continuai à danser, m'effaçant dans l'ombre au fond de la scène, puis revenant sous le bec de gaz et tournoyant avec frénésie.

Enfin, je soulevai une partie de ma robe au-dessus de mes épaules, je me fis une sorte de nuage qui m'enveloppait toute et je me laissai

tomber, — masse palpitante de soie légère, — aux pieds du directeur. Puis je me relevai et attendis, dans la plus grande anxiété, ce qu'il allait dire.

Il ne parlait toujours pas. Des visions de succès devaient traverser son cerveau.

Enfin, il sortit de son silence et baptisa ma danse « La Serpentine ».

— C'est le nom qui lui va, dit-il, et j'ai justement la musique qu'il vous faut pour cette danse. Venez dans mon cabinet, je vais vous la jouer.

Là, pour la première fois, j'entendis cet air qui devait devenir si populaire : *Loin du bal*.

Une troupe nouvelle répétait *l'Oncle Célestin* dans le théâtre. Cette troupe devait d'abord faire une tournée de quelques semaines en province avant de revenir à New-York. Mon nouveau directeur m'offrit, pour cette tournée, un engagement de cinquante dollars par semaine. J'acceptai, mais sous la condition d'avoir la vedette, afin de regagner de la sorte le prestige que j'avais perdu.

Peu de jours après je rejoignis la troupe et fis mes débuts loin de New-York. Pendant six semaines, je m'offris aux regards des provinciaux, escomptant fébrilement l'heure où je paraîtrais, enfin, sur cette scène de la grande ville.

Au cours de cette tournée, et malgré les conditions que j'avais faites, je n'étais pas en vedette. L'affiche ne m'annonçait même pas comme un « clou » et pourtant ma danse, qui se passait

pendant un entr'acte et sans lumière de couleur, fut un succès dès le premier pas.

Un mois et demi plus tard, à Brooklyn, le succès fut triomphal. La semaine suivante je fis mon début à New-York, au Casino, qui était un des plus jolis théâtres de la ville.

Là je pus, pour la première fois, réaliser mes danses telles que je les avais conçues : nuit dans la salle et lumières de couleur sur la scène avec première apparition baignée dans une lumière bleue. La salle était bondée et le public fut absolument enthousiaste. Je dansai mon premier, mon second, mon troisième pas. Lorsque j'eus fini, la salle entière était debout.

Parmi les spectateurs se trouvait l'un de mes plus vieux amis, Marshal P. Wilder, le petit humoriste américain. Il me reconnut et cria mon nom de façon que tout le monde pût l'entendre, car on avait négligé de le mettre sur le programme ! Lorsque le public apprit que la nouvelle danseuse était son ancienne favorite de comédie, la petite actrice de jadis, il lui fit une ovation comme jamais être humain, je crois, n'en a entendu.

On criait : « Bravo, bravo, bravo, le papillon ! Bravo l'orchidée, le nuage, le papillon ! Bravo, bravo ! » Et l'enthousiasme dépassa toutes les limites. Les applaudissements tintaient dans mes oreilles comme des cloches. J'étais ivre de reconnaissance joyeuse.

Le lendemain, je fus réveillée dès l'aurore pour lire les journaux. Et chaque journal de New-York consacrait, soit une colonne, soit même une page à la « merveilleuse création de Loïe Fuller ». De nombreuses illustrations de mes danses accompagnaient les articles.

Je cachai ma tête dans mon oreiller et versai toutes les larmes qui, depuis si longtemps, avaient rempli mon pauvre cœur découragé.

Pendant combien de mois avais-je attendu ce jour fortuné !... Dans un de ces articles, un critique disait : « Loïe Fuller renaît de ses cendres. » Dès le lendemain la ville entière était inondée d'affiches sur lesquelles une lithographie, reproduite d'après une de mes photographies, me représentait grandeur nature avec ces lettres hautes d'un pied : « La Serpentine. La Serpentine. Théâtre du Casino. Théâtre du Casino. » Mais tout à coup une chose me frappa au point de faire cesser les battements de mon cœur. Nulle part mon nom n'était mentionné.

J'allai au théâtre et rappelai au directeur que j'avais accepté le cachet trop modeste qu'il m'offrait, à la condition que j'aurais la vedette. J'eus de la peine à comprendre ce qu'il disait, lorsqu'il m'affirma sèchement qu'il ne pouvait faire plus pour moi.

Je lui demandai alors s'il croyait que j'allais continuer à danser dans de telles conditions.

— Rien ne peut vous y forcer, me répondit-il,

du reste, j'ai pris mes précautions au cas où vous ne désireriez pas continuer. »

Je quittai le théâtre toute désespérée sans savoir que faire. Ma tête tournait. Je revins à la maison et consultai mes amies.

Elles me conseillèrent d'aller voir un autre directeur et si j'obtenais un engagement, de quitter tout simplement le Casino.

J'allai au théâtre de Madison Square, mais en route je m'étais remise à pleurer et j'étais tout en larmes lorsque j'y arrivai. Je demandai à voir le directeur et lui racontai mon histoire.

Il m'offrit cent cinquante dollars par semaine. Je devais débuter tout de suite et signer le contrat dès le lendemain.

En rentrant, je demandai s'il n'était rien venu pour moi du Casino.

Rien !

Le soir, mes amies allèrent au théâtre où elles purent contempler une affiche annonçant, pour le soir suivant, les débuts dans « la Serpentine » de miss Minnie Renwood. Lorsqu'elles m'annoncèrent cette nouvelle, je compris que mes six semaines de voyage avaient été mises à profit par mon directeur et une des choristes pour préparer cette jolie chose, et je compris également pourquoi mon nom ne figurait pas sur les premières affiches.

On me volait ma danse.

Je me sentis perdue, morte, plus morte, me

semble-t-il, que je ne serai au moment où mon heure dernière sonnera. Ma vie dépendait de ce succès et maintenant ce seraient d'autres qui en recueilleraient le bénéfice. Comment dire mon désespoir ? J'étais incapable d'une parole, d'un geste. J'étais muette, paralysée. Et, de toute la force de ma volonté j'essayai de trouver quelque chose qui me tirât de là.

Le lendemain, lorsque j'allai signer mon nouveau contrat, le directeur me reçut assez froidement. Il ne voulait plus signer que si je lui donnais le droit de résilier à son gré. Il trouvait que mon imitation au Casino, annoncée pour le jour même, diminuait, et de beaucoup, l'intérêt que pouvait présenter ce qu'il appelait maintenant ironiquement « ma découverte ».

Je fus donc obligée d'accepter les conditions imposées, mais j'éprouvais, à la fois, de la colère et de la douleur, en voyant avec quelle impudence on me volait mon invention.

Navrée, à bout de courage, je fis mes débuts au Madison Square Theater et, à ma stupéfaction, à ma joie immense, je vis que, dès le lendemain, le théâtre refusait du monde.

Il en fut de même tout le temps que dura mon engagement.

Quant au Casino, après trois semaines d'exhibition de mon imitatrice, il fut contraint de fermer ses portes pour répéter un nouvel opéra...

# IV

## COMMENT JE VINS A PARIS

Peu après mes débuts au Madison Square Theater on me demanda de danser à une représentation de charité au théâtre allemand de New-York. J'oubliai totalement ma promesse jusqu'au jour de la représentation où un billet vint me la rappeler. J'avais négligé de demander à mon directeur la permission de paraître à cette soirée, ne pensant pas qu'il pût me refuser l'autorisation de participer à une fête de bienfaisance.

Peu de temps auparavant s'était placé, dans ma vie, le prologue d'un incident pénible qui devait causer la rupture des bonnes relations existant entre la direction du Madison et moi. L'associé de mon directeur m'avait demandé, comme une véritable faveur, de venir à un bal donné par des amis à lui et d'ouvrir ce bal. Enchantée à l'idée de lui être agréable, j'acceptai. Lorsque je lui demandai la date de la fête, il me dit de ne pas m'en préoccuper.

C'est alors que je réclamai la permission de

danser le soir même au théâtre allemand au bénéfice d'une actrice malade. Le directeur y consentit. Au théâtre allemand on avait engagé pour moi un orchestre roumain. Le chef de cet orchestre, M. Sohmers, enthousiaste comme le sont les Roumains, vint me voir après que j'eus dansé et me prédit merveille des succès artistiques que j'étais sûre d'obtenir en Europe. Il me conseilla d'aller à Paris où un public d'artistes ferait à mes danses l'accueil qu'elles méritaient. A partir de ce moment ce fut pour moi une véritable hantise : danser à Paris. Puis le directeur du théâtre allemand me proposa une tournée à l'étranger en commençant par Berlin.

Je promis de réfléchir et de lui faire connaître ma décision.

Quelques jours après eut lieu le fameux bal que l'associé du directeur de Madison Square Theater m'avait prié d'ouvrir. Je m'y rendis.

On nous conduisit, l'amie qui m'accompagnait et moi, dans un petit salon où l'on me pria d'attendre jusqu'à ce que quelqu'un vînt me chercher pour paraître en scène. Une heure, et même davantage, se passa. Enfin, un monsieur vint me dire que tout était prêt. Par un corridor j'atteignis l'estrade que l'on avait élevée au fond de la salle du bal. Il faisait terriblement sombre et la seule lumière perceptible était le tout petit rayon qui filtrait d'un de mes projecteurs mal fermé. La salle semblait vide totalement. Je vis,

quand j'eus achevé, que tout le public se trouvait dans les galeries formant balcon à mi-hauteur de la pièce. L'orchestre préluda et je me mis à danser. Après avoir dansé trois fois, comme j'avais l'habitude de le faire au théâtre, je revins en scène pour remercier le public de ses applaudissements et je vis devant moi, en lettres lumineuses, l'inscription suivante : *Don't think club* (1).

Cela me parut bizarre, mais je n'y attachai pas trop d'importance. Je saluai à nouveau les dames en robes superbes qui se pressaient dans les galeries, les hommes tous en habit noir, puis, passant dans ces mêmes galeries, je rejoignis, par le petit corridor, une salle des artistes où je m'habillai avant de partir. Devant la porte je repris la voiture qui m'avait amenée, et tandis que nous rentrions, je me demandais ce que *Don't think club* pouvait bien vouloir dire.

Cela me préoccupait malgré moi.

Le lendemain mon amie m'apporta un journal dans lequel je trouvai en première page un grand article sous ce titre :

LOIE FULLER A INAUGURE
LE « DON'T THINK CLUB ».

Suivait une description de la soirée et des orgies

(1) Traduction mot à mot : « Club des gens qui ne pensent pas », mais, en anglais, le sens est plutôt celui-ci : « Club des « fêtards » qui agissent sans pensée ni réflexion. »

qui s'y étaient déroulées. L'article était écrit avec un parti pris de scandale. Je me sentis furieuse au dernier point.

Je n'avais même pas eu de cachet. C'était pour faire plaisir à mon impresario et pour l'obliger que j'étais allée là-bas, et l'humiliation qu'il me causait me blessait profondément.

Peut-être croyait-il que je ne saurais jamais où j'avais été ? Un seul journal devait parler de la soirée et mon directeur supposait probablement qu'il ne me tomberait jamais sous les yeux. Aucun journaliste, disait-on, n'avait été autorisé à venir à la fête.

C'était un avocat, très petit de taille, mais d'une très grande réputation, qui se trouvait parmi les invités et qui avait écrit, me dit-on, ce méchant article.

J'ai eu ma revanche depuis, une terrible revanche, car cet homme d'affaires, alors à l'apogée de sa tyrannie financière, a mené les finances de ses clients de telle façon qu'il fut mis en prison.

« Tout le monde blâme l'article », me dit mon directeur, lorsque je lui fis reproche de m'avoir entraînée à ce club.

Ce fut sa seule excuse. Il crut diminuer l'insulte qu'il m'avait faite en m'offrant de l'argent. Cette offre augmenta tellement ma colère que je répondis par ma démission. Je ne me sentais nullement liée envers un monsieur qui avait morale-

ment perdu tous droits à des égards et ce fut pour ce motif que je partis pour ne plus revenir.

L'idée de Paris s'empara dès lors de moi plus fortement que jamais. Je voulais aller là-bas, où, me disait-on, les gens de goût aimeraient ma danse et lui feraient une place dans le domaine de l'art.

Je gagnais à cette époque cent cinquante dollars par semaine et on venait de m'en offrir cinq cents. Je n'en décidai pas moins de signer avec le directeur du théâtre allemand de New-York un contrat qui m'assurait soixante-quinze dollars au lieu de cinq cents !... Mais le but, après une tournée en Europe, était Paris !...

Tandis que je dansais à New-York, j'avais commencé à inventer des robes spéciales pour mes danses nouvelles. On était en train de les confectionner, et, quand je partis pour l'Europe, elles étaient prêtes.

L'impresario du théâtre allemand nous avait précédées et nous avait retenu des places à bord d'un paquebot.

Après avoir pris congé de mes amis, je m'en fus donc, pleine d'espoir et de désirs. Ma mère avait beau essayer de partager mes sentiments, elle ne pouvait chasser de pénibles pressentiments. Moi, je ne voulais penser qu'à ce qui m'attendait de bon dans l'avenir et oublier tous les ennuis passés.

Pendant la traversée on organisa une soirée au

bénéfice des matelots et je consentis à danser. On dressa une scène sur le pont. Et là, avec la mer pour toile de fond et les feux de détresse pour éclairage, j'essayai, pour la première fois, une série de nouvelles danses, chacune avec une robe spéciale.

L'enthousiasme des passagers et de l'équipage dépassa toutes les bornes, et je sentis que j'avais fait mon premier pas dans un nouveau monde.

Nous abordâmes en Allemagne. Mon directeur vint à notre rencontre et nous emmena à Berlin. Mais, à mon grand ennui, je ne devais pas débuter avant un mois et n'arrivais même pas à savoir par quelle ville je commencerais.

Un mois d'oisiveté !

Enfin, j'appris que j'allais débuter, non à l'Opéra, comme mon impresario me l'avait promis au départ, mais dans un music-hall !... L'Opéra était fermé et le musi-hall était le seul endroit où je pouvais danser.

Dans ce cas, je ne danserais que ma première danse et ne montrerais qu'une seule robe, comme je faisais à New-York. Je choisis donc trois de mes pas et me préparai pour mes débuts. Mais ces débuts, je les fis sans ardeur. En Amérique, les meilleurs théâtres m'offraient des engagements avec des cachets infiniment plus élevés que ceux que je devais recevoir en Europe. A Berlin, mon impresario de New-York me tenait en son pouvoir et je devais paraître où bon lui semblait.

Si, avant de signer le contrat, il m'avait dit où je devais danser, j'aurais refusé. Mais lorsque l'époque de mes débuts arriva j'étais sans ressources et absolument à sa merci. Pour comble de malchance, ma mère tomba gravement malade.

A l'époque dont je parle, le choléra venait d'éclater à Hambourg. La maladie de ma mère se déclara si subitement qu'on imagina qu'elle était atteinte du choléra. Tout le monde à l'hôtel s'en épouvanta et on faillit emporter ma pauvre malade à l'hôpital des cholériques !...

Toutes ces circonstances, et en outre une chaleur épouvantable, me rendaient peu apte à la lutte.

Je fis abnégation de tout, de ma fierté, de mes meilleures espérances et me mis assidûment au travail pour gagner notre vie. Mais j'étais désemparée et sans courage.

Après un mois, mon directeur allemand m'informa qu'il ne désirait pas continuer mon contrat. Il allait retourner en Amérique avec une troupe qu'il était venu tout exprès pour engager en Allemagne. Il me paraissait clair que sa seule raison de m'amener en Europe avait été de se procurer les moyens d'engager et de ramener cette nouvelle troupe. Il voyageait avec sa femme, une belle Américaine, qui était devenue ma grande amie, et qui lui fit les plus sanglants reproches à mon sujet.

Le directeur quitta Berlin avec sa troupe, après avoir ramassé tout l'argent qu'il pouvait tirer de moi, et ne me laissant que juste de quoi payer l'hôtel lorsque j'aurais fini le contrat qui me liait au music-hall de Berlin. Je n'avais plus alors aucun engagement en vue. J'appris qu'il touchait pour moi dix mille marks, soit douze mille cinq cents francs par mois. Et il ne m'avait donné que 1,500 francs !... Que devais-je faire ? Mes débuts à Berlin avaient été déplorables et devaient avoir une influence des plus nuisibles sur ma carrière en Europe. Ma poche était vide, ma mère malade. Pas le moindre espoir d'engagement, personne pour nous aider.

Un agent théâtral, alors inconnu, et qui est devenu directeur de théâtre depuis, M. Marten Stein, vint me voir et j'essayai de rester au music-hall où j'étais. J'avais juste à faire des concessions si on voulait me garder une semaine ou deux de plus, juste le temps de gagner de quoi partir et d'attendre un nouvel engagement qui viendrait peut-être. Je pensais à Paris plus que jamais. Ah ! si je pouvais y aller.

Sur ces entrefaites, M. Marten Stein me procura une dizaine de représentations dans un des jardins d'Altona, le faubourg joyeux de Hambourg. J'amassai là quelques centaines de marks qui nous permirent d'aller à Cologne où je dus danser dans un cirque entre un âne qui reconnaissait la personne la plus bavarde de la société et un éléphant

qui jouait de l'orgue de barbarie. Mon humiliation était complète.

Depuis, les occasions ne m'ont point manqué de reconnaître que le voisinage des chevaux extra-lucides et des éléphants mélomanes est moins humiliant que le voisinage de certains hommes.

Enfin, je partis pour Paris !...

Pour économiser le plus possible, il nous fallut voyager en troisième, chose inconnue en Amérique.

Mais qu'est-ce que cela pouvait me faire ?

Ce n'était qu'un détail.

J'allais à Paris pour y réussir ou pour sombrer !

# V

## MES DÉBUTS AUX FOLIES-BERGÈRE

Paris ! Paris ! Enfin Paris !...

Il me semblait que j'étais sauvée et que toutes mes tribulations allaient finir.

Paris c'était le port après la tempête, le havre de grâce après le déchaînement furieux des orages de la vie.

Et je pensais, sans modestie, que j'allais conquérir ce grand Paris tant espéré, tant souhaité, tant désiré.

En Amérique, souvent, j'avais dansé, sur les plus grandes scènes lyriques, entre deux actes d'un opéra, et j'imaginais qu'il en serait de même à Paris.

Aussi, dès mon arrivée — on était alors en octobre 1892 — avant même de gagner ma chambre du Grand-Hôtel, je priai mon agent, M. Marten Stein de se rendre auprès de M. Gailhard, le directeur de l'Académie nationale de musique et

de chorégraphie, à qui j'avais écrit, d'Allemagne, pour lui proposer de danser sur son théâtre.

Académie nationale de chorégraphie !

Je croyais encore, naïvement, aux étiquettes. Et j'imaginais qu'un Institut de cette sorte devait se faire accueillant aux novatrices de la danse.

Mon illusion, hélas ! devait être de courte durée.

Je vis revenir Marten Stein l'oreille basse. Il avait été reçu par M. Pedro Gailhard, mais celui-ci, de la voix profonde qu'il s'est habilement fabriquée et qui, pendant vingt et un ans de suite, a heurté les échos du cabinet directorial de l'Opéra, ne lui avait pas caché qu'il n'éprouvait que peu d'envie de m'engager.

— Qu'elle m'exhibe ses danses si elle veut, avait-il dit, mais tout ce que je pourrai faire, au cas où ces danses me plairaient, ce serait, à la condition qu'elle ne se montre pas ailleurs, de lui garantir, au maximum, quatre cachets par mois.

— Quatre cachets ? Ce n'est guère, avait risqué mon agent.

— C'est déjà trop pour une danseuse qui, avant de venir à Paris, y a déjà des imitatrices.

Influencé par la voix et par le geste d'un homme qui avait joué jadis le rôle de Méphistophélès sur la scène qu'il dirigeait aujourd'hui, Marten Stein n'osa point s'enquérir plus avant.

On peut juger de l'impression que produisirent sur moi les paroles que me rapportait mon agent.

Accepter, même si M. Gailhard me les proposait ferme, quatre représentations par mois, il n'y fallait pas songer. C'était, pécuniairement, par trop insuffisant. Je réfléchis un moment. Et mon parti fut vite pris. J'embarquai, après le dîner, mon agent et ma mère dans une voiture et je donnai l'adresse des Folies-Bergère, car je savais que mon agent, de son côté, avait écrit au directeur de ce grand music-hall. En route j'expliquai à Marten Stein que je me rangeais à l'avis qu'il m'avait précédemment exposé et que j'allais demander au directeur des Folies-Bergère de m'engager.

Qu'on imagine ma stupeur quand on saura que, en descendant de fiacre, devant les Folies, je me trouvai face à face avec une danseuse serpentine, reproduite en tons violents sur des affiches colossales, et que cette danseuse n'était point Loïe Fuller !...

C'était le cataclysme, l'effondrement définitif.

Je n'entrai pas moins dans le théâtre. Je dis l'objet de ma visite. Je demandai à voir le directeur. On me répondit que je pourrais être reçue seulement à l'issue de la représentation et on nous installa, ma mère, Marten Stein et moi, dans un coin du balcon d'où nous pûmes suivre le spectacle.

Le spectacle !...

Je m'en moquais un peu du spectacle. Et j'eusse été fort en peine de dire ce que je vis ce soir-là.

J'attendais la Serpentine, ma rivale, ma voleuse — car c'était une voleuse, n'est-ce pas ? — et qui me volait, en outre de ma danse, tous les beaux rêves que j'avais faits.

Enfin, elle parut. Je tremblais de tout mon corps. Une sueur froide perlait à mes tempes. Je fermai les yeux. Quand je les rouvris, j'aperçus, en scène, une de mes compatriotes qui jadis, m'ayant emprunté de l'argent, en Amérique, avait négligé de me le rendre. Elle continuait ses emprunts, voilà tout. Mais, cette fois, j'étais bien décidée à lui faire rendre ce qu'elle me prenait.

Bientôt, je cessai de lui en vouloir. Au lieu de me bouleverser davantage sa vue m'apaisait. A mesure qu'elle dansait le calme renaissait en moi. Et, quand elle eut achevé son « numéro », je me mis à l'applaudir sincèrement et avec une grande joie.

Ce n'était point l'admiration qui provoquait mes bravos, mais bien un sentiment tout opposé : mon imitatrice était si médiocre que, sûre de vaincre à présent, je ne la redoutais plus.

Vrai, je l'aurais volontiers embrassée pour le plaisir que me procurait la constatation de son insuffisance.

Après la représentation, lorsque nous fûmes en présence du directeur — c'était alors M. Marchand — je ne lui cachai rien de mon sentiment, par l'intermédiaire de Marten Stein qui servait d'interprète.

La salle s'était vidée. Nous n'étions plus que six sur la scène : M. Marchand, sa femme, le second chef d'orchestre, — M. Henri Hambourg, — Marten Stein, ma mère et moi.

— Demandez à M. Marchand, dis-je à Marten Stein, pourquoi il a engagé une femme qui fait une imitation de mes danses alors que vous lui avez écrit, de Berlin, pour lui proposer de me voir ?

Au lieu de transmettre ma question, l' « interprète » répliqua :

— Etes-vous donc vous-même si fort en règle ? Avez-vous oublié que vous vous proposiez de danser à l'Opéra ? Peut-être le sait-il !...

— Peu importe, répondis-je, posez toujours la question. Et puis cet homme ne sait rien.

Je n'appris que plus tard que M. Marchand parlait l'anglais et le comprenait aussi nettement que Marten Stein et moi-même !...

Il a dû réprimer, ce soir-là, une terrible envie de rire. De fait, il la réprima le mieux du monde, car nous ne pûmes rien en apercevoir et nous ne découvrîmes point qu'il entendait la langue de Shakespeare.

Marten Stein, à présent, transmettait ma demande.

— J'ai engagé cette danseuse, répondit M. Marchand en français, parce que le Casino de Paris annonçait une danse serpentine, et que je ne pouvais pas me laisser devancer par lui.

— Mais, demandai-je, y a-t-il encore d'autres danseuses de ce genre dans les théâtres de Paris ?

— Non. Celle du Casino a manqué de parole. Moi, j'avais déjà engagé votre imitatrice. Et comme vous voyez qu'elle n'a pas grand succès, je pense que vous n'en aurez pas beaucoup plus. Pourtant si vous voulez tout de même me donner une répétition, je suis à votre disposition.

— Merci ! vous donner une répétition pour qu'une doublure puisse plagier plus encore mes danses.

Mais mon impresario m'engagea tellement à montrer au directeur ce que mes danses étaient, comparées surtout à celles de l'autre, que je me décidai.

Je revêtis mes robes l'une après l'autre, et, avec la mine la plus déconfite qui soit, je me mis à danser. L'orchestre se composait d'un seul violon, et pour éclairage je n'avais que la rampe.

Lorsque j'eus fini, le directeur me fit venir dans son cabinet et me proposa de m'engager séance tenante. Je devais débuter dès que l'autre danseuse aurait terminé son engagement.

— Non, déclarai-je, si j'entre chez vous, il faut que cette femme s'en aille.

— Mais, dit-il, je l'ai engagée, elle ne peut pas partir avant la fin de son engagement.

— Vous n'avez qu'à lui payer ses cachets pour qu'elle parte.

Il objecta encore que les affiches, les réclames,

tout était fait pour elle, et que si elle ne dansait plus, le public pourrait protester.

— Eh bien, dans ce cas, je danserai à sa place, sous son nom, avec sa musique, jusqu'à ce que vous ayez tout arrangé pour mon début.

Le lendemain il paya mon imitatrice, et elle quitta le théâtre.

Le même soir je pris sa place et il me fallut répéter sa danse quatre ou cinq fois.

Puis nous nous mîmes sérieusement aux répétitions, pour mon début annoncé, et qui devait avoir lieu huit jours plus tard.

Après que j'eus dansé deux fois sous le nom de ma doublure le directeur des Folies-Bergère m'emmena au *Figaro*.

Je pensais certes qu'au point de vue de la réclame c'était une excellente idée, mais je ne sus que longtemps après, que mon engagement définitif avait dépendu de la séance que je donnai là. Et je n'ai pas oublié que je dois toute ma carrière, au succès, mémorable pour moi, que j'eus en cette occasion.

Huit jours après eut lieu la répétition générale, qui ne prit fin qu'à quatre heures du matin, et encore n'avais-je pu épuiser mon programme comprenant cinq danses : n° 1 la danse serpentine, n° 2 la violette, n° 3 le papillon, n° 4 une danse que le public désigna plus tard du nom de danse blanche. Pour finir, j'entendais danser, éclairée par-dessous, la lumière arrivant à travers

un carreau sur lequel je me tenais, et ceci devait être le clou de mes danses. Mais après le quatrième numéro, mes électriciens, qui n'en pouvaient plus, me plantèrent là sans autre forme de procès.

Je ne voulais pas débuter sans ma dernière danse, mais, devant la menace de mon directeur de déchirer notre contrat si je persistais, je finis par céder.

Le lendemain je pus tout de même répéter cette cinquième danse, et à l'heure de la représentation tout était prêt pour mes débuts.

L'enthousiasme du public montait progressivement tandis que je dansais.

Lorsque le rideau tomba, après une quatrième danse, les bravos furent si assourdissants qu'on ne pouvait pas entendre la musique qui préludait pour le nº 5. Le rideau, sur l'ordre du directeur, qui était dans le manteau d'arlequin, se releva, se releva encore, et les applaudissements continuaient à nous assourdir. Et il fallut me rendre à l'évidence : il était impossible... et inutile de continuer à danser. Les quatre danses avaient duré avec les *bis*, quarante-cinq minutes et malgré le coup de fouet du grand succès, j'étais à bout, complètement à bout de forces.

Je regardai le directeur. Je demandai :

— Et la dernière ?

— Oh ! nous n'en avons pas besoin. Celles que vous venez de danser ont suffi à enlever le pu-

blic. N'entendez-vous pas les acclamations ?

Un instant plus tard nous étions entourés d'une véritable foule, et je fus presque portée à ma loge.

A partir de ce jour j'eus dans ma vie aventure sur aventure. Ce n'est que longtemps après que je pus recueillir le bénéfice de ma cinquième danse. Quelques années plus tard seulement j'inaugurai à Paris la danse du feu et du lys, et cela une fois encore aux Folies-Bergère. Je me souviens de l'ovation, toute pareille à celle de mes débuts. Seulement cette fois je n'étais plus une inconnue, comme en 1892, j'avais de nombreux amis parisiens dans la salle. Il en vint beaucoup sur la scène pour me féliciter et, parmi eux, Calvé. Elle me prit dans ses bras, m'embrassa et dit :

— C'est merveilleux ! Loïe, vous êtes un génie.

Et deux grosses larmes roulèrent sur ses joues. Jamais je n'ai vu Calvé plus jolie qu'avec cet air d'extase...

Et voilà l'histoire de mes débuts à Paris.

# VI

## LUMIÈRE ET DANSE

Puisque, aussi bien, on s'accorde à dire que j'ai créé quelque chose, que ce quelque chose est un composé de la lumière, de la couleur, de la musique et de la danse et plus particulièrement de la lumière et de la danse, il me semble qu'il ne serait peut-être point malséant, après avoir considéré moi-même ma création à un point de vue anecdotique et pittoresque, de dire ici, en quelques mots plus graves, peut-être même un peu trop graves, et je m'en excuse à l'avance, quelles sont mes idées relativement à mon art et comment je le conçois aussi bien intrinsèquement que dans ses rapports avec les autres arts.

J'espère que cet « essai » théorique sera mieux accueilli que certain essai pratique que je tentai, lors de mon premier voyage à Paris, dans l'église métropolitaine de Notre-Dame.

Notre-Dame ! La grande cathédrale dont la France s'enorgueillit à juste titre fut l'objet d'un de mes tout premiers pèlerinages artistiques, je peux même dire du premier.

Les hautes colonnes, dont les fûts composés de frêles colonnettes assemblées, s'élancent jusqu'aux voussures ; les proportions admirables de la nef ; le chœur, ses stalles de vieux chêne sculpté et ses grilles en fer forgé, tout cet ensemble harmonieux et magnifique m'émut profondément. Mais ce qui me séduisit plus que tout le reste, ce furent les merveilleux vitraux des rosaces latérales et plus encore, peut-être, les rayons de soleil qui vibraient dans l'église, diversement, intensément colorés, après avoir traversé ces verrières somptueuses.

J'oubliai totalement où je me trouvais. Je sortis mon mouchoir de ma poche, un mouchoir blanc, et je l'agitai dans les rayons colorés, à la manière des étoffes que, le soir, j'agitais dans le rayonnement de mes projecteurs.

Soudain un homme, grand et fort, orné en outre d'une lourde chaîne d'argent qui brinqueballait sur un imposant thorax, s'avança noblement vers moi, me cueillit par le bras et me traîna vers la sortie en tenant des propos que je devinais dépourvus d'aménité, mais dont je ne comprenais pas un traître mot. Bref, il me déposa sur le parvis. Là il me considéra d'un œil si sévère que je compris l'intention où il était de ne me laisser entrer dans l'église sous aucun prétexte.

Ma mère était aussi terrifiée que moi-même.

C'est alors qu'arriva un monsieur qui, nous voyant tout interdites, nous demanda ce qui s'était passé. Je lui désignai l'homme à la chaîne qui

nous dominait de toute sa hauteur et persistait à me regarder d'un air courroucé.

— Demandez-le-lui, dis-je.

Le monsieur me traduisit les paroles que répondit le bedeau :

— Dites à cette femme de s'en aller, elle est folle.

Telle fut ma première visite à Notre-Dame et la fâcheuse aventure que m'y valut mon amour de la couleur et de la lumière.

*
* *

Quand je vins en Europe, je n'avais jamais vu de Musée. La vie que je menais en Amérique ne m'avait donné ni l'occasion ni le loisir de m'intéresser aux chefs-d'œuvre et ce que je connaissais dans le domaine de l'art ne vaut pas la peine d'être mentionné. Le premier musée dont je franchis le seuil fut le *British Museum*, à Londres. Puis ce fut la *National Gallery*, que je visitai. Je connus ensuite le Louvre, et enfin la plupart des grands musées de l'Europe. En dehors des chefs-d'œuvre qu'ils renferment, ce qui m'a frappée le plus dans tous les musées que j'ai visités, c'est que les architectes ne se sont nulle part préoccupés de la lumière. Grâce à ce défaut j'ai, dans chaque musée, l'impression d'un mélange malencontreux.

Dès que j'y regarde les objets quelques instants, une sensation de trouble m'envahit et il me devient impossible de les séparer les uns des autres. Je me suis toujours demandé, si un jour ne viendrait pas où cette question d'éclairage serait enfin mieux comprise. L'éclairage, les reflets, les rayons de lumière tombant sur les objets, sont des questions si essentielles que je ne peux pas comprendre comment on leur accorde aussi peu d'importance. Je n'ai vu nulle part un musée dont l'éclairage fût parfait. Les verrières laissant passer la lumière doivent être cachées ou voilées de même que les lampes qui éclairent les salles, pour que l'on puisse contempler les objets sans être gêné par l'éclat de la fenêtre ou de la lampe.

C'est à cela que doivent tendre tous les efforts des architectes : la répartition de la lumière. Il y a mille façons de la distribuer. Pour qu'elle remplisse les conditions voulues la lumière devrait être amenée directement sur les tableaux et les statues au lieu d'y parvenir au hasard.

\*\*\*

La couleur est de la lumière décomposée. Les rayons de lumière décomposés par les vibrations touchent tel ou tel objet et cette décomposition, que notre œil photographie, est toujours chimique-

ment le résultat des différents changements de la matière et des rayons de la lumière. Chacun de ces effets est désigné sous le nom de couleur.

Notre connaissance de la production et de la variation de ces effets est exactement au point où en était la musique... alors qu'il n'y en avait pas !...

Dans son début, la musique n'a été que l'harmonie de la nature : le bruit des cascades, le mugissement de la tempête, le doux sifflement du zéphyr, le bouillonnement des sources, le crépitement de la pluie sur les feuilles, tous les bruits de l'eau tranquille et de la mer furieuse, l'apaisement des lacs, le tumulte de l'orage, la plainte du vent, le fracas formidable du cyclone, le déchirement du tonnerre, les craquements du bois.

Ensuite les oiseaux chanteurs, puis tous les animaux émirent des sons différents. L'harmonie existait, l'homme, classant et cataloguant les sons, créa la musique.

On sait ce qu'il a su en tirer depuis !...

Or, aujourd'hui, l'homme, passé maître sur le terrain musical, en est encore à l'enfance de l'art au point de vue lumineux.

Si j'ai été la première à employer de la lumière de couleur, je ne mérite pour cela aucun éloge. Je ne puis pas expliquer la chose, je ne sais pas comment je fais.

Je ne puis que répondre, comme Hippocrate, lorsqu'on lui demanda ce qu'était le temps :

— Demandez-le-moi, je ne le sais pas ; ne me le demandez pas, je le sais.

C'est de l'intuition, de l'instinct, pas davantage.

Le premier, le plus aigu de nos sens est peut-être la vue. Mais comme nous naissons avec ce sens suffisamment développé pour pouvoir nous en servir, c'est ensuite le dernier que nous tâchons de perfectionner. Car on s'occupe de tout, avant de s'occuper de la beauté. La beauté en effet ne sert qu'à la beauté. Aussi ne faut-il pas s'étonner que le sens de la couleur soit le dernier dont on s'occupe chez l'être humain.

Mais peu importe, la couleur est si puissante que l'univers entier passe tous ses instants à la produire, partout et en toute chose. C'est un renouvellement continu causé par les produits chimiques de la nature qui se composent et se décomposent. Un jour viendra où l'homme saura les employer d'e si précieuse façon pour des harmonies rayonnantes qu'il n'arrivera pas à concevoir comment il a pu vivre si longtemps dans les ténèbres où il se meut aujourd'hui.

\* \* \*

Notre connaissance du mouvement est presque aussi embryonnaire que notre connaissance de la couleur.

Nous disons : « terrassé par la douleur », mais, en réalité, nous ne faisons attention qu'à la douleur ; « transporté de joie », mais nous n'observons que la joie ; « accablé de chagrin », mais nous ne considérons que le chagrin.

En toute chose, nous ne donnons aucune valeur au mouvement qui exprime la pensée. On ne nous l'enseigne pas et nous n'y pensons pas.

Qui de nous n'a été peiné par un mouvement d'impatience, un froncement de sourcils, un hochement de tête, une main retirée vivement !...

Nous avons beau savoir qu'il y a autant d'harmonie dans les mouvements que dans la musique et dans la couleur, nous n'apprenons pas l'harmonie des mouvements.

Que de fois avons-nous entendu dire : « Je ne peux pas supporter cette couleur. » Mais a-t-on jamais réfléchi que tel mouvement est produit par telle musique. Une polka ou une valse que nous entendons, nous enseigne le pas de la danse et nous en nuance la variété. Un jour clair et lumineux a sur nous un tout autre effet qu'un jour terne et sombre, et en poussant ces observations plus avant, nous arriverions à comprendre des effets plus délicats qui influent sur notre organisme.

Dans l'atmosphère paisible d'une serre aux vitres vertes, nous faisons des mouvements tout différents de ceux que nous ferions dans une serre aux verres rouges, jaunes ou bleus. Mais nous

n'apportons pas d'attention à cette corrélation des mouvements et de leurs causes. C'est pourtant ces choses qu'il faut observer quand on danse avec accompagnement de lumière et de musique harmonisées ensemble.

Lumière, couleur, mouvement et musique.

Observation, intuition, et enfin compréhension.

* * *

Tâchons d'oublier les progrès de l'éducation en ce qui concerne la danse ; de nous dégager du sens que l'on donne généralement à ce mot ; tâchons d'oublier ce que l'on entend par là aujourd'hui. Pour retrouver la forme primitive de la danse, transformée à présent en un million de mouvements, qui n'ont avec elle qu'un très lointain rapport, nous devons remonter aux premiers âges. Nous comprenons alors ce que la danse a dû être à ses origines et ce qui l'a amenée à ce qu'elle est de nos jours.

Aujourd'hui, danse signifie : mouvements des bras et des jambes. Un mouvement convenu, d'abord avec un bras et une jambe, puis répétition de cette figure avec l'autre bras et l'autre jambe. S'il y a accompagnement de musique, chaque note demande un mouvement correspondant, et le mouvement, cela va sans dire, doit guider plu-

tôt la note et la mesure que l'esprit de la musique. Tant pis pour la pauvre créature qui ne peut pas faire avec la jambe gauche ce qu'elle peut accomplir avec la jambe droite, tant pis pour la danseuse qui ne peut pas aller en mesure, ou pour mieux dire qui ne peut pas faire autant de mouvements qu'il y a de notes. Il est terrifiant de penser à ce qu'il faut de force et d'agilité, pour mener tout cela à bien.

La musique lente réclame une danse lente, de même qu'une musique rapide oblige à une danse rapide. Généralement, la musique doit suivre la danse. Le meilleur musicien est celui qui peut permettre à la danseuse de diriger la musique, au lieu que ce soit la musique qui inspire la danse. Tout ceci nous prouve le résultat naturel des causes qui ont d'abord poussé les hommes à danser. Maintenant ces causes sont oubliées et on ne pense plus qu'il faille une raison pour danser.

En effet, une danseuse dit, en entendant une musique inconnue : « Oh ! je ne peux pas danser sur cet air-là. » Et, pour danser avec une musique nouvelle, la danseuse doit apprendre des pas convenus qui s'adapteront à cette musique.

Tout au contraire, la musique devrait indiquer, avec le feu de l'instinct, l'harmonie ou la pensée, et cet instinct devrait inciter la danseuse à suivre l'harmonie, sans préparation. C'est la vraie danse.

Pour nous amener à comprendre le sens réel et le plus étendu du mot danse, tâchons d'oublier

ce que l'on entend par chorégraphie de nos jours.

Qu'est-ce que la danse ? Du mouvement.

Qu'est-ce que le mouvement? L'expression d'une sensation.

Qu'est-ce qu'une sensation ? Le résultat que produit sur le corps humain une impression ou une idée que perçoit l'esprit.

La sensation est la répercussion que reçoit le corps, lorsqu'une impression frappe l'esprit. Lorsque l'arbre bouge ou se balance, il a reçu une impression du vent ou de l'orage. Lorsqu'un animal est effrayé, son corps reçoit l'impression de la peur, et il fuit et tremble, ou bien il reste aux abois. S'il est blessé, il tombe. C'est ainsi que la matière subit la force de la cause immatérielle. L'homme civilisé et bien trempé, seul, résiste le mieux à son impulsion.

Dans la danse — et il faudrait un mot qui désignât mieux la chose — le corps humain doit, malgré les barrières des convenances, exprimer toutes les sensations ou les émotions qu'il ressent. Le corps humain est apte à exprimer et exprimerait, s'il était en liberté, toutes les sensations comme fait le corps de l'animal.

Négligente des conventions, ne suivant que mon instinct, je suis à même de traduire les sensations que nous avons tous ressenties, sans pourtant nous douter qu'on pût les exprimer. Nous savons tous que dans les fortes émotions de joie, de douleur, d'horreur ou de désespoir, le corps exprime

l'émotion qu'il a reçue de la pensée ; la pensée tient ici lieu de médium et fait comprendre ces sensations au corps. De fait, le corps répond tellement à ces impressions que, parfois, quand le choc est violent, la vie se trouve suspendue et parfois même quitte complètement le corps.

Mais les sensations naturelles et violentes seules peuvent être exprimées par les mouvements naturels et c'est tout ce que je tente de faire.

Les gestes émouvants et violents ne sont possibles que dans de grandes ou de terribles circonstances. Ce ne sont que des mouvements fugitifs.

Pour donner l'impression d'une idée, je tâche de la faire naître, par mes mouvements, dans l'esprit des spectateurs, d'éveiller leur imagination, qu'elle soit préparée à recevoir l'image ou non.

Ainsi, nébuleuses de la création, pouvons-nous, je ne dis pas comprendre mais sentir en nous, comme une impulsion, une force indéfinie et hésitante qui nous pousse et nous domine. Eh bien ! je peux exprimer cette force indéfinie mais sûre de son impulsion ; j'ai le mouvement, cela signifie que tous les éléments de la nature sont exprimables.

Prenons une « tranche de vie ». Cela exprime la surprise, la déception, le contentement, l'incertitude, la résignation, l'espoir, la détresse, la joie, la fatigue, la faiblesse et enfin la mort. Toutes ces sensations ne sont-elles pas, chacune à son tour, le lot de l'humanité ? Et pourquoi ces choses

peuvent-elles être exprimées par la danse raisonnée de façon intelligente, aussi bien que par la vie elle-même ? Parce que chaque vie exprime tour à tour toutes ces émotions. On peut exprimer même les sensations religieuses.

Ne pourrions-nous pas encore exprimer les sensations que provoque en nous la musique, que ce soit un nocturne de Chopin, une sonate de Beethoven, un mouvement lent de Mendelssohn, un lieder de Schumann, ou même la cadence des mots dans les vers ?

De fait, le mouvement a été le point de départ de tout effort d'expression et il est fidèle à la nature. En ressentant une sensation, nous ne pouvons pas en exprimer une autre par les gestes, alors que nous le pouvons avec les mots.

Puisque c'est le mouvement et non la parole qui est la vérité, nous avons donc faussé notre sens de compréhension.

C'est là ce que je voulais dire, et je m'excuse de l'avoir dit aussi longuement, mais je pense que cela était nécessaire.

## VII

### UN VOYAGE EN RUSSIE. — UN CONTRAT ROMPU

Dès que j'eus fait, pour la première fois, mon apparition aux Folies-Bergère, un directeur russe, d'accord en cela avec mon directeur parisien, M. Marchand, demanda à m'engager, et je signai avec lui pour Saint-Pétersbourg.

Mon engagement était pour le printemps suivant.

L'hiver passé, avril venu, le jour même où nous devions nous embarquer pour la Russie, ma mère chancela et serait certainement tombée si je n'avais été là pour la soutenir. Je lui demandai ce qu'elle avait. Elle n'en savait rien, mais depuis quelques temps elle était souffrante. Elle se coucha en disant :

— Je ne peux pas partir ; toi tu vas prendre le train pour ne pas manquer de parole aux gens de là-bas, et je te suivrai demain matin.

Mais je ne voulus pas la quitter ainsi.

Le directeur des Folies-Bergère, qui avait servi d'intermédiaire entre le directeur russe et moi, était venu à la gare pour me dire adieu. Lorsqu'il vit que j'avais manqué le train, il vint chez nous et mena un beau tapage. Pendant ce temps j'avais fait appeler un médecin du voisinage, qui ne put me dire ce qu'avait ma mère. Comme il était Français je ne le comprenais du reste que très mal.

L'état de ma mère empira, et je résolus définitivement de ne pas l'abandonner.

Le lendemain M. Marchand revint, et, cette fois avec des gens de police. On me contraignit à m'habiller et on m'emmena à la gare où l'on m'embarqua presque de force avec mes électriciens.

Malgré mes résolutions formelles de la veille, me voilà donc partie.

Au premier arrêt je descendis et sautai dans un train qui me ramena à Paris. Je trouvai ma mère plus malade, et je priai le docteur de ne parler de moi à personne.

Deux jours durant, je me cachais lorsque quelqu'un venait, et j'avais pris une garde-malade pour veiller ma mère, tellement je me sentais dans les mains des philistins.

Lorsque le train arriva à Saint-Pétersbourg et que les électriciens découvrirent que je n'étais plus là, il y eut un autre beau tapage.

Le directeur russe télégraphia à Paris, et je ne

pus garder mon secret plus longtemps. Cette fois, profitant de mon inexpérience de la loi comme de ma méconnaissance de la langue française, on menaça de m'arrêter et de m'emprisonner si je ne repartais pas immédiatement pour la Russie. Tout cela, sous prétexte que j'avais touché de l'argent d'avance. J'étais bel et bien accusée de vol !

Toute cette scène se déroula en présence de ma mère, ce qui ne fut peut-être pas un pur effet du hasard, mais, dans mon affolement, je ne me rendis pas compte de cette intention.

Toutes deux nous étions mortes de peur. Ma mère me supplia de partir. Le cœur plein d'amertume, les yeux noyés de larmes je me laissai une seconde fois emmener et je montai dans le train.

Après mon départ, une jeune Anglaise, que je n'avais vue qu'une ou deux fois, vint faire visite chez nous, et voyant ma mère très malade, elle alla, de sa propre autorité, chercher un médecin anglais, le D$^r$ John Chapman, qui nous avait soignées jadis et qu'elle avait rencontré chez nous. Je ne l'avais pas fait venir parce que je redoutais trop de faire quoi que ce fût, et j'avais cru que le médecin que j'avais sous la main pourrait aussi bien tirer ma mère d'affaire et la mettre en état de partir avec moi. Le docteur anglais arriva juste au moment où des docteurs français (le médecin qui soignait ma mère avait appelé trois de ses collègues en consultation) venaient de décider de lui

donner un soporifique, car elle se mourait d'une pneumonie et rien, disaient-ils, ne pouvait plus la sauver. Le docteur anglais s'offrit à soigner ma mère et les médecins français se retirèrent dès qu'ils surent qu'il était notre médecin.

Notre docteur s'informa de moi et lorsqu'il fut au courant de ce qui s'était passé, me télégraphia tout le long de la route, à chaque station où le train devait s'arrêter. Il prétendait qu'on n'aurait jamais dû me laisser partir.

Au moment où j'arrivais à la frontière russe un télégramme me parvint. « Revenez immédiatement, votre mère a peu de chances de guérir. »

C'étaient les premières nouvelles qui m'atteignaient, depuis mon départ qui remontait déjà à quarante-huit heures. J'étais couchée dans le sleeping et il faisait aussi froid qu'il peut faire froid en Russie. Six heures du matin et nuit close.

Le conducteur ignorait l'anglais et je ne parlais aucune autre langue. Je ne parvenais pas à lui faire comprendre que je voulais savoir quand je pourrais quitter le train et retourner à Paris. Je m'habillai en hâte, empaquetai mes affaires pêle-mêle, et lorsque le train s'arrêta à la station suivante, je descendis avec tous mes bagages. Quel endroit morne et désolé ! Une petite gare presque sans quais et au loin le train fuyant avec fracas et me laissant là dans ce désert de tristesse. Qu'allais-je faire ? Que pouvais-je faire ? Je n'en savais rien. Je heurtai la porte de la cahute en

planches qui tenait lieu de gare. Elle était close. Pendant longtemps, très longtemps, grelottant de froid, de douleur et d'angoisse, je me promenai, comme une bête en cage, sur le quai solitaire de la petite gare, dans la nuit. Enfin un homme surgit de l'ombre. Il portait un falot qui faisait une petite tache de lumière ronde dans la brume. Il ouvrit la porte et j'entrai, à sa suite, dans le baraquement. Je me dirigeai vers le guichet et tâchai de faire comprendre à l'employé que je voulais un billet pour Berlin. Je lui tendis de l'argent français : il me le rendit. Je compris qu'il n'accepterait que de l'argent russe, et je parvins aussi à comprendre que le train qui me ramènerait à Berlin ne devait passer que trois ou quatre heures plus tard. Alors j'attendis que le jour se levât et peut-être aussi que quelqu'un vînt qui pourrait m'aider. Vers neuf heures des gens arrivèrent et parmi eux j'aperçus un bonhomme en qui je reconnus le classique juif polonais, prêteur sur gages, avec sa longue lévite noire, son grand chapeau rond, sa barbe de Christ et son sourire cauteleux.

J'allai à lui, et lui demandai s'il parlait un peu l'anglais.

Il n'en savait pas un mot !

Il essaya de parler français, puis allemand, mais je n'entendis pas ce qu'il disait. Je lui fis comprendre que je voulais partir pour Berlin et que l'employé n'acceptait pas mon billet de banque

français. Ce billet de mille francs et un peu de monnaie constituaient tout mon avoir.

Mon interprète s'empara des mille francs, me pris un ticket pour Berlin, puis disparut pour aller changer mon billet sans que je songeasse à le suivre, bien qu'il portât toute ma fortune avec lui. L'homme à la tête de Christ était un voleur : il ne revint pas. Je songeai, dans un hérissement d'épouvante, quand le train arriva, que je me trouvais dénuée d'argent à un point tel que je ne pourrais même pas prendre, pour continuer mon voyage, un billet de Berlin à Paris. A la première station j'envoyai une dépêche à des connaissances que j'avais à Berlin, mais sur lesquelles je ne pouvais guère compter et qui peut-être n'étaient pas en ce moment dans la capitale allemande. Je les priais, à tous hasard, de venir à la gare et de m'apporter un peu d'argent pour qu'il me fût possible de poursuivre mon voyage.

C'est ici que commence la partie étrange de mon aventure. J'étais seule dans mon compartiment quand nous avions quitté la frontière russe, et, effondrée, sur le tapis, la tête écrasée sur la banquette, je pleurais toutes les larmes de mon corps. Au premier arrêt un prêtre monta dans le wagon. Bien que je me fusse relevée brusquement et tamponné le visage avec mon mouchoir, il vit combien j'étais triste. Il vint s'asseoir en face de moi et je compris à l'expression de sa figure qu'il s'inquiétait de ma souffrance. Des lar-

mes à nouveau inondèrent mes joues et je lui dis que ma mère était mourante à Paris. Il répéta les mots « mère » et « malade » en allemand. Il étendit la main pour me dire de ne pas parler pendant un instant. Il ferma les yeux et je le regardai. Tout s'apaisa en moi. J'attendais un miracle : le miracle se produisit.

Après dix minutes qui me semblèrent un siècle, tant j'étais désireuse de savoir, il rouvrit les yeux et me dit en allemand :

— Non, non, votre mère ne mourra pas.

Je sentis ce qu'il disait et compris les mots « mère » et « non ». La terrible oppression qui me martyrisait me quitta. Je perçus que sa parole n'était pas vaine, qu'il disait la vérité et que ma mère n'allait pas mourir. Je cessai de pleurer, sûre que maintenant tout irait bien.

Bientôt il me quitta et je compris, à sa manière de me parler, qu'il essayait de me donner du courage et de l'espérance.

Mais lorsqu'il ne fut plus là toutes mes craintes revinrent et je me retrouvai aussi malheureuse qu'auparavant. Je voyais ma mère étendue morte. Je revoyais ces hommes odieux qui m'emmenaient à la gare. Et je les détestais furieusement, et j'avais des grands tremblements convulsifs qui m'agitaient tout entière.

C'est dans cet état d'esprit que j'arrivai à Berlin. Heureusement, mes amis étaient à la gare. Avant mon arrivée, ils avaient même télégraphié à Paris

pour avoir des nouvelles. On leur avait répondu que ma pauvre mère était toujours entre la vie et la mort. J'avais encore vingt-quatre heures d'attente et d'anxiété.

Quand je débarquai à Paris, j'aperçus tout de suite la belle barbe blanche, la figure pâle et fatiguée du docteur Chapman, dont la haute taille dominait la foule. Il me prit dans ses bras et me dit :

— Elle vit encore, venez !

Dans la voiture il me recommanda :

— Entrez dans la chambre et parlez à votre mère comme si vous ne l'aviez jamais quittée. Votre présence va la sauver.

Et c'est ce qui arriva.

Dès l'instant de mon retour elle se mit à aller mieux. Mais cette maladie la laissa infirme. Elle eut une première attaque de paralysie et le mal gagna insensiblement, laissant de jour en jour moins d'espoir de guérison.

Elle devait, sans s'être jamais remise, mourir à Paris, en février 1908.

On me fit en Russie un long procès pour n'avoir pas tenu mon engagement et avant qu'il fût terminé je perdis, en manquant d'autres offres que je ne pouvais pas accepter sans mes lampes et mes costumes retenus en gage, tout près de deux cent cinquante mille francs. Pendant ma seconde saison aux Folies-Bergère, alors que, par les soins de M. Marchand, ma loge re-

gorgeait de fleurs à raison des visiteurs de marque qui venaient me voir et à qui la direction offrait le champagne, on mit opposition sur mes cachets et souvent nous eûmes à peine de quoi manger. Sans la femme du directeur, qui, parfois, nous envoyait des vivres dans un panier, j'aurais souvent dansé l'estomac vide et sablé gaiement le champagne dans ma loge sans avoir rien trouvé à me mettre sous la dent dans ma salle à manger.

Mon travail en scène était si fatigant que, lorsque j'avais fini de danser, les machinistes me portaient dans mon appartement qui donnait sur le théâtre. Et je continuai ce métier toute une saison sans me nourrir suffisamment pour récupérer des forces, et dans un appartement où les conditions sanitaires étaient défectueuses. Ce fut là, j'en suis certaine, une des raisons des progrès de la maladie de ma mère. Ma santé aussi s'altéra au point que je ne suis plus capable de supporter la fatigue comme je la supportais autrefois.

Pourtant tout est arrivé par un enchaînement de circonstances et je ne veux blâmer personne.

Le directeur du théâtre m'avait donné cet appartement et l'avait fait aménager spécialement pour moi, afin que je n'eusse pas à sortir dans la rue, toute moite encore d'avoir dansé.

Depuis lors, je ne suis jamais retournée en Russie, car chaque fois qu'on parlait d'un voyage là-

bas ma pauvre mère tremblait d'épouvante; et il n'en fut jamais plus question.

Mais cette aventure du moins m'a fait croire à une chose : à l'Inspiration. Car si le prêtre du wagon n'était pas inspiré, alors qu'était-il ?

# VIII

SARAH BERNHARDT. — LE RÊVE ET LA RÉALITÉ

J'avais à peu près seize ans. Je jouais alors les ingénues, sur les scènes de province, lorsque parut à l'horizon théâtral l'annonce que la plus grande tragédienne des temps modernes, Sarah Bernhardt, la plus célèbre des actrices françaises, allait venir en Amérique. Quel événement ! Nous l'attendions avec la curiosité la plus fébrile, car la divine Sarah n'était pas un être comme nous autres ; c'était un esprit doué de génie.

Ce qui faisait battre mon cœur et me faisait verser des larmes abondantes, c'est que j'étais sûre de ne jamais arriver à la voir, cette merveilleuse fée de la scène ! Je savais d'avance qu'il n'y aurait pas de place pour quelque chose d'aussi insignifiant que moi. Les journaux lui consacraient des colonnes entières et je lisais tout ce qui la concernait. Les journaux disaient que les places étaient louées entièrement et pour des

semaines et des semaines et que pas une centième partie de ceux qui désiraient la voir ne pourraient réaliser ce désir. Le bureau de location était assiégé par les spéculateurs. Hélas ! tout cela signifiait qu'il ne restait guère d'espoir pour moi. Je ne sais si Sarah était déjà venue en Amérique, car j'avais toujours été en tournée dans les Etats de l'Ouest avec de petites troupes nomades. Pour moi c'était donc sa première, sa toute première visite. Enfin le fameux jour arriva. Un transatlantique emportant de nombreuses députations et un orchestre alla à sa rencontre. Combien tout cela m'impressionnait ! J'y voyais un juste hommage rendu au génie. Elle était venue. Elle était là ! Ah ! si je pouvais seulement la voir, ne fût-ce que de loin, même de très loin. Mais où et comment ? Je ne le savais pas et continuai à lire les jounaux, me grisant des articles qui parlaient d'elle. C'était de la magie, de l'irréel, un conte de fées.

Enfin, elle donna sa première représentation. Le public, les journalistes semblaient devenir fous, complètement fous.

Les acteurs et actrices de New-York lui adressèrent une pétition, la priant de donner une matinée pour qu'ils pussent l'applaudir et étudier son grand art.

Miracle ! Elle accepta, elle promit ! Ma résolution fut vite prise.

Toutes fraîches débarquées à New-York, ma

mère et moi étions des étrangères dans la grande ville. Mais j'avais heureusement beaucoup de courage sans le savoir. Lorsque j'appris que Sarah allait jouer pour les artistes, je dis à ma mère :

— Maintenant, je vais *la* voir.

— Il y a tant d'artistes célèbres à New-York, répondit ma mère, comment veux-tu qu'il y ait de la place pour toi ?

Je n'avais pas pensé à cela ; aussi me levai-je en disant :

— Alors, il faut que je me dépêche.

— Comment t'y prendras-tu ? demanda ma mère.

Je m'arrêtai un moment pour réfléchir.

— Je ne sais pas, répliquai-je, mais d'une façon ou d'une autre il faut que je la voie. Je vais aller chez le directeur de son théâtre.

— Mais il ne voudra pas te recevoir.

Je n'avais pas pensé à cela non plus, mais je ne m'attendais pas à un échec. De plus, dans l'Ouest, on ne m'avait jamais traitée de la sorte. Je ne savais pas encore, il est vrai, que les gens là-bas étaient plus simples et plus primitifs que ceux de New-York. L'objection ne me parut pas formidable, et je me mis en route avec ma mère qui m'accompagnait toujours et m'obéissait en toutes choses, sans que j'eusse le moins du monde l'idée que ce n'était pas moi qui obéissais.

Donc nous voilà parties, et, après une demi-heure de marche, nous arrivons au théâtre. Le

directeur n'était pas encore là. Nous nous assîmes pour l'attendre. Beaucoup de gens entrèrent, quelques-uns séjournèrent, d'autres s'en furent. Tous étaient agités, pressés et avaient l'air anxieux. Que demandaient-ils ? Allaient-ils emporter tous les billets ? Et la foule augmentait, augmentait au point que je vis s'éloigner, puis disparaître dans le lointain mes pauvres billets, sur lesquels je comptais tant.

Ce directeur ne viendrait-il jamais ?

Ah ! enfin, un grand bruit qui se rapproche... Un groupe de messieurs passe en coup de vent, et sans s'occuper de qui que ce soit, s'engouffre dans le cadre d'une porte sur laquelle on lit : « Défense d'entrer. » Personne de nous ne sait plus que faire.

Tout le monde se dévisageait. La plupart de ceux qui faisaient antichambre étaient des hommes. Mes nerfs à bout ne me permirent pas d'attendre davantage, et je dis à l'oreille de ma mère :

— Je vais aller frapper à la porte.

Elle devint toute pâle, mais je n'avais plus le choix et c'était le seul moyen d'en finir, même si cela devait briser mon cœur qui battait si fort que je le crus sur le point d'éclater.

La tête me tournait, je n'y voyais plus... Je m'approchai de la porte et frappai un coup timide.

J'eus la sensation d'avoir commis un crime tellement ce petit coup résonna brutalement dans

mes oreilles. Un « entrez » qui me sembla lugubre répondit et j'ouvris la porte.

Machinalement j'avançai, me trouvai au milieu d'un groupe sans savoir auquel de ces messieurs m'adresser. Au comble de l'embarras, je restai debout au milieu de la pièce tandis que tout le monde me regardait. Alors je réunis tout mon courage et je débitai, d'un seul trait, tout à la ronde :

— Messieurs, je voudrais bien voir le directeur de ce théâtre, s'il vous plaît ?

Quand je m'arrêtai de parler, mes dents se mirent à claquer si fort que j'en eus la langue toute coupée.

Un monsieur, qui me sembla plus important que les autres, s'avança et me dit :

— Que désirez-vous de lui, petite fille ?

Mon Dieu, me faudrait-il à nouveau parler devant tous ces gens ? Et, à ma stupéfaction, j'entendis, comme si c'était celle d'une autre, ma voix qui disait d'un ton ferme :

— Voilà, monsieur. Je suis une artiste, et je voudrais venir, avec ma mère, à la matinée que Sarah Bernhardt donne pour nous.

— Qui êtes-vous, et où jouez-vous ?

Ici le ton perdit de son assurance, quand la voix reprit :

— Vous ne devez pas connaître mon nom, monsieur... On ne le connaît pas ici... C'est Loïe Fuller... Je viens de l'Ouest... pour tâcher de trou-

ver un engagement... Je ne joue nulle part pour l'instant,... mais je pense que cela... n'a pas d'importance... et que peut-être vous me laisserez tout de même... la voir si... je vous le demande.

— Où est votre mère ?

— Là, dehors.

Et je désignai la porte.

— Cette dame pâle, à la figure si douce ?

— Oui, monsieur... Elle est pâle,... parce qu'elle a peur !

— Et vous, avez-vous peur aussi ?

La voix ferme reparut :

— Non, monsieur.

Il me regarda, un sourire erra sur ses lèvres, un peu ironique, et il dit :

— Alors vous croyez que vous êtes une artiste ?

Sa remarque me blessa jusqu'au fond de l'âme, mais je sentis que je devais tout supporter. J'éprouvai seulement une grande envie de pleurer. Mon assurance s'en ressentit.

— Je n'ai jamais pensé cela, répondis-je. Mais je voudrais devenir une artiste... un jour... si je le pouvais.

— Et c'est pour cela que vous désirez voir jouer la grande tragédienne française ?

— Oui,... je suppose... mais je n'ai pensé qu'à mon... immense désir de la voir... et c'est pour cela... que je suis venue ici.

— Eh bien ! je vais vous donner des places pour vous et pour votre mère.

— Oh ! merci, monsieur.

Le directeur tira une carte de sa poche, y traça quelques mots et me la tendit. C'était un laissez-passer pour voir jouer Sarah Bernhardt !...

Je regardai la carte, je regardai le directeur. Il souriait. Je souris. Il tendit la main, je tendis les deux miennes. Tandis qu'il tenait mes mains, il me dit :

— Vous avez ma carte, venez me voir ; peut-être pourrai-je vous trouver un engagement, petite fille !

Ce fut encore une nouvelle joie, une joie pas vaine, car la promesse de cet homme devait se réaliser.

— Merci, merci beaucoup, monsieur.

Je m'en allai, aveuglée par les larmes de bonheur que je ne pouvais plus retenir, et, rejoignant ma mère, je sortis du théâtre.

— Qu'y a-t-il, chère Loïe ? Qu'ont-ils dit, pour faire pleurer ainsi mon enfant ? Qu'y a-t-il ?

— Maman..., maman..., j'ai un billet... pour La voir !...

— Ah ! je suis bien contente mon enfant !

— Et j'ai une place pour vous aussi.

Le grand jour survint. Nous étions placées, ma mère et moi, au milieu des fauteuils d'orchestre Autour de nous il n'y avait que des artistes américains. Dans les loges, il y avait les directeurs

de tous les théâtres de New-York et leurs femmes. La salle était bondée. Les trois coups annoncèrent le lever du rideau. Le silence se fit et la pièce commença. Je ne comprenais pas un mot et personne autour de moi, je crois, ne comprenait davantage. Mais tout le monde attendait le grand moment. Elle apparut, il y eut un silence, un silence presque pénible dans cette grande salle archipleine. Chacun retenait sa respiration. Elle s'avança légère, paraissant à peine effleurer le sol, puis s'arrêta au milieu de la scène et regarda le public, ce public d'acteurs.

Soudain le délire éclata, une folie passa dans l'air, et pendant une demi-heure ce fut elle — empêchée de jouer par les clameurs de la salle — qui sembla le public. Elle regardait, — tour à tour intéressée, passionnée, émue, — cette foule frémissante qui jouait, magnifique et sincère, un rôle d'indescriptible enthousiasme.

Pourtant le calme et le silence se rétablirent. Sarah Bernhardt s'avança et se mit à réciter son rôle. Je croyais voir son âme, sa vie, sa grandeur, elle m'absorbait dans sa personnalité.

Je ne vis pas les décors, je n'entendis pas la pièce : je ne vis, je n'entendis qu'Elle.

Il y eut des applaudissements frénétiques, des rappels et des rappels après chaque acte, puis le rideau tomba sur la scène finale que suivit un grand tumulte de bravos et de cris.

Maintenant le public sortait lentement, comme

au regret de quitter l'atmosphère de la scène.

Tandis que je m'en allais, une voix d'or — *la voix d'or* — se mit à résonner, disant des mots que je ne pouvais pas comprendre. « Je t'aime ! je t'aime ! » C'était aussi comme du cristal qui tintait dans mes oreilles.

Qui aurait pu penser alors que la pauvre petite fille de l'Ouest viendrait un jour à Paris, y monterait sur une scène, elle aussi, devant un public frémissant d'enthousiasme et que Sarah Bernhardt se trouverait dans la salle à son tour pour applaudir cette petite fille de l'Ouest, comme la petite fille de l'Ouest venait de l'applaudir aujourd'hui ?...

* * *

Je dansais aux Folies-Bergère. A une matinée, on vint me dire que Sarah Bernhardt était dans une loge avec sa petite fille. Rêvais-je ? Mon idole était là. Et pour moi ! Etait-ce possible ?

J'entrai en scène, et regardai le public qui emplissait la salle du haut en bas. Dans ma grande robe blanche, immobile, j'attendais la fin des applaudissements.

Je dansai, et malgré qu'elle ne dût pas le savoir, je dansai pour elle. J'oubliai tout le reste. Je revécus le fameux jour de New-York et la revis, elle,

à la matinée merveilleuse. Et maintenant c'était une matinée où *elle* était venue pour *me* voir, spécialement pour *me* voir, *elle*; mon idole !

J'avais fini.

Elle s'était levée dans sa loge, se penchait vers moi pour m'applaudir et m'applaudir encore. Le rideau s'était relevé plusieurs fois. Mon cerveau bouillonnait: Etait-ce vrai ? Etait-ce moi ? Etait-ce Elle ?

Je devenais, à mon tour, le public et, comme je ne voyais qu'elle, « son public ». Et voilà qu'elle jouait, à ma profonde, à ma délicieuse émotion, le rôle de toute la salle résumé dans son applaudissement désiré.

* * *

Un jour, un ami me mena chez Sarah Bernhardt. Cela se réalisait, mais me paraissait tout de même un rêve. Je ne pouvais ni parler, ni presque respirer, à peine pouvais-je prendre sur moi de la regarder.

J'étais en présence de mon idole...

Plus tard elle m'invita à déjeuner chez elle, parce que je l'avais priée de se laisser photographier par un des meilleurs photographes de San-Francisco, qui avait accompli le voyage tout

exprès pour faire le portrait de Sarah Bernhardt, chez elle dans son merveilleux atelier. Elle avait consenti. Je lui avais amené mon compatriote et, très gracieusement, elle avait posé pour lui. Il était si heureux de la bonne aubaine; si reconnaissant, le brave homme !

Sarah m'avait demandé de venir déjeuner chez elle, le jour où il lui montrerait les épreuves.

A midi exactement, je fis mon entrée. Bientôt après, elle apparut dans le grand atelier; me prit dans ses bras, et appuya un baiser sur chacune de mes joues. Tout cela fut si simple, si naturel... et si extraordinaire.

Nous déjeunions, Sarah au bout de la table, le dos tourné à la fenêtre; assise dans une superbe stalle, pareille à quelque trône écussonné, dont le dossier dépassait de beaucoup sa tête nimbée d'or. Sarah était mon idole une fois de plus. J'étais placée à sa droite. Il y avait encore d'autres invités, dont j'ai oublié les noms, tant ma pensée était pleine d'elle seule. Sa voix sonnait dans mes oreilles. Je ne comprenais pas un mot de ce qu'elle disait, mais chaque syllabe me faisait vibrer. Tout à coup, on annonça le photographe. Sarah le laissa entrer. C'était un petit vieux, d'environ 60 ans, avec de jolis cheveux blancs tout bouclés. Il avait l'air si content. Il s'approcha de Sarah et mit dans ses mains tendues un paquet d'épreuves qu'il venait de tirer. Elle les regarda lentement l'une après l'autre... puis sa voix, sa voix d'or éclata dans les

notes aiguës et me désespéra. Ce qu'elle disait, je ne le savais toujours pas. Mais je vis qu'elle déchirait les photographies en mille morceaux et les jetait aux pieds de mon compatriote. Lui non plus ne comprenait pas le français. Pâle, décomposé, il me demanda de traduire ce que disait Sarah. Mais elle ne me laissa pas le temps de répondre. Elle criait, cette fois en anglais : « Horrible ! horrible ! »

— Que dit-elle ? demanda-t-il en faisant autour de son oreille un cornet de sa main.

Bonheur ! Il était sourd ! Je lui fis signe de se pencher vers moi pour que je pusse lui parler à l'oreille.

— Elle dit que ces portraits ne sont pas dignes de votre œuvre. Elle a vu vos merveilleuses photographies. Il faut que vous reveniez pour recommencer la pose.

— Ah ! elle dit cela ! répliqua-t-il avec un joyeux sourire sur les lèvres. Elle a raison. Mes photographies ne sont pas bonnes. Mais le jour en est cause. Il ne faisait pas assez clair, et ce sont des photographies d'intérieur. Il faudra essayer plusieurs fois, pour tâcher de réussir. Voulez-vous convenir d'un autre rendez-vous ?

Je promis, mais sans espérance et parce que, par charité, il fallait bien promettre.

Il serra la main de mon idole, la mienne, et prit congé.

Sarah devait ce jour-là me procurer une heu-

reuse surprise. Elle consentit, quand je le lui demandai, à poser de nouveau, et je regrettai que le petit vieux ne fût plus là pour voir combien elle était désolée de la peine qu'elle lui avait faite. Elle était « désolée », et cela me fit l'aimer davantage.

Sa flamme, trop vive, trop ardente, avait provoqué un ruineux incendie tout à l'heure.

Et voici que cette même flamme, à présent, se faisait douce, bonne et réchauffante...

\* \* \*

Un jour, à Londres, j'allai à un banquet de 1,500 couverts donné en l'honneur de Sarah Bernhardt. J'attendais parmi ceux qui la connaissaient personnellement et qui devaient être placés à sa table, au milieu du grand hall. Elle arriva avec presque une heure de retard ; elle dit combien elle était fâchée de nous avoir fait attendre... et que c'était la faute de son cocher.

A l'issue du banquet, le président fit un long speech. Sarah prononça, en retour, quelques mots harmonieux en anglais. De loin je regardais mon idole. Je l'entendais dire, dans ma langue maternelle, qu'elle était heureuse, et je l'aimais toujours.

\* \*\* \*

Un jour, à Paris, tout dernièrement, on m'annonça la visite de l'administrateur du théâtre Sarah Bernhardt. Je le reçus, tout en me demandant pourquoi l'administrateur de mon idole venait me voir. Il m'expliqua que M^me Sarah Bernhardt désirait savoir si je ne pouvais pas lui donner certaines indications au sujet de l'éclairage de sa nouvelle pièce, *La Belle au Bois dormant*. J'étais malade, au lit, mais je m'étais levée pour le recevoir. Je lui promis que j'irais voir Sarah le lendemain. La commission avait été mal rapportée, et elle avait compris que je viendrais le jour même. Lorsqu'elle comprit qu'elle ne pouvait compter sur moi que pour le lendemain, elle déclara que j'étais tombée malade bien subitement.

La chose me blessa au vif, car j'aimais toujours Sarah. Le lendemain j'allai chez elle et elle vit combien j'étais souffrante, car je ne pouvais proférer un son. Elle me prit dans ses bras, et m'appela son trésor. Cela suffit. Tout ce que j'avais était à elle, et j'aurais tout fait, tout donné, pour lui rendre service. Et j'assistai à une répétition pour me rendre compte de ce qu'il lui faudrait comme éclairage.

A son tour elle vint à mon théâtre après la re-

présentation, pour voir quelques éclairages que
j'avais installés spécialement pour sa pièce et
dans le seul but de lui être agréable. Elle avait
amené quelques personnes. Pour elle, je fis bon
accueil à tous. Parmi eux, il y avait son électricien. Chaque fois que je prenais la peine de montrer quelque chose à Sarah, on entendait l'électricien dire :

— Mais je peux faire ça... C'est facile à copier...
Oh ! je peux faire ça aussi... Tout cela n'est rien...

Comme toujours pendant mes séances, les spectateurs étaient dans l'obscurité, et une de mes
amies, qui s'était placée auprès de Sarah pour entendre ce qu'elle disait d'admiratif, fut pétrifiée
par ce qu'elle entendit. En s'en allant Sarah me
remercia comme elle remerciait la foule, en m'inondant de belles paroles.

Le lendemain matin l'entreprenant directeur
du théâtre où je dansais, annonça, dans tous les
journaux, — et cela sans m'avoir consultée, —
que Sarah Bernhardt était venue voir les éclairages de Loïe Fuller pour la nouvelle pièce de
MM. Richepin et Cain, *la Belle au Bois dormant*.

J'envoyai quelqu'un auprès de Sarah pour lui
demander lequel de mes éclairages elle désirait.

Et voici ce qu'elle répondit :

— Mes électriciens se mettraient en grève s'ils
pensaient que je pusse leur adjoindre quelqu'un.
Tout ce dont j'ai besoin, ils disent qu'ils peuvent
le faire. Ce n'est du reste qu'un rideau de gaze,

et une lampe qui tourne. Mille choses affectueuses à Loïe.

Mais n'est-ce pas moi seule qu'il faut rendre responsable de ma désillusion ?

Je m'étais imaginé je ne sais quoi, parce que Sarah Bernhardt est une artiste de génie.

Mais elle est aussi une femme, et il m'a fallu vingt ans pour l'apprendre.

Elle est une femme, je ne saurais plus, maintenant, l'oublier, mais elle reste mon idole, *quand même*.

# IX

## ALEXANDRE DUMAS

Un soir aux Folies-Bergère on m'apporta deux cartes. Sur l'une était gravé le nom du ministre des Finances de Haïti, sur l'autre, celui de M. Eugène Poulle, également de Haïti.

Que pouvaient bien me vouloir ces deux messieurs ?

Le ministre probablement désirait que je vinsse danser chez lui.

Ces messieurs entrèrent, et je reconnus en l'un d'eux mon exilé de la Jamaïque.

Mais cela demande une explication.

En 1890, je fus engagée par un acteur nommé William Morris pour une tournée aux Indes. Je devais être l'étoile de la troupe dont il était le jeune premier.

Par un froid matin d'hiver nous quittâmes le port de New-York, et à peine en mer nous devînmes la proie d'une épouvantable tempête. Deux

jours et deux nuits, le capitaine resta attaché à la passerelle et on crut que nous allions sombrer. Ma mère et moi n'avions jamais fait de traversée. Nous étions horriblement malades et, confinées dans notre cabine, nous nous étions faites à l'idée qu'en mer les choses devaient toujours se passer ainsi. Tout ce que nous regrettions seulement c'était d'avoir entrepris ce voyage. Certes, on ne nous y reprendrait plus.

Lorsque nous arrivâmes dans les mers du Sud et que les flots se furent apaisés, nous comprîmes enfin quelle tempête anormale nous avait tous secoués. Quelques jours plus tard nous débarquions à la Jamaïque, à Kingston.

Ma mère, M. Morris et moi logions au même hôtel, « le Clarendon ».

Nous paraissions même en être les seuls habitants.

Nous prenions nos repas au premier étage dans un grand hall, sur lequel donnaient toutes les chambres.

Mais non, nous n'étions pas seuls, car tout à coup un gentleman parut en scène.

D'abord nous ne fîmes pas grande attention à lui, mais nous remarquâmes peu à peu qu'il paraissait fort mélancolique. Comme il faisait très chaud, il était toujours en pyjama. C'est un détail dont je me souviens, car M. Morris aussi ne portait guère autre chose. La chaleur était insupportable. Mais j'ai toujours aimé la chaleur

à raison du rhume que je possède depuis ma naissance. Les origines de ce rhume sont d'ailleurs chorégraphiques, en partie, puisqu'on en renforça les effets en me menant dans un bal, en plein hiver et alors que j'étais à peine âgée de six semaines !...

Un jour, je demandai à ma mère et à M. Morris d'inviter le nouveau venu à notre table. Je découvris avec peine que toute conversation entre nous était impossible, car il ne parlait que le français, et nous ne parlions que l'anglais.

Avec force pantomime et beaucoup de bonne volonté de part et d'autre, nous arrivâmes à lui faire percevoir notre désir.

Toute notre politesse, toute notre amabilité consistaient en révérences et à faire aller nos bras de-ci de-là avec des airs entendus, mais dès que nous eûmes fait connaissance nos relations s'établirent tout de même fort bien.

Il vint avec nous au théâtre chaque fois que nous jouions, soit trois fois par semaine, et nous prenions nos repas ensemble.

Pendant les trois mois que nous restâmes à la Jamaïque, je dois l'avouer, je ne m'inquiétai pas de savoir son nom.

Aussi bien me suis-je toujours moins inquiétée du nom de mes amis que de mes amis eux-mêmes.

Après la Jamaïque nous retournâmes à New-York et je ne pensai plus guère à Kingston.

Deux ans plus tard, lorsque je débutai aux Folies-Bergère et qu'un monsieur élégant demanda à me parler, avec son ami le ministre des Finances de Haïti, il se trouva que c'était notre compagnon de la Jamaïque.

Entre temps, il avait appris l'anglais, et put me raconter que lorsque nous l'avions vu à Kingston c'était peu de mois après une révolution qui avait éclaté à Haïti. Le père de notre ami, un des grands financiers de l'île, avait été assassiné, et lui-même avait dû se sauver dans une barque. Il avait été recueilli en mer et amené à Kingston. Pendant tout le temps qu'il était resté à la Jamaïque il avait essayé de communiquer avec ses amis, *via* New-York, et il n'était pas arrivé à savoir si sa mère, ses frères et ses sœurs étaient morts ou en vie.

Peu de temps après notre départ il entra en correspondance avec sa famille et apprit que les affaires commençaient à s'arranger. Il retourna chez lui et trouva tout son monde sain et sauf à l'exclusion de son malheureux père.

Après m'avoir raconté cette histoire qui expliquait son air de tristesse lors de notre première rencontre, il me demanda :

— A quoi puis-je vous être bon ? Vous semblez avoir tout ce que le succès peut donner. Mais il y a une chose que je puis faire, et qui, j'en suis sûr, vous fera grand plaisir. Je peux vous présenter à mon vieil ami, Alexandre Dumas.

Il ajouta, en souriant d'un joli et bon sourire :

— Je peux dire « mon vieil ami », car mon père, déjà, était un vieil ami de son père.

— Vraiment ! dis-je, au comble de la joie. Vous voulez me présenter à l'auteur de la *Dame aux Camélias ?*

— Oui, répondit-il.

Cela valait bien douze visites à la Jamaïque, et je le remerciai avec effusion.

Peu de jours après, il vint me prendre pour me conduire à Marly chez le grand écrivain.

Pendant le trajet en chemin de fer, M. Poulle m'apprit une phrase française que je devais dire lorsque Dumas me tendrait la main : « Je suis très contente de serrer votre main. » Et, comme de raison, lorsque le moment fut arrivé, je dis la malheureuse phrase tout de travers. Au lieu de prendre une de ses mains, je m'emparai des deux et proclamai avec emphase, et en appuyant sur chaque mot : « Je suis très contente de votre main serrée. » Je ne compris pas sa réponse, mais mon ami par la suite me dit que Dumas avait répliqué :

— Ma main n'est pas serrée, mais je sais ce que vous voulez dire, mon enfant. Mon ami Poulle m'a raconté ses jours d'exil à la Jamaïque, et je vous ouvre mon cœur et mes bras.

Son geste est la seule chose dont je me souvienne, car tout le reste était du grec pour moi.

A partir de ce moment il y eut une grande

amitié, une grande sympathie entre nous, bien que nous ne puissions pas arriver à nous entendre. Parmi les grands hommes que j'ai approchés, peu ont exercé sur moi un charme pareil à celui de Dumas. D'abord un peu froid, presque raide, il devint, dès la seconde phrase, d'une affabilité exquise, d'une galanterie évocatrice des belles manières du grand siècle. D'abord, les mots me demeuraient obscurs; mais, peu à peu familiarisée avec la langue française, je subis le charme irrésistible de sa conversation aux termes choisis, aux belles phrases logiques et pleines, émaillées de mots d'esprit partant comme des fusées. Dumas avait presque deux voix; deux manières de parler : celle qu'il employait pour les choses banales, les demandes quelcoñiques, les ordres à donner, et celle qu'il prenait quand il discutait d'un sujet qui le passionnait.

Très grand, le regard un peu rêveur, perdu au loin, il vous regardait longuement, et au fond de ses yeux brillait un éclair de profonde bonté intelligente.

Ses mains, aux gestes sobres et larges, étaient très belles et il en avait la coquetterie presque féminine.

A déjeuner, un jour, quelqu'un me demanda si j'aimais beaucoup M. Dumas, et je répondis en français, que je ne possédais encore qu'assez imparfaitement :

— J'ai elle aimé beaucoup.

Dumas, tout secoué de rire, dit quelque chose que je ne pus saisir et que l'on me traduisit ainsi :

— Il dit qu'on l'a pris pour un tas de choses, mais jamais encore pour une femme.

Dumas riait encore et il baisa ma main, ce dont je me souviens aussi.

Une autre fois nous étions à Marly-le-Roi et le comte Primoli fit de nombreuses photographies de nous et du jardin dans lequel il ne restait plus qu'une seule rose jaune.

Dumas la cueillit et me la donna.

— Cher maître, lui dis-je, c'est la dernière du jardin, il ne fallait pas me la donner.

M. Poullé servait de traducteur ; il me transmit cette réponse de Dumas :

— Eh bien, puisqu'elle a une telle valeur, qu'allez-vous me donner en échange ?

Je répondis qu'une femme ne pouvait donner qu'une seule chose pour une pensée si belle que celle évoquée par la rose.

— Et c'est ? dit-il.

J'attirai sa figure à moi et l'embrassai.

Juste à ce moment le comte Primoli fit un instantané de nous, instantané que je n'ai jamais eu le plaisir de posséder. Mais j'ai mieux qu'une image, j'ai conservé la rose.

En causant avec Dumas j'ai appris de lui des choses auxquelles je penserai ma vie entière. Un jour, toujours avec M. Poullé pour interprète, nous parlions de la *Dame aux Camélias* et du

*Demi-Monde* et de l'immoralité des femmes qui le composent. Il dit alors cette chose que je n'oublierai jamais :

— Lorsque nous trouvons une créature de Dieu, et que nous n'apercevons rien de bon en elle, la faute en est peut-être à nous.

Un autre jour je conduisais deux jolis poneys arabes que Dumas destinait à ses petits-enfants. Nous étions arrivés au bas d'une colline et les chevaux s'apprêtaient à la monter aussi vite que possible.

Il me dit :

— Retenez-les, il faut qu'ils prennent de l'âge avant de savoir qu'on ne monte pas une côte au galop.

Alors je demandai :

— Qu'est-ce qui les pousse à courir de la sorte ?

— Ils sont comme les hommes, ils veulent se hâter d'en finir avec ce qui les ennuie.

Une fois Alexandre Dumas vint me rendre visite au Grand-Hôtel, et depuis ce temps le personnel me considéra comme un être à part, car on disait qu'Alexandre Dumas faisait aussi peu de visites que la Reine d'Angleterre.

La dernière fois que je le vis c'était à Paris, rue Ampère, où il habitait un superbe appartement.

Je me souviens qu'il y avait là un M. Singer, un vieil ami de Dumas, qui demanda s'il était « indiscret », et qui se leva pour prendre congé.

Dumas le prit par le bras et me tendant sa main libre.

— Indiscret ! Certainement non! Tous mes amis doivent connaître Loïe et l'aimer.

Lorsque je pris congé de lui, il pressa un baiser sur mon front et me donna une grande photographie d'après un portrait de lui alors qu'il était enfant. Sur la photographie ces mots :

« De votre petit ami Alexandre. »

Et c'est un de mes plus précieux souvenirs.

# X

## M. ET M<sup>me</sup> CAMILLE FLAMMARION

Nous avons en Amérique une grande actrice du nom de Madjeska. C'est une des femmes les plus intéressantes que je connaisse. Elle est Polonaise, exilée de son pays et mariée au comte Bozenta. Malgré qu'elle soit titrée et fort aristocrate, elle est imbue des idées de liberté que l'on attribue généralement aux nihilistes. C'est même pour cela que ses propriétés et celles de son mari ont été confisquées, et que tous deux furent envoyés en exil. Cela dut se passer vers 1880 ou même plus tôt.

Alors, ils se tournèrent vers la libre Amérique, s'y établirent et la comtesse se décida à paraître sur un théâtre.

A son grand étonnement, à la stupéfaction de tout le monde, on découvrit qu'elle avait le feu sacré, et elle devint une grande actrice.

En Amérique nous l'aimons comme si elle était une enfant du pays.

Peu après mon début aux Folies-Bergère, une dame demanda à me voir. C'était la comtesse Wolska, Polonaise également et grande amie de Madjeska. Elle aussi était en exil avec son père, qui avait osé écrire un livre libertaire intitulé : « Le Juif polonais. »

C'est grâce à la comtesse Wolska, que je fis connaissance de M. et Mme Flammarion. Je n'oublierai jamais l'impression que me produisit Camille Flammarion lorsque la comtesse m'emmena chez lui, rue Cassini. Il portait un veston de flanelle blanche bordé d'un galon rouge. Il avait une véritable forêt de cheveux qui formaient un bonnet sur sa tête. C'était au point que je ne pus retenir une exclamation. Mme Flammarion me dit alors qu'elle devait fréquemment couper des mèches, car la chevelure de son mari poussait avec une telle vigueur, qu'il en était obsédé. Puis elle me montra un coussin sur un canapé, et me dit :

— Voilà où je range ses cheveux après les avoir coupés.

Pour se faire une idée de la coiffure de Camille Flammarion, on n'a qu'à multiplier les cheveux de Paderewski par douze.

Lors de mes représentations de *Salomé* au théâtre de l'Athénée, M. et Mme Flammarion vinrent un soir dans ma loge après le spectacle, en même

temps qu'Alexandre Dumas fils. Comme il y avait beaucoup d'autres personnes, je ne remarquai pas tout d'abord, que les deux hommes ne se parlaient pas. Enfin je m'en rendis compte, et je demandai toute surprise :

— Est-il possible que deux des personnages les plus célèbres de Paris ne se connaissent pas ?

— Ce n'est pas tellement extraordinaire, répondit Dumas, car, voyez-vous, Flammarion vit dans l'espace et moi je suis tout simplement un habitant de la terre.

— Oui, dit Flammarion, mais une petite étoile venue de l'Ouest nous a réunis.

Dumas se mit à rire en disant :

— C'est la pure vérité.

Je me mêlai à la conversation, et déclarai que la petite nébuleuse américaine était très fière d'avoir l'honneur et la joie de servir de trait d'union entre deux si claires étoiles de France.

Peu de gens savent que Flammarion ne se contente pas seulement d'être un astronome éminent. Il compte à son actif des découvertes du plus haut intérêt et dont la plupart n'ont rien de commun avec l'astronomie.

L'une d'entre elles devait particulièrement m'intéresser.

Il voulut savoir si la couleur a une influence quelconque sur l'organisme — et on comprend combien de telles études peuvent me passionner, moi qui suis une fanatique de la couleur. — Il

commença ses études en observant des plantes. Il prit une demi-douzaine de géraniums, tous de même grandeur, et les mit chacun dans une petite serre aux vitres de couleurs différentes. L'une des serres était vitrée de blanc et un dernier géranium, enfin, poussait en plein air.

Le résultat fut étonnant, et je pus le constater *de visu.*

L'une des plantes, très frêle, avait poussé toute en hauteur, une autre était restée toute petite, mais trapue, une encore n'avait pas de feuilles, la quatrième n'avait qu'un petit tronc, des feuilles et pas de branches. Chaque plante était différente, d'après la couleur qui l'avait abritée, et même celle qui avait poussé sous le verre blanc n'était pas normale. Pas une n'était verte, ce qui prouve que non seulement la couleur, mais le verre aussi exerce une action sur les plantes. La seule jolie plante était celle qui avait poussé en pleine terre et en plein air : elle était normale.

Puis, pour continuer des essais sur le corps humain, il avait fait mettre des carreaux de différentes couleurs aux fenêtres de son observatoire. Chaque personne, qui s'intéressait suffisamment à ses expériences pour ne pas craindre l'ennui de rester assise dans la lumière de telle ou telle couleur pendant une heure ou deux, pouvait sentir les influences variées que les colorations produisent sur l'organisme. C'est ainsi, par exemple, que le jaune provoque l'énervement et le

mauve, le sommeil. Toutes, en revanche, s'unissent pour fatiguer les yeux et le cerveau.

Je lui demandai s'il croyait que les couleurs dont nous nous entourons ont une action sur notre caractère, et il me dit :

— Il est indiscutable, n'est-ce pas, que chacun se plaît mieux dans telle couleur que dans telle autre, et c'est si probant que tout le monde vous dira : « J'aime cette couleur-ci et je n'aime pas « celle-là. » Ne dit-on pas aussi que telle ou telle couleur « va bien » ou « va mal » à telle ou telle personne ? Cela paraît prouver que la couleur doit tout de même exercer une influence quelconque, morale ou physique, ou, peut-être, les deux à la fois.

Ce n'est qu'en pénétrant dans l'intimité de Flammarion qu'on peut comprendre quel grand penseur il est.

Dans toute son œuvre, il est secondé par sa femme. Elle aussi est un grand penseur et une femme d'une remarquable activité. Elle est l'un des membres fondateurs de la *Ligue pour le désarmement*, et s'occupe aussi d'autres œuvres, ce qui ne l'empêche pas d'être une femme des plus simples et une maîtresse de maison des plus accomplies.

Je crois qu'il serait intéressant de dire quelques mots de la « maison des champs » des Flammarion. Ils habitent un château à Juvisy à l'endroit même où Louis XIII conçut d'abord le pro-

jet de bâtir une demeure royale. Les terrassements étaient finis, le parc dessiné quand se produisit un léger affaissement du sol. Louis XIII renonça à son projet et jeta son dévolu sur Versailles. Mais depuis il n'y a plus eu aucun affaissement du sol, et le merveilleux site de Juvisy mérite une visite de tous ceux qui aiment la belle nature. Le panorama que l'on découvre de là est un des plus beaux de France.

Le château, qui date d'avant les projets de Louis XIII, existe encore, et c'est là que Napoléon fit une halte en se rendant à Fontainebleau. Il tint même conseil à l'ombre d'un arbre séculaire qui domine toujours de sa taille superbe la colline dressée en face du château. Sous l'arbre on montre la table et le banc de pierre que l'on avait installés pour que l'Empereur pût tenir conseil avec ses fidèles, en évitant, grâce à la découverte qu'on avait de ce lieu, l'approche de tout indiscret. Derrière le château se trouve la fameuse allée, la grande avenue solitaire, complètement couverte par les rameaux de deux rangées d'arbres. La légende veut que Napoléon y ait passé d'agréables heures en aimable compagnie.

Le château devint un jour la propriété d'un astronome amateur. Il le fit surmonter d'un observatoire, et, à sa mort, légua cette merveilleuse propriété à un homme qu'il n'avait jamais vu : cet homme était Camille Flammarion.

Je me souviens d'avoir été une fois au vernis-

sage avec Camille Flammarion. Je voulus lui faire honneur en mettant ma plus belle robe, et j'achetai pour l'occasion un costume qui, je le crois, devait être très joli. Pour aller avec la robe, je choisis un chapeau derrière lequel pendaient de longs rubans.

M. Flammarion, lui, était en veston de velours brun et en chapeau mou.

Tout le monde, dans ce public spécial et artiste, le connaissait. On chuchota que la Loïe Fuller était avec lui, et bientôt nous eûmes autour de nous, plus de gens qu'il n'y en avait devant aucun tableau. Je m'imaginai que nous avions l'air très chic, mais on me dit plus tard que l'on nous suivit, d'abord parce que c'était nous, et aussi parce que jamais femme n'eut plus drôle de façon que moi ce jour-là, et que le costume de M. Flammarion n'était pas non plus très banal.

Notre succès fut tel qu'un amateur avait même coupé les rubans de mon chapeau, probablement pour les garder en souvenir d'un spectacle qu'il jugeait mémorable...

Dans une autre circonstance, je donnai un spectacle non moins mémorable, mais à un nombre de personnes plus restreint.

Un soir je rentrai chez moi à 8 heures et trouvai ma maison pleine de monde. J'avais oublié que je donnais un dîner d'environ quarante couverts. Le chef m'avait dit, le matin même, de vouloir bien m'occuper de louer des chaises et des tables, et

qu'il se chargeait du dîner sans que j'aie à m'en soucier davantage. Mais comme je n'avais vraiment pas de temps libre, je lui demandai de vouloir bien s'occuper des accessoires du dîner en même temps que du menu, ce qu'il fit heureusement. Les chaises, les tables et la vaisselle arrivèrent. Il n'avait pas fait de prix pour la location, et croyait que je serais là pour recevoir les objets et acquitter de suite ma facture. Je n'étais pas rentrée, ils attendirent jusqu'à sept heures, et le chef se décida à payer en mon lieu et place. On lui demanda 300 francs. Le prix lui parut exorbitant, et il n'osa pas régler la facture sans mon approbation. Il était tout de même si perplexe, si effrayé de voir manquer mon dîner, faute de chaises, qu'il se décida à compter la somme, mais s'aperçut alors qu'il n'avait plus assez d'argent, et les hommes de l'agence de location s'en retournèrent avec leurs meubles.

Le chef était au désespoir. Il ne savait plus que faire, lorsqu'il lui vint tout à coup une superbe inspiration. Il alla conter l'aventure à tous mes voisins, qui s'empressèrent de lui prêter chaises, tables, plats et verres de tous styles et de toutes sortes. Je fis mon entrée au moment où mes voisins apportaient les tables, chaises, etc., tandis que les invités arrivaient déjà. Tout le monde se mit à l'œuvre pour dresser le couvert, et je crois bien que je n'ai jamais assisté à plus joyeux repas.

Quelques tables étaient hautes, d'autres basses, les chaises poussaient à son comble l'aspect disparate et le couvert manquait terriblement de couteaux et de verres. Le chef fit des prodiges, pour nous faire oublier que le festin n'était pas absolument correct. Le plus drôle toutefois, c'est que ce même soir j'avais rencontré quelques amies et que j'avais été à deux doigts de ne pas rentrer dîner du tout.

Ce dîner, auquel assistaient, notamment, Rodin et Fritz Thaulow était donné en l'honneur de M. et de M<sup>me</sup> Camille Flammarion J...

# XI

## UNE VISITE CHEZ RODIN

La plupart des gens ne connaissent pas le temple d'art de Meudon, que le maître sculpteur, Auguste Rodin, a fait édifier auprès de sa demeure. Le temple est situé au sommet d'une colline, et la vue embrasse, de là, un des plus beaux points de vue des environs de Paris.

La vue que l'on a de l'Observatoire de Flammarion, à Juvisy, m'a impressionnée, on le sait. Pourtant la vue que l'on a de Meudon, tout en étant moins grandiose, touche chez moi des cordes plus sensibles. Juvisy impressionne par son atmosphère de grandeur, son calme, par l'évocation de son passé.

A Meudon, au contraire, tout semble aspirer à une vie nouvelle, à des temps nouveaux. On se sent bondir, comme le chien qui vous précède chez le maître de céans, et l'on se demande ce que sera l'avenir. C'est l'impression que l'on ressent, lorsqu'on franchit la grille, après avoir cheminé le long d'une avenue peu large et bordée

d'arbres nouvellement plantés. On arrive à une barrière, une très vulgaire barrière, qui ne ferme rien et n'est là, je pense, que pour empêcher les animaux errants d'entrer et ceux de la maison de sortir. Dès que vous tirez la chaîne qui fait tinter une cloche dans le lointain, un chien surgit gaîment de la maison et vous fait le plus joyeux accueil. Puis Rodin à son tour apparaît. Et dans ce corps un peu lourd, dans ce visage un peu massif, une grande bienveillance très simple, une grande douceur surtout apparaît. Le pas est doux, les gestes sont doux, la voix est douce, infiniment douce. Tout est doux.

Il vous reçoit les deux mains tendues, très simplement, avec un bon sourire. Parfois aussi, un mouvement des yeux et quelques mots auxquels vous ne prêtez pas grande attention pourraient vous indiquer que le moment n'est peut-être pas tout à fait bien choisi pour une visite, mais la bonhomie naturelle reprend le dessus. Il se place à côté de vous, et vous montre le chemin qui conduit au haut de la colline.

Le panorama apparaît de façon tellement inattendue que l'on s'arrête pour mieux admirer.

Le temple est à droite, la vue s'étend à vos pieds et si vous tournez vos regards vers la gauche, vous découvrez une véritable forêt d'arbres séculaires.

Nous regardons alors Rodin. Il se dilate silencieusement en admirant le paysage. Il re-

garde tout d'un tel air de tendresse, que l'on sent qu'il est attaché passionnément à ce coin de terre.

Son temple aussi est merveilleux, si merveilleux que cet accessoire ne tarde pas à devenir le principal dans le paysage.

C'est le refuge de « l'OEuvre ».

Rodin poussa lentement la porte du temple, puis, d'une voix douce, il nous dit d'entrer. Là vraiment le silence est d'or. Que valent les mots ? Nous savons que nous sommes impuissants à exprimer par des mots des sensations si nous ne les avons profondément ressenties au préalable.

C'est à Meudon qu'il faut voir Rodin, pour l'apprécier à sa juste valeur. Il faut voir l'homme, le cadre et l'œuvre, dans leur grand ensemble, pour en comprendre l'envergure et la profondeur.

La visite dont je parle, eut lieu au mois d'avril 1902. J'avais amené avec moi un savant — il est mort tragiquement depuis, écrasé par une voiture, — et sa femme, non moins savante que lui. Ils n'étaient jamais venus à Meudon, et ne connaissaient pas Rodin. Ils étaient aussi simples que le Maître lui-même. Lorsque j'eus fait les présentations, ils n'échangèrent pas une parole. Ils se serrèrent la main, se regardèrent, puis au moment du départ se serrèrent la main à nouveau, très longuement, et ce fut tout. Non, ce ne fut pas tout. Dans le regard qu'ils échangèrent, il y eut un monde d'intelligence, d'appréciation, de compréhension. Rodin, avec sa sta-

ture si particulière, sa longue barbe et ses yeux au regard si droit, était égalé en simplicité par le mari et par la femme. Le mari, châtain, long et sec, la femme, petite et blonde, avaient tous deux, au même degré, l'unique désir de passer inaperçus.

Dans le temple, ce fut le silence, un silence profond, admiratif, religieux presque, dont je voudrais pouvoir reproduire l'effet.

Rodin nous conduisit à une œuvre qu'il affectionnait particulièrement. Immobiles, muets, les deux visiteurs contemplaient le chef-d'œuvre qui était devant eux. Rodin à son tour les regardait, caressant le marbre, attendant de leur part un signe d'approbation ou de compréhension, un mot, un regard, un geste de la tête ou de la main.

Ainsi, d'œuvre en œuvre, de pièce en pièce — car il y a trois ateliers dans le temple de Rodin — nous poursuivîmes, longuement, lentement, notre pèlerinage d'art qui prenait, dans le silence, des allures de communion.

Pendant les deux heures passées dans le temple, il n'y eut guère plus de dix paroles prononcées.

Lorsque la visite des trois ateliers fut terminée, un monsieur et une dame, traversant le jardin, vinrent à nous, et Rodin nous nomma très simplement M. et M^me Carrière, le grand peintre et sa femme. Carrière et sa femme sont aussi dépourvus d'ostentation que Rodin lui-même et que

le ménage de savants qui m'accompagnaient.

Nous partîmes.

Dans la voiture qui nous ramenait je demandai à mes amis s'ils pouvaient décrire leurs impressions, leurs sensations. Ils répondirent par la négative. Mais sur leur visage, il y avait un reflet de grande joie, et je sus qu'ils avaient apprécié et compris Rodin. Ces deux êtres sont connus de l'Univers entier. Ce sont les plus grands chimistes de notre époque, les égaux du grand Berthelot. Depuis lors, le mari, de même que Berthelot a été conduit à sa dernière demeure, et la femme continue l'action commune. Je donnerais beaucoup, pour pouvoir dire l'admiration que j'ai pour elle, mais, par déférence pour son désir de simplicité et d'effacement, je ne dois même pas la nommer.

En ce qui me regarde, personnellement, je puis dire que Rodin est, avec le maître Anatole France, un des hommes qui, en France, m'ont le plus impressionnée.

Anatole France a bien voulu dire de moi en tête de ce volume — et je lui en conserve une infinie gratitude, — des choses exquises et infiniment trop élogieuses.

J'en suis très fière.

Je ne suis pas moins fière de l'opinion de Rodin. Cette opinion, je l'ai trouvée dans une lettre que le grand sculpteur a écrite à une de mes amies.

Et ce n'est point par vanité que je la reproduis ici, mais pour la simplicité de sa forme et aussi en reconnaissance de la grande joie qu'elle m'a causée.

« Mme Loïe Fuller, que j'admire depuis tant d'années, est, pour moi, une femme de génie, avec toutes les ressources du talent, écrivait le 10 janvier 1908, le maître de Meudon.

« Toutes les villes où elle a passé et Paris lui sont redevables des émotions les plus pures ; elle a réveillé la superbe antiquité en montrant des Tanagras en action. Son talent sera toujours imité, maintenant, et sa création sera reprise, toujours, car elle a recréé et des effets, et de la lumière, et de la mise en scène, toutes choses qui seront étudiées, éternellement, et dont j'ai compris la valeur initiale.

« Elle a même su nous faire connaître l'Extrême-Orient par ses choix éclairés.

« Je suis bien au-dessous de ce que je devrais dire de cette grande figure ; ma parole est peu préparée pour cela, mais mon cœur d'artiste lui est reconnaissant. »

Moins certes que je ne le suis moi-même à l'homme qui a écrit ces lignes.

Mais je suis heureuse, surtout, d'avoir pu réunir, dans une même page, les noms de deux maîtres de la forme, qui m'ont profondément émue et que je vénère affectueusement dans le fond de mon cœur.

# XII

## LA COLLECTION DE M. GROULT

Par un bel après-midi d'été, je me fis conduire au boulevard Inkermann, à Neuilly. De loin, j'entendais une fanfare de chasse et je me demandais, non sans étonnement, dans quelle partie de Neuilly on pouvait bien chasser à courre ?...

C'était du moins une nouveauté !...

La voiture stoppa.

Nous étions chez Rachel Boyer, la charmante sociétaire de la Comédie-Française, qui m'avait invitée, chez elle, à une matinée.

Avant d'atteindre la maison, je traversai un grand jardin, poursuivie par le son des trompes de chasse, qui s'était sensiblement rapproché. Tout en me demandant toujours où pouvaient bien chevaucher les chasseurs, je pénétrai dans la maison.

La maîtresse de céans me reçut à bras ouverts. Rachel Boyer est un être charmant. Elle brille comme un rayon de soleil.

Elle me vit prêter l'oreille avec curiosité, car je continuais à chercher où se cachaient les sonneurs.

Elle souriait de plus en plus, et d'un air mystérieux.

Je ne pus m'empêcher de lui demander d'où partaient les sons que j'entendais et s'il y avait une chasse à courre dans son jardin.

Elle se prit à rire franchement et me dit :

— Il n'y a pas de chasse. Ces sonneurs sont gagés par moi pour souhaiter une harmonieuse et cordiale bienvenue à mes invités.

— Mais on ne les voit de nulle part. C'est vraiment tout à fait joli.

— Du moment que cela vous plaît, j'ai donc réussi.

Ce jour-là, je fis connaissance de deux personnages qui figuraient alors, au tout premier plan, dans la galerie des notabilités parisiennes. L'un était un homme du monde, fin, délicat, spirituel, galant et possédant le rare et souple talent de parler de tout, sans jamais se compromettre : M. Chéramy. L'autre était un personnage âgé, la figure expressive, l'air bourru et renfrogné, sous d'épais cheveux gris. Il s'exprimait par phrases saccadées et courtes, mais pleines du meilleur esprit naturel. On sentait qu'il prenait un plaisir réel à converser avec nous.

Nous nous entretenions, tous trois, M. Chéramy, lui et moi, de questions artistiques lorsque,

dans une accalmie de notre discussion, nous nous aperçûmes que nous étions entourés d'un auditoire nombreux. L'effet fut magique : deux d'entre nous se turent, mais M. Chéramy fut à la hauteur de la situation, et, avec la plus parfaite tranquillité, mit tout le monde à l'aise.

Nous étions alors dans le salon ; le monsieur aux cheveux gris fit une fausse sortie et me chercha du regard, ainsi que Rachel Boyer, qui causait dans un groupe à quelques pas de là. Il nous fit comprendre, par signes, qu'il désirait nous parler, loin des autres.

Nous nous glissâmes dehors pour savoir ce qu'il désirait.

Je m'attendais, cela va sans dire, — en raison de ses manières mystérieuses, — à quelque chose d'extraordinaire, et, au point de vue de notre interlocuteur, du moins, je ne me trompais pas de beaucoup.

— Peut-être, nous dit-il brusquement, d'un ton pénétré, voudriez-vous visiter ma collection ?

Tandis qu'il prononçait ces deux mots « ma collection », un air de respect se répandit sur son visage. Depuis je me suis rappelé cette expression et je l'ai comprise. Mais je n'étais pas émue du tout alors, et je me demandais quel était cet étrange bonhomme qui me paraissait un peu maniaque. Je lui répondis donc, sans autrement m'émouvoir :

— Merci beaucoup, monsieur, je viens juste-

ment de voir le Louvre, et je crois que c'est aussi une belle collect...

Rachel Boyer interrompit ma phrase en souriant, mais avec un air, cependant, quelque peu scandalisé. Puis elle assura le vieillard que nous étions toutes deux on ne peut plus sensibles à la marque de rare et haute estime qu'il voulait bien nous donner.

Sur ces mots, nous prîmes jour et le petit vieux nous quitta.

— Pourquoi veut-il que je voie sa collection ? demandai-je à Rachel Boyer.

— Pourquoi ? répondit Rachel Boyer, mais sans doute parce qu'il professe pour vous une particulière admiration. Car, voyez-vous, sa collection est la plus complète de son espèce, et pour lui, elle est sacrée. Je ne puis vous dire combien j'ai été surprise de l'entendre vous inviter. Il est bien rare, en effet, qu'il permette à quelqu'un de visiter ses chefs-d'œuvre.

— Vraiment ! Mais qui est ce monsieur ? Que fait-il ?

— Comment, vous ne savez pas ! Je vous l'ai pourtant présenté !

— Oui, mais je n'ai pas saisi le nom.

La voix de Rachel Boyer se teinta de vénération pour dire :

— Mais c'est M. Groult !

Pour moi, je n'éprouvais aucune espèce de respect, attendu que, à vrai dire, je n'étais pas plus

avancée qu'avant. Je n'avais aucun souvenir d'avoir jamais entendu prononcer ce nom. Et je le dis en toute simplicité à Rachel Boyer, qui s'en effara.

J'avais l'air de commettre un sacrilège !...

Elle m'apprit alors que M. Groult était un homme qui avait fait une énorme fortune dans les pâtes alimentaires, ce qui ne me laissa point béante d'admiration. Elle ajouta qu'il dépensait le plus clair de cette fortune en achats de tableaux, ce qui me laissa fort paisible.

— M. Groult, me dit Rachel Boyer avec exaltation, a rassemblé les plus beaux trésors d'art qu'un homme ait jamais possédés.

C'était très intéressant, sans doute, mais je songeais, à part moi, qu'une telle manie ne devait guère laisser de loisir à un homme, pourtant si riche, de faire du bien autour de lui. Je crois que j'aurais été beaucoup plus impressionnée si j'avais entendu parler de quelques-unes de ses bonnes œuvres.

Je me décidai enfin à croire, pour complaire à mon hôtesse, que la collection était si colossale que tout devenait insignifiant auprès d'elle.

Quelques jours plus tard, Rachel Boyer me mena, avec une autre de ses amies, voir la collection, la fameuse collection de M. Groult. La collection avait beau être intéressante, le collectionneur, du fait de sa personnalité, me parut infiniment plus curieux que la collection même.

Il nous conduisit tout d'abord devant une grande vitrine et dévoila, avec des gestes délicats et religieux, la plus merveilleuse collection de papillons que l'on puisse rêver. Il y en avait mille huit cents. Il en désigna quatre et nous dit qu'il avait acheté tout le lot pour avoir ceux-là, et il ajouta, à ma grande confusion, que c'était parce qu'ils me ressemblaient.

— Ces couleurs, c'est vous, me dit-il presque rudement. Regardez quelle richesse. Ce rose, ce bleu, c'est vous ; c'est vous vraiment !

Et, en disant cela, il me regardait comme s'il eût craint que je doutasse de sa sincérité et que je prisse ses affirmations pour des compliments.

Avec des mots simples, il communiquait les impressions d'art les plus intenses. On les sentait innées ; elles sortaient du plus profond de lui-même et le transformaient à tel point que je le voyais, à présent, transfiguré.

Il nous conduisit dans une autre partie de la salle, et découvrit plusieurs plaques de quelque chose qui paraissait être du marbre de couleur, poli et jaspé.

— Regardez, murmura-t-il, regardez ; vous voici encore. J'ai acheté ces plaques, car ces plaques aussi, c'est vous !

Et, les tournant vers la lumière, il fit jaillir de leurs surfaces toutes les couleurs de l'arc-en-ciel.

— Est-ce du marbre ? demandai-je, pour dire

quelque chose, tant je me sentais troublée par
cette admiration d'art.

Il me regarda presque avec mépris, et répondit :

— Du marbre, du marbre, non certes ; ce sont
des plaques de bois pétrifié.

Je croyais que nous avions vu toute la collection de M. Groult, car il y avait suffisamment de
pièces pour garnir un petit musée ; je découvris
que nous n'avions rien vu du tout. M. Groult
ouvrit une porte et nous fit entrer dans une grande
galerie, où nous attendaient soixante-douze Turner.

Il leva l'index de la main droite pour nous imposer un silence que personne n'avait l'intention
de troubler ; puis il nous conduisit d'un tableau à
l'autre, en nous indiquant ce qui faisait le charme
de chaque toile. A la fin il s'approcha de moi,
puis, embrassant la salle d'un geste large, il dit :

— Ce sont vos couleurs. Turner vous a sûrement pressentie en les créant.

Ensuite, il nous montra sa collection de gravures, d'eaux-fortes, d'estampes, représentant les
danseuses les plus glorieuses, tout cela afin de
me montrer, disait-il, de quoi j'avais l'air, lorsque
je dansais. Il désigna une frise célèbre de Pompéï,
puis me regardant fixement, il dit :

— Voyez là, ce sont vos gestes.

Il se recula pour donner la pose et reproduisit
un de ces gestes très sérieusement, en dépit de

ses rhumatismes, qui lui permettaient à peine de se tenir sur ses jambes.

— Maintenant, dit-il, je vais vous montrer l'objet d'art auquel je tiens le plus ici.

Et, par une large baie vitrée, il me montra ce qui faisait sa joie : c'était un bassin d'où jaillissait un jet d'eau, autour duquel voltigeaient de nombreuses tourterelles.

— Ah ! voilà des oiseaux d'amour que vous rendez heureux ! m'écriai-je. Il est regrettable que le monde entier ne puisse considérer ce joli tableau de nature près de la beauté de vos collections.

— Laisser voir mes collections, s'écria-t-il; jamais. Jamais personne ne les comprendrait !

Je sentis alors combien il chérissait chacun de ces objets que l'on n'aurait dû, à ses yeux, contempler qu'avec dévotion.

Dans chaque visiteur, il ne voyait qu'un curieux et rien de plus.

Pour lui, les créateurs de ces chefs-d'œuvre les lui avaient confiés afin qu'il en prît soin et leur épargnât les regards profanes.

— Je voudrais, dit-il dans une sorte de mysticisme, les brûler tous, à la veille de ma mort, si je le pouvais. N'est-ce pas désolant de les abandonner à la curiosité et à l'indifférence ?

M. Groult me donna un nouvel aperçu de la raison de l'art et de sa valeur. Il connaissait toutes

les circonstances qui avaient entouré la gestation
de ses chefs-d'œuvre ; il en parlait comme un
homme de cœur et comme un critique d'art.

En nous disant adieu, il me demanda de revenir.

Un jour, le conservateur du musée de Bucarest
vint à Paris, et un ami commun me l'amena. Entre autres choses il me parla de la fameuse collection de M. Groult que personne ne pouvait
voir. Je lui promis de faire mon possible pour
obtenir une invitation, et j'écrivis à M. Groult.

Il me répondit aussitôt d'amener le conservateur du musée.

Comme ce dernier lui exprimait toute sa reconnaissance, M. Groult lui dit en propres termes,
et de sa voix bourrue :

— Ce n'est pas moi, c'est elle qu'il faut remercier. Je ne veux pas d'étrangers ici, mais elle fait
partie de ma collection. On la retrouve partout.
Regardez !

Il raconta l'histoire des papillons, ajoutant :

— C'est la nature que personne ne peut peindre exactement. Elle y a réussi, elle est un peintre de la Nature.

Puis il montra les bois pétrifiés, et en parla,
avec quelques variantes, comme il en avait parlé
la première fois devant moi. Finalement, il dit à
son visiteur de venir le voir chaque fois qu'il
passerait par Paris. En m'en allant, je dus pro-

mettre de revenir bientôt. Mais, lorsque j'en eus enfin le loisir, M. Groult était déjà trop malade pour me recevoir et je ne le revis plus.

Je n'en suis pas moins heureuse de l'avoir connu, car c'était une curieuse et rare figure.

# XIII

## MES DANSES ET LES ENFANTS

Les enfants, bercés, dès les premières heures de leur existence, par des contes de fées et par des récits merveilleux, ont l'imagination volontiers éprise de surnaturel. Mes danses, du fait de l'aspect immatériel que leur communiquent la lumière et les couleurs mélangées, devaient donc frapper plus particulièrement les jeunes esprits et leur donner à penser que l'être, qui évoluait là, devant eux, parmi des nuées et des fulgurations, appartenait à ce monde irréel qui les avait subjugués.

On ne saurait imaginer les véritables passions que j'ai suscitées, ou, pour dire plus vrai, car ma personne elle-même n'y était pour rien, les passions que ma danse a suscitées parmi les enfants. Je n'ai qu'à jeter un regard derrière moi, à travers la cité du souvenir, pour que les images enfantines, émues par mon art, se lèvent en masses extasiées.

J'ai même des témoignages écrits puisque je re-

trouve dans mes papiers ce billet signé d'un de mes amis, M. Auguste Masure :

« Chère miss Loïe,

« Nous avons formé le projet de conduire les enfants vous voir jouer en matinée, la semaine prochaine. Notre troisième, le plus jeune, est un petit garçon que vous n'avez jamais vu. Il regarde toutes vos affiches et chaque fois il demande des explications : il n'a que trois ans et demi. Mais son frère et sa sœur lui ont tellement farci la tête du nom de Loïe Fuller que lorsqu'il vous verra, ce qu'il dira vaudra la peine d'être noté... »

Si je cite ce fait c'est parce que, je le répète, il s'agit d'un témoignage écrit et qui, en outre, prouve bien l'impression profonde que mes danses produisent sur les enfants. Voilà, en effet, un tout petit de trois ans et demi, qui est hanté du désir de me voir rien que pour avoir entendu parler de moi — en quels termes, on peut le supposer ! — par deux autres enfants.

\* \* \*

Voici, maintenant, une histoire non point plus probante mais plus caractéristique :

Un après-midi, la fille d'un architecte fort connu de la ville de Paris avait amené sa fillette à une matinée au cours de laquelle j'apparaissais. L'enfant semblait, m'a-t-on dit, éblouie, hallucinée. Elle n'avait pas dit un mot, pas proféré un son, pas fait un geste, tout entière concentrée dans son regard que je semblais hypnotiser.

A l'issue de la représentation, la jeune femme, que je connaissais particulièrement, dit à la petite :

— Nous allons aller voir Loïe Fuller dans sa loge.

Une flamme s'alluma dans les yeux de l'enfant et elle suivit sa mère en lui serrant nerveusement la main. Si la fillette était si violemment émue, ce n'était pas à l'idée de me voir, mais d'approcher un être exceptionnel, une manière de fée, ainsi que le prouve du reste la fin de cette anecdote.

La mère et l'enfant pénétrèrent donc dans ma loge.

Une habilleuse leur avait ouvert la porte. Elle les pria de s'asseoir en attendant que je pusse les recevoir. L'émotion la plus vive demeurait empreinte sur la petite figure de l'enfant. Elle avait dû croire qu'elle allait pénétrer dans quelque endroit supra terrestre et paradisiaque. Elle regardait, les yeux inquiets, ces murs nus, ce plancher sans tapis, et semblait s'attendre à voir le plafond ou le parquet s'entr'ouvrir pour la

laisser entrer dans le royaume de Loïe Fuller.

Soudain, un paravent se replia laissant passer une petite femme à l'aspect fatigué, et qui n'avait rien d'immatériel. Les bras tendus elle s'avançait en souriant.

Les yeux de l'enfant s'ouvraient de plus en plus.

A mesure que je m'avançais elle reculait.

Très étonnée, la mère dit enfin :

— Qu'as-tu donc, ma chérie ? C'est miss Fuller qui a si joliment dansé tout à l'heure. Et tu m'as tant priée de te conduire auprès d'elle !...

Comme touchée par une baguette magique, la figure de l'enfant changea d'expression.

— Non, non, ce n'est pas vrai. Je ne veux pas la voir. Celle-ci, c'est une grosse dame et c'est une fée que j'ai vue danser.

S'il y a une chose au monde dont je sois incapable, c'est de faire sciemment de la peine à quelqu'un ; et, dans mon adoration pour les enfants, je ne me serais jamais consolée de causer une désillusion à ma petite visiteuse. Je tâchai donc d'être à la hauteur de la situation et je dis à l'enfant :

— Oui, ma chère petite, vous avez raison. Je ne suis pas la Loïe Fuller. La fée m'a envoyé vous dire combien elle vous aime et combien elle regrette de ne pouvoir vous emmener dans son royaume. Elle ne peut pas venir, elle ne peut vraiment pas. Elle m'a dit seulement de vous

prendre dans mes bras et de vous donner un baiser, un bon baiser pour elle.

A ces mots, la petite se jeta dans mes bras.

— Oh ! dit-elle, embrassez la belle fée pour moi et demandez-lui si je peux revenir la voir danser.

Ce fut les larmes aux yeux que je lui répondis :

— Venez tant que vous voudrez, ma petite chérie ; j'entends la fée qui murmure à mon oreille qu'elle veut danser pour vous, toujours, toujours...

* * *

A Bucarest, la princesse Marie de Roumanie avait envoyé tous ses enfants me voir en matinée. La loge royale était occupée par toute une petite bande, bavarde et bruyante, de petits princes, de petites princesses et de toute une petite suite de petits amis. Lorsque vint mon tour d'entrer en scène, les lumières s'éteignirent et, dans le silence soudain établi, on put distinctement entendre ces mots venant de la loge royale :

— Chut ! taisez-vous.

Et lorsque j'apparus :

— Oh ! c'est un papillon.

Tout cela fut dit à voix très haute.

Ensuite je perçus la voix de l'aînée des prin-

cesses, celle qui ressemble si étonnamment à sa grand'mère, la feue reine Victoria.

Sur le ton du plus parfait mépris elle affirmait :

— Tu ne sais pas ce que tu dis, c'est un ange.

A chaque changement de danse, l'aînée des petites princesses faisait de nouvelles remarques, expliquant chaque chose à son point de vue, comme si elle eût possédé une autorité indiscutable à ce propos.

Quelques jours plus tard, je me rendis au palais.

La princesse Marie envoya chercher ses enfants.

Ils vinrent les uns derrière les autres, aussi timides que des enfants de bourgeois, en présence d'une étrangère.

Lorsque la princesse leur expliqua que j'étais la dame qu'ils avaient vue danser au théâtre, l'aînée, la petite princesse n° 1, ne souffla mot ; mais, malgré toute sa bonne éducation, son regard disait clairement :

— Je ne me laisse pas tromper. Cette femme raconte des histoires !...

J'aurais dû danser pour eux, au palais, afin qu'ils pussent se convaincre que c'était bien moi qu'ils avaient prise pour un ange.

La chose, d'abord décidée, fut abandonnée à ma prière. Je voulais éviter à ces enfants ce qui eût été pour eux une déception.

Aussi, quand je dansai au palais les petits princes et les petites princesses n'assistèrent pas à la représentation. Par contre, ils revinrent au théâtre et s'ancrèrent de plus en plus dans leur conviction que la dame qu'ils avaient vue chez leur mère et qui s'était fait passer pour la Loïe Fuller les avait trompés. L'aînée des petites princesses s'écria de façon à être entendue par tout le monde :

— Cette fois, c'est bien la Loïe Fuller.

Elle articula ces mots avec une netteté qui prouvait clairement que le sujet avait été longuement discuté entre les enfants et que cette affirmation était le résultat de mûres réflexions.

\* \* \*

M. Roger Marx, l'inspecteur des Beaux-Arts, a deux fils, qui, lorsqu'ils me virent pour la première fois, étaient âgés de quatre et de six ans. L'aîné se mit en tête de danser « comme Loïe Fuller », avec une nappe en guise de draperie. Je lui donnai une robe faite sur le modèle des miennes et, bientôt, l'enfant créa des danses nouvelles.

La façon dont il exprimait la joie, la douleur, l'extase, le désespoir, était admirable. Mon souvenir, ou plutôt le souvenir de mes danses, de-

meurait si vif en lui, résumait si bien l'idée qu'il se faisait de la beauté et de l'art qu'il en devint « poète ».

Voici quelques vers que j'inspirai, deux ans plus tard, en effet, à ce bambin et que sa mère, Mme Roger Marx, me communiqua depuis :

>     Pâle vision
>     A l'horizon
>     En ce lieu sombre
>     Fugitive ombre...
>
>     Devant mes yeux vague
>     Une forme vague,
>     Suis-je fasciné ?
>     Une blanche vague.
>
>     En volutes d'argent
>     Sur l'océan immense,
>     Elle court follement,
>     Elle s'enfuit et danse.
>
>     Protée reste ! Ne fuis pas !
>     Sur la fleur qu'on ne voit pas
>     Palpite, hésite, et se pose
>     Un papillon vert et rose :
>
>     Il voltige sans aucun bruit
>     Etend ses ailes polychromes
>     Et maintenant c'est un arum
>     Au lieu d'un papillon de nuit...

Il finit même par faire de petites figurines de

cire représentant « La Loïe Fuller », figurines que je conserve précieusement.

\* \* \*

Une autre histoire curieuse est celle de la fille de Nevada, la grande diva américaine. L'enfant m'appelait toujours « ma Loïe », et, après sa première visite au théâtre, où elle était venue me voir danser, elle essaya de m'imiter. Elle était si étonnante, que je lui fis faire une petite robe. Son père, le docteur Palmer, fit installer chez lui une lanterne magique à lumières changeantes. La petite dansait et inventait des pas étranges et merveilleux qu'elle intitulait « la naissance du printemps », « l'été », « l'automne », « l'hiver ». Elle savait prendre des expressions variées et combiner d'harmonieux mouvements de bras et de corps.

La mignonne eut un tel succès, auprès des rares intimes qui l'avaient vue, que Nevada des rares intimes qui l'avaient vue, que Nevada fut obligée de donner quelques séances, dans son somptueux appartement de l'avenue Wagram, pour que ses amis pussent applaudir la charmante enfant. A l'une de ces séances assistaient quelques prêtres catholiques, et, comme ils s'extasiaient, émerveillés de la grâce de l'enfant, celle-ci leur dit paisiblement :

— Vous aimez ces danses ? Alors, il faut aller voir « ma Loïe ». Elle danse aux Folies-Bergère.

*　*　*

Voici, maintenant, une impression toute différente que j'ai provoquée.

Bien longtemps avant mes débuts chorégraphiques, j'étais une petite ingénue et je jouais le rôle travesti de Jack Sheppard dans la pièce de ce nom, à côté de l'illustre comédien américain, Nat.-Goodwin. Le directeur d'un des premiers journaux de New-York avait amené un soir, au théâtre, sa femme et sa fille pour me voir dans mon rôle de prédilection.

La fille du directeur voulut à toute force faire ma connaissance.

Le père prit des informations à mon sujet, et m'écrivit pour me demander s'il pouvait m'amener sa fille, jeune personne de six ans.

J'avais si bien réussi à me donner l'air d'un garçon que la petite fille ne pouvait pas croire que je n'en fusse pas réellement un ; et, lorsqu'elle me fut présentée, elle demanda :

— Mais pourquoi Jack met-il des robes de fille ?

Là encore je ne détrompai point ma petite admiratrice.

Aujourd'hui, c'est une belle jeune femme ; mais c'est toujours pour moi une bonne et fidèle amie.

*　*　*

Lorsque j'avais seize ans, je fis la connaissance d'une petite veuve, qui avait deux fils âgés respectivement de sept et de neuf ans. L'aîné tomba amoureux de moi. Malgré tout ce qu'on fit pour le distraire, il s'éprit de plus en plus. Il abandonna ses études et échappa complètement à l'influence et au contrôle de sa mère. Les choses en arrivèrent au point qu'il fallut faire voyager l'enfant. La veuve partit pour l'Angleterre avec son fils. Au bout de quelque temps, elle put croire qu'il ne pensait plus à moi.

Neuf ans se passèrent. J'étais devenue, dès longtemps, une danseuse et retrouvai à Londres la veuve et ses fils. Ne me souvenant plus de l'ancienne passion de mon admirateur, qui était maintenant un beau grand garçon de dix-huit ans, je l'engageai comme secrétaire.

Quelques jours plus tard il me dit paisiblement :

— Rappelez-vous, miss Fuller, j'avais alors neuf ans. Je vous dis qu'à dix-huit ans je vous demanderais d'être ma femme.

— Oui, je m'en souviens.

— Eh bien ! j'ai dix-huit ans à présent et je

n'ai pas changé d'avis. Voulez-vous m'épouser ?

Tout dernièrement encore, mon amoureux répétait qu'il ne se marierait jamais. Il a trente ans aujourd'hui et qui sait si le cœur de l'homme n'est pas resté le même que le cœur du garçon de neuf ans ?

Il est parfois dangereux d'illustrer d'images trop vivantes les contes improbables qu'imaginent les enfants...

# XIV

## LA PRINCESSE MARIE

C'était le soir de mes débuts, à Bucarest.

On vint me dire que le Prince royal et la Princesse royale étaient dans la loge du souverain.

Après la représentation ils m'envoyèrent un aide de camp, pour me dire combien mes danses les avaient intéressés. Ils me promettaient de revenir, et, comme ils voulaient aussi envoyer leurs enfants me voir, demandaient si je ne donnerais pas de matinée.

J'étais en train de m'habiller.

Il m'était impossible de recevoir l'aide de camp qui fit la commission des Altesses Royales à ma femme de chambre.

Le lendemain, j'écrivis à la Princesse Marie pour la remercier et lui proposai de donner une représentation au Palais, si cela pouvait lui être agréable.

La réponse ne se fit pas attendre. La Princesse me mandait auprès d'elle.

On appelle cela un « ordre de Cour », mais pour

moi l'ordre vint sous la forme d'une lettre charmante me disant que la Princesse me recevrait avec plaisir si je n'étais point gênée par l'heure qu'elle m'indiquait.

Lorsque j'arrivai au Palais, on me fit gravir un escalier grandiose, puis on m'introduisit dans un petit salon, qui ressemblait à tous les petits salons de tous les palais du monde ; et je pensais combien cela devait être désagréable de vivre dans une atmosphère où des centaines d'autres gens ont vécu avant vous, et où rien ne vous est personnel. J'en étais là de mes pensées lorsqu'un officier de service ouvrit la porte et me pria de le suivre.

Quelle métamorphose !

Dans une des pièces les plus délicieusement ordonnées du monde, je vis une jeune femme, grande, svelte, blonde et admirablement jolie. L'air ambiant, les meubles, la décoration, tout était tellement personnel à la jeune femme, que le palais disparaissait.

J'oubliai où je me trouvais et me crus en présence d'une Princesse de légende dans une chambre de conte de fées.

Aussi les premiers mots que je prononçai, en prenant les mains que me tendait la jolie Princesse aux cheveux d'or, furent-ils :

— Ah ! que c'est adorable ! Cela ne ressemble en rien à un Palais royal, pas plus que vous ne ressemblez à une Princesse recevant une étrangère !

Elle se prit à sourire et, après que nous nous fûmes assises, elle me dit :

— Alors on croit donc qu'une Princesse doit toujours être froide et cérémonieuse lorsqu'elle reçoit une étrangère ? Mais pour moi, vous n'êtes pas une étrangère. De vous avoir vue dans vos si belles danses, il me semble que je vous connais beaucoup, et je suis très contente que vous soyez venue me voir.

Puis elle me demanda si je pouvais obtenir tous mes effets d'éclairage dans une simple salle, pour la séance que je voulais donner au Palais.

Je répondis que cette chose était très possible. Ensuite, et presque malgré moi, je murmurai :

— Dieu, que c'est beau, et quelle vue merveilleuse on a de ces fenêtres !

— Oui, et c'est même pour cette vue que j'ai le plus désiré demeurer ici. Le pays, que l'on découvre me rappelle l'Angleterre; car, vous voyez, par ces croisées, quand je regarde au loin, je peux encore me croire dans le cher pays qui m'a vue naître.

— Alors, vous aimez toujours l'Angleterre ?

— Oh ! avez-vous jamais rencontré un Anglais qui aime un autre pays plus que le sien ?

— N'aimez-vous pas la Roumanie ?

— Il est impossible de vivre ici sans aimer et les gens et le pays.

Elle me montra ensuite un grand tableau : son portrait en costume national roumain. Mais avec

ses cheveux blonds et son teint clair, le contraste avec les autres Roumaines que je venais de voir était trop grand. Il me sembla qu'un voile de tristesse couvrait soudain la peinture, et je me demandai si la Princesse ne regretterait jamais sa transplantation. Elle me faisait l'effet d'un lys dans un champ de coquelicots.

Tandis que nous retournions à notre place, je regardai la Princesse, j'admirai sa démarche élégante, son aimable sourire.

Elle me fit voir un grand album dans lequel elle avait peint des fleurs. Une des peintures représentait des glycines qui pendaient mélancoliquement. Je ne pus m'empêcher de considérer la Princesse tandis qu'elle tournait la page.

— Je les ai peintes un jour où j'étais très triste. Mais n'avons-nous pas tous de ces jours-là ?

— Oui, Princesse, mais vous ne devriez pas en avoir.

— Ah ! croyez-le bien, il n'y a personne au monde qui n'ait des causes de tristesse. Je n'en suis pas exempte.

Puis changeant de sujet de conversation :

— Regardez ces chaises, est-ce qu'elles vous plaisent ?

Les chaises étaient ravissantes, et c'était la Princesse qui les avait peintes. Les panneaux, les cadres de bois, tout était décoré de fleurs différentes peintes par elle. Autour de la cheminée, la Princesse avait aménagé un petit coin intime,

avec des divans et des sièges bas recouverts d'étoffes liberty. La pièce était immense, toute en longueur avec des fenêtres d'un seul côté. Le long des fenêtres courait une sorte de colonnade. Cette colonnade avait existé avant que la chambre fût transformée par la Princesse, et formait une manière de corridor. On avait voulu l'enlever pour élargir la pièce, mais la Princesse l'avait maintenue et on en avait tiré un admirable parti au point de vue décoratif. Le plafond était constellé de plaques d'or, dont quelques-unes pendaient au bout de petites chaînes également d'or. Je ne suis pas assez ferrée en architecture pour pouvoir dire dans quel style il faudrait classer cette salle, mais rien de ce que j'avais vu auparavant n'y ressemblait, et cela me paraissait avoir jailli tout entier du cerveau de quelqu'un qui avait des idées neuves, car l'arrangement, en tout cas, était absolument original. La pièce était dallée de faïences bleues, recouvertes de lourds tapis orientaux.

J'écris cela de mémoire, cinq ans après ma visite, mais je suis sûre de n'avoir pas oublié un seul détail.

Puis nous parlâmes de danse.

— Avez-vous jamais dansé devant ma grand-mère ? demanda la Princesse.

— Non, jamais. A Nice, une fois, j'allais avoir l'honneur de paraître devant Sa Majesté la Reine Victoria, lorsque mon imprésario me força à partir sur-le-champ, pour l'Amérique. Je l'ai toujours

regretté, car une autre occasion ne s'est plus présentée.

La Princesse me demanda encore si le Roi et la Reine d'Angleterre m'avaient vue danser :

— Non, mais je suppose qu'ils croient m'avoir vue, car dans mon petit théâtre de l'Exposition de 1900, j'ai quelquefois été obligée de faire danser une « doublure » les jours où j'étais engagée par ailleurs. Pendant une de mes absences, le Roi et la Reine d'Angleterre, qui étaient alors le Prince et la Princesse de Galles, prirent une loge pour voir la petite tragédienne japonaise qui jouait à mon théâtre. Ce jour-là, ce fut une doublure qui dansa à ma place, mais le Roi et la Reine ont dû croire que c'était moi qu'ils avaient vue.

— Eh bien, il faut que vous dansiez pour eux un jour.

Puis elle me demanda si j'avais dansé devant son cousin l'Empereur d'Allemagne.

— Non, pas plus que devant le Roi d'Angleterre.

— Eh bien, faites-moi savoir quand vous serez à Berlin, et je tâcherai qu'il vienne vous voir. Il aime les choses artistiques, et il est lui-même un artiste accompli.

Plus tard je dansai devant la Reine d'Angleterre, mais j'étais loin de me douter dans quelles circonstances la chose devait se passer.

Je demandai à la Princesse Marie, si elle s'était

jamais intéressée aux danses des Indiens et des Egyptiens, aux danses funéraires, aux danses sacrées, aux danses des morts... Et elle, à son tour, m'interrogea sur la façon dont je croyais qu'il serait possible de reconstituer ces danses.

— Il y a très peu de documents qui traitent de la chose, mais il me semble qu'il doit être facile en se remettant dans l'état d'esprit qui avait suggéré ces danses dans les temps passés, de les reproduire aujourd'hui avec des gestes et des mouvements identiques. Si la coutume existait encore de danser aux enterrements, pour peu qu'on y réfléchisse, la danse devrait indiquer et reproduire la tristesse, le désespoir, le chagrin, l'agonie, la résignation, l'espérance. Et tout ceci peut s'exprimer par des gestes, donc par la danse. Il s'agit seulement de savoir si la danseuse doit exprimer le chagrin qu'elle ressent de la perte d'un être aimé ou si elle doit montrer à des gens en deuil la résignation et l'espoir en un futur meilleur. En d'autres termes, la pantomime serait une sorte de musique silencieuse, une harmonie des mouvements adaptés à la circonstance, car il y a de l'harmonie en tout : l'harmonie des sons qui est la musique, l'harmonie des couleurs, l'harmonie des pensées et l'harmonie des mouvements.

Longtemps nous parlâmes de ces danses, la Princesse et moi, et elle me demanda :

— Pourrions-nous réaliser des tableaux de ce

genre, quand vous viendrez danser au palais ?

Je répondis que c'était à des danses de cette sorte que j'avais pensé en lui écrivant, car ces reconstitutions devaient l'intéresser plus que ce qu'elle avait vu au théâtre.

Puis la Princesse me demanda mille autres choses encore, et nous étions tellement absorbées dans notre causerie que son déjeuner attendit plus d'une heure.

Le soir où je dansai au palais, je crus que la Princesse serait seule, car nous avions entendu, comme je l'ai expliqué dans le chapitre précédent, que ses enfants n'assisteraient pas à ma représentation. Ils n'y assistèrent pas, en effet, mais la Princesse avait invité le Roi et la Reine et toute leur suite, en limitant toutefois ses invitations strictement aux personnes de la Cour.

Quand je vis la foule que cela représentait tout de même, je me demandai comment on pourrait placer tout le monde.

Nous avions choisi la salle à manger pour y établir une scène improvisée, et j'avais amené deux électriciens afin de pouvoir, si la Princesse le désirait, donner une ou deux danses lumineuses.

Le pianiste de la Cour m'avait, entre temps, initiée à quelques chants de Carmen Sylva, et ce fut par l'expression mimée et dansée de ces chants que la soirée commença.

Il était neuf heures. A une heure du matin je

dansais toujours, mais je me sentis tout à coup si exténuée que je dus m'arrêter. La Princesse remarqua ma fatigue et vint à moi.

— Quel égoïsme de notre part de n'avoir pas pensé plus tôt combien vous devez être lasse !

— Oh ! je suis si contente qu'il me semble que je continuerais toujours, si je pouvais seulement me reposer une minute. Mais c'est vous, vous tous, qui devez être fatigués...

Le souper était prêt depuis déjà longtemps et la séance finit là.

Le roi me demanda, il m'en souvient, si je pouvais danser « Home, sweet home ». Je n'avais jamais essayé, mais il ne me paraissait pas difficile d'exprimer, avec l'accompagnement de cette exquise mélodie, les mots : « Oh ! rien ne vaut le cher foyer. »

Je venais de danser, ce soir-là, « l'Ave Maria » de Gounod, des danses de bacchantes, d'autres danses encore réglées sur les phrases lentes des concertos de Mendelssohn, pour les danses de la mort, et sur la *Marche funèbre* de Chopin, pour les danses des funérailles. Mon excellent chef d'orchestre, Edmond Bosanquet, avait, en outre, composé de la musique parfaite pour des danses de joie ou de douleur. Bref, j'avais dû danser au moins vingt fois et nous avions terminé par les danses lumineuses que le roi n'avait jamais vues. Tout le monde, cela va sans dire, me complimenta de la façon la plus charmante, mais la plus ai-

mable fut la Princesse Marie qui m'apporta une grande photographie d'elle sur laquelle elle avait écrit :

« Souvenir d'une soirée pendant laquelle vous avez rempli mon âme de joie. »

La veille de notre départ de Bucarest, l'argent qu'on devait m'envoyer par dépêche n'était pas arrivé et je me trouvai dans un réel embarras.

J'avais douze personnes et plusieurs milliers de kilos de bagages à emmener à Rome où je débutais le jour de Pâques.

Pour arriver à temps, nous devions prendre le train le lendemain. Je me rendis donc chez la Princesse, qui était la seule personne que je connusse en Roumanie, pour lui demander de me venir en aide.

J'allai chez elle à neuf heures du matin et on m'introduisit au second étage du palais dans une pièce encore plus jolie, s'il est possible, que la salle dans laquelle j'avais pénétré la première fois.

La Princesse me reçut ; elle était en robe de chambre et avait mis une mantille de dentelle blanche, sur ses beaux cheveux défaits. Elle était encore à sa toilette lorsque j'arrivai, mais pour ne pas me faire attendre elle me dit d'entrer dans son petit boudoir où personne ne nous dérangerait. La chambre, toute remplie de bibelots délicieusement choisis, était d'un goût charmant. Partout des petites statuettes sur des socles drapés.

Auprès de la cheminée un petit coin très confortable. Avec tous ces objets d'art autour de soi, on se serait cru dans un minuscule musée.

Je lui demandai ce qu'elle aimait le mieux parmi les choses qui étaient là, et elle répondit : « les croix », dont elle avait toute une collection. Quelle artiste elle doit être pour avoir su réunir toutes ces belles choses !

— Ceci est ma chambre, me dit-elle, tandis que nous causions ; jamais, quoi qu'il arrive, personne ne peut venir m'y troubler. Je me réfugie ici de temps en temps, et j'y reste seule avec moi-même jusqu'à ce que je me sente de nouveau prête à affronter le monde.

Je lui dis enfin mes difficultés. Elle sonna et donna ordre de prévenir de suite M. X... que miss Fuller viendrait le trouver, avec une carte d'elle, et que M. X... voulût bien faire tout son possible pour tirer d'affaire miss Fuller.

Je la regardai un long moment, puis je lui dis :

— J'aurais aimé vous connaître sans savoir que vous étiez une princesse.

— Mais, répondit-elle, c'est la femme que vous connaissez maintenant et non la princesse.

Et c'était vrai. Je sentis que j'étais en présence de quelqu'un de réellement grand, même si sa naissance ne l'eût pas faite telle. Et je suis sûre qu'elle aurait accompli de grandes et belles choses, ici-bas, si elle n'avait pas trouvé sa voie toute

tracée dès le jour de sa naissance dans le palais royal de son père.

Chacun sait que la vie d'une princesse royale exclut toute liberté, toute possibilité de rompre avec les conventions pour faire quelque chose d'extraordinaire ou de remarquable. Et ces liens sont si forts, que, si on arrive à les rompre, ce n'est généralement que sous l'empire du désespoir, du fait d'un acte irraisonné et non pour une belle œuvre d'inspiration pure.

Lorsque je me levai pour prendre congé de la Princesse, elle m'embrassa et prononça ces mots :

— Si jamais je viens à Paris, j'irai vous voir à votre atelier.

Elle me fit accompagner par un des officiers de service qui me conduisit auprès du maître des cérémonies avec lequel je devais me rendre à la banque.

Nous allâmes à la banque où le maître des cérémonies transmit les ordres de la Princesse Marie, c'est-à-dire que l'on voulût bien faire tout ce que je demanderais. On me versa, contre un chèque, l'argent dont j'avais besoin et je quittai Bucarest.

Le voyage fut plein de tribulations. Retards, angoisses. Enfin, arrivée à Rome où mes débuts durent être remis jusqu'à ce que l'on eût retrouvé mes bagages, — perdus en route. Trois mille personnes venues à ma première représentation s'en retournèrent sans m'avoir vue. C'était jouer

de malheur vraiment, car si j'avais pu prévoir tout cela je n'aurais jamais osé déranger la Princesse.

Il est vrai que je n'aurais point découvert quelle femme adorable elle est et de quelle qualité rare est sa délicatesse.

# XV

## QUELQUES SOUVERAINS

Au cours de mes nombreux voyages à travers le monde, de l'Est à l'Ouest et du Nord au Sud, à travers les océans comme à travers les continents, il m'est arrivé d'approcher ou de rencontrer de nombreux personnages de marque et même beaucoup de souverains ou de personnalités appartenant à des familles régnantes.

Il m'a semblé intéressant de réunir, ici, à leur propos, quelques anecdotes, parmi les plus typiques qui se présentent sous ma plume au hasard du souvenir. Et c'est au hasard du souvenir également, sans ordre, sans suite, sans nul souci de composition que je vais les égrener, à fil rompu, et les faire rouler sur le papier, simplement, les unes à la suite des autres.

COMMENT... JE N'AI PAS VU LA REINE VICTORIA. — Un jour, à Nice, on vint me demander de danser devant la reine Victoria. Elle venait d'arriver sur

le littoral, comme elle le faisait chaque année afin d'y passer les mois d'hiver.

On peut imaginer si je me trouvais flattée d'une telle demande. Je répondis, bien entendu, par l'affirmative et je me mis à faire tous mes préparatifs en vue de cet événement considérable.

On frappa à ma porte. Une femme de chambre m'apportait un télégramme. Il portait la signature de mon imprésario et était ainsi conçu :

« Prenez train ce soir même pour embarquer après-demain destination New-York. »

Je répondis par une autre dépêche réclamant un délai, dans le but de danser devant la reine Victoria.

Je reçus simplement ce laconique télégramme :

« Impossible. Partez de suite. Time is money. »

Et voilà comment je n'ai pas dansé devant la reine Victoria.

J'ARRÊTE LA REINE DES BELGES DANS LA RUE. — J'étais engagée pour quelques représentations à Spa. Le soir de mes débuts, la reine et la princesse Clémentine étaient dans la loge royale. C'était une soirée de gala et la salle resplendissait de toilettes magnifiques et de bijoux.

Tout se passa parfaitement.

Le lendemain, je me promenais avec ma mère. Nous traversions la chaussée, lorsqu'une voiture, attelée de deux chevaux fringants, conduits par une dame entre deux âges, arriva sur nous.

J'eus peur pour ma mère, et j'étendis le bras vers l'équipage qui s'arrêta.

La dame nous laissa passer, et, tout en la remerciant, je me disais qu'une femme ne devrait pas conduire des chevaux aussi vifs que ceux-là.

J'avais oublié l'incident lorsque, à peine de retour à l'hôtel, je vis repasser la même voiture.

Deux messieurs causaient sur le perron auprès de nous.

— Tiens, voici la reine, dit l'un d'eux.

C'était la reine que j'avais arrêtée !...

Simplicité princière. — A La Haye, on me demanda de donner une séance pour le grand-duc et la grande-duchesse de Mecklembourg et pour la princesse Victoria de Schaumbourg-Lippe et leur suite.

La salle était bondée et, pour orchestre, j'avais la société philharmonique.

Ce fut une soirée de gala et un grand succès pour moi.

Le lendemain en descendant de ma chambre, je rencontrai dans l'escalier de l'hôtel une dame, à l'expression très douce et qui me demanda :

— Vous êtes miss Loïe Fuller ? Vos danses m'ont infiniment plu. Mon mari est allé sur la plage. Ne voudriez-vous pas venir lui parler de vos éclairages changeants. Je suis sûre que cela l'intéresserait beaucoup ?

J'acquiesçai volontiers et la suivis.

Je fus charmée de causer avec cette dame et avec son mari, qui était le plus aimable des hommes. Je leur expliquai tous mes jeux de lumière et mes danses, puis je pris congé et retournai auprès de ma mère qui m'attendait.

Lorsque je rentrai à l'hôtel, le propriétaire vint au-devant de moi.

— Vous avez eu un grand succès, hier, miss Fuller, et un plus grand, ce matin.

— Ce matin ?

— Oui. Savez-vous quel est le monsieur avec qui vous venez de causer ?

— Non, qui est-ce ?

— Le grand duc de Mecklembourg.

Ce même jour je pris le tramway.

Dans la voiture plusieurs personnes parurent me reconnaître.

Une dame vint s'asseoir à côté de moi et se mit à me parler.

Lorsque nous arrivâmes à destination, je lui demandai si elle ne voulait pas me dire son nom.

— Victoria de Schaumbourg-Lippe.

Un soir que je dansais à La Haye, la princesse était dans la salle avec le major Winslow et d'autres personnes de sa suite.

Elle m'envoya chercher et me demanda de lui montrer une de mes robes.

Je lui apportai la robe que je mets pour la danse du papillon.

Elle prit l'étoffe dans sa main et dit :

— La robe est vraiment merveilleuse, mais il n'y a tout de même que ce que vous faites avec qui compte.

Je me souviens qu'elle me demanda de lui signer une photographie. Et lorsque je fus de retour à l'hôtel, le directeur du Kurhaus me remit une délicieuse petite montre, sur le boîtier de laquelle étaient gravés ces mots :

« Souvenir de la représentation donnée pour la princesse Victoria. »

La curiosité des archiduchesses d'Autriche. — Je me trouvais au gymnase suédois de Carlsbad, où les machines à vibrations électriques vous secouent des pieds à la tête.

J'étais en train de me rhabiller, lorsqu'une des femmes de l'établissement vint me dire :

— Voulez-vous, je vous prie, revenir dans la salle et faire semblant de vous laisser électriser, pour que les archiduchesses qui sont là, avec toute une suite de dames de la Cour, puissent vous voir ?

Je répondis :

— Dites aux archiduchesses qu'elles peuvent me voir ce soir au théâtre.

La pauvre femme m'avoua alors qu'on lui avait défendu de nommer les Altesses et qu'on lui avait ordonné de me réclamer dans la salle, sous un prétexte quelconque.

Elle était si désolée de n'avoir pas réussi dans sa mission, que je retournai auprès des machines, et me fis masser le dos de façon à ce que la noble compagnie pût me contempler à son aise, comme une bête curieuse.

Elles me regardaient toutes en souriant.

Et tandis qu'elles me dévisageaient je ne les quittais guère des yeux.

La chose drôle, c'est qu'elles ne savaient pas que je les connaissais. Je m'amusai donc beaucoup plus d'elles, et sans qu'elles s'en aperçussent, qu'elles ne s'amusèrent de moi.

Comment je ne fus pas décorée de l'ordre du Lion et du Soleil de Perse. — Pendant une des visites que le Shah de Perse fit à Paris, le marquis et la marquise d'Oyley, qui étaient de grands amis du souverain et qui aimaient beaucoup ma danse, amenèrent le Shah à une de mes représentations à Marigny.

Avant mon apparition en scène le marquis et la marquise, accompagnés de quelques dignitaires de la suite du souverain, vinrent dans ma loge et m'apportèrent un drapeau persan, qu'ils me prièrent instamment d'utiliser dans une de mes danses.

Mais que pouvais-je faire avec ce lourd drapeau ?...

J'avais beau me creuser la tête, je ne trouvais rien.

Je ne pouvais pas refuser et je n'arrivais pas à les convaincre, d'autre part, qu'il était impossible de tenter quelque chose ainsi à l'improviste sans risquer un insuccès.

De plus en plus perplexe, je fis mon entrée pour la dernière danse. J'avais le grand drapeau dans les bras. J'essayai de le mouvoir gracieusement, je n'y parvins pas. J'essayai de prendre une pose noble, toujours avec le drapeau. Je n'y parvins pas davantage. Le drapeau était en laine et ne voulait pas flotter. Enfin, je restai immobile, tenant la hampe droite, dans une attitude aussi imposante que possible puis je saluai, jusqu'à ce que le rideau tombât.

Mes amis furent étonnés de voir que ma dernière danse avait déplu à Sa Majesté. Le Shah leur dit enfin, pressé de questions, qu'il ne voyait pas pourquoi on avait profané le drapeau persan. Personne n'osa lui dire que l'idée ne venait pas de moi, mais bien des gens de sa suite, et lui raconter comment j'avais reçu le drapeau.

Mes amis d'Oyley me consolèrent en me disant que mon attitude avait été très fière, et que, même, le drapeau, tombant autour de moi, à plis lourds, avait fait un très noble effet.

Le Shah décore toujours toute personne qui a attiré son attention : c'est une habitude. Pour moi, grâce à l'idée géniale des dignitaires de la Cour de Téhéran, je n'ai jamais vu ni la queue

du Lion ni un rayon du Soleil de la décoration persane.

On m'a dit, par ailleurs, que, ce soir-là, les préoccupations du Shah avaient été pour une bombe qu'on lui avait annoncée comme devant être lancée sur lui dans la salle, bien plus que pour ma personne, mes danses et même pour le drapeau persan « profané » par moi.

Mes relations avec un roi nègre. — A l'exposition coloniale de Marseille, en 1907, je me trouvais avec quelques amis dans le pavillon d'un exposant, lorsqu'un superbe nègre de six pieds de haut, qui semblait quelque prince des Mille et une Nuits, vint sur la terrasse où nous étions assis. Il était accompagné d'une nombreuse suite. Les autres nègres étaient habillés comme lui, mais aucun n'avait sa magnifique prestance.

Des fonctionnaires français accompagnaient les visiteurs, qui produisaient, je dois le dire, un effet énorme, avec leurs costumes simples mais d'un pittoresque achevé. Lorsqu'ils furent proches, je m'exclamai :

— On dirait un roi de contes de Fées !

Ils passèrent devant nous et s'installèrent dans la salle du fond.

Le propriétaire revint bientôt vers notre groupe et nous demanda si nous ne voulions pas l'aider à recevoir le roi de Djoloff, du Sénégal.

— Il visite l'exposition en simple particulier,

ajouta-t-il. Si cela peut vous être agréable de faire sa connaissance, venez, je vais vous présenter.

J'étais ravie.

Lorsque je fus devant le roi, je dis tranquillement à mes amis, à voix distincte et en français :

— Quel beau sauvage ! Je me demande s'ils sont tous taillés sur ce modèle-là en Afrique !

On me présenta au roi, il me tendit la main et jugez de mon effarement quand je l'entendis me déclarer à son tour, en un très bon français :

— Je suis charmé, de faire votre connaissance, miss Fuller. Je vous ai applaudie bien des fois. J'ai fait mon éducation à Paris.

Je ne pus retenir un cri :

— Mon Dieu ! Alors, vous avez entendu ce que j'ai dit et vous n'avez pas sourcillé !

— Non, puisque vous ne croyiez pas que je vous comprenais.

Je le fixai un bon moment, pour savoir s'il était fâché ou non. Il sourit avec finesse et je sentis que nous devenions amis...

Je dansais à Marseille à cette époque. Il vint au théâtre et demanda à me voir, après la représentation.

— Que pouvons-nous faire pour votre plaisir, en échange de la grande joie que votre danse vient de nous procurer ? me demanda-t-il.

Je réfléchis une minute :

— Je serais très contente, si je pouvais assister à une de vos cérémonies religieuses.

Le chef noir me promit de venir à mon hôtel et de me donner une idée de ce qu'étaient les pratiques rituelles dans son pays.

Le lendemain, donc, je fis préparer un thé dans le jardin de l'hôtel. On avait étendu des tapis par terre, et tout était prêt pour recevoir le souverain.

— Quand commencera la cérémonie ? demandai-je au roi, dès qu'il fut arrivé.

— Nous dirons nos prières à six heures, lors du coucher du soleil.

Tandis que le jour baissait, je remarquai que le roi et les gens de sa suite regardaient le ciel, tout autour d'eux, et je me demandai pourquoi. Voyant ma surprise le roi me dit qu'ils cherchaient à s'orienter pour reconnaître le point vers lequel le soleil dirigeait la fin de sa course.

— Nous devons toujours, me dit-il, prier la face tournée vers le couchant.

Il donna l'ordre de commencer alors la cérémonie.

Je voudrais pouvoir la décrire aussi parfaite que je la vis.

L'unisson des mouvements de tous ces hommes était quelque chose de merveilleux. Tous ensemble disaient une même et courte prière, et faisaient avec une précision mécanique le même mouvement, qui au point de vue de la dévotion, semblait avoir la même importance que

les paroles rituelles. Les larges burnous blancs, drapés au-dessus des longues blouses bleues, flottaient autour des corps. Les hommes s'agenouillaient, touchaient la terre de leur front, puis se relevaient tous ensemble, et le rythme était aussi impressionnant que la ligne.

C'était vraiment très, très beau.

Après la prière, le roi me raconta que son père avait été détrôné, puis exilé du Sénégal par le gouvernement français. Lui-même, ensuite, avait été nommé chef de sa tribu, car en réalité il n'y avait plus de roi. Il était sujet français et dans son pays, tributaire de la France, il n'était plus qu'un chef de clan.

Mais la Majesté demeurait, quand même, magnifiquement marquée sur ses traits.

Tandis que nous causions, je lui demandai la permission de lui poser quelques questions indiscrètes. Après qu'il eut consenti en souriant de son joli sourire, je lui demandai s'il était marié.

Il répondit affirmativement. Il avait même quatre femmes. Comme je paraissais surprise de le voir voyager sans elles, surtout dans un pays où il y avait tant de jolies femmes, il me regarda longuement à son tour et répondit :

— Pour mes femmes, une femme blanche n'a ni charme, ni beauté.

Ceci me surprenait beaucoup et je lui demandai si c'était parce qu'elles n'avaient jamais vu de femmes blanches.

— Oh ! me répondit-il, en aucun cas elles ne seraient jalouses d'une femme blanche. Il leur paraît absolument impossible qu'une femme pâle puisse jouer un rôle quelconque dans ma vie.

— Et vous, en êtes-vous aussi sûr ? Si une femme blanche, à la longue chevelure blonde, apparaissait tout d'un coup dans votre pays, parmi vos femmes noires, ne la prendrait-on pas pour un ange ?

— Oh ! non ; on la prendrait pour un diable. Les anges sont noirs dans notre Paradis !...

Ceci je l'avoue, m'ouvrit des horizons tout nouveaux, au point de vue de la religion. Il ne m'est jamais apparu si clairement que ce sont bien plutôt les hommes qui fabriquent les dieux à leur image que les dieux qui créent les hommes à la leur...

Comment l'impératrice de Chine destitua un mandarin a cause de moi. — Je dansais à New-York, lorsque la suite de Li Hung Chang vint un soir au théâtre. Des amis me présentèrent à l'attaché militaire américain, M. Church, qui accompagnait le Vice-Roi du Pe-Tchi-Li.

Grâce à M. Church, je pus satisfaire ma curiosité et connaître quelques hauts personnages chinois. Lorsqu'ils repartirent pour leur pays, mon manager les accompagna, dans l'espoir que, par leur entremise, je pourrais peut-être danser à la

cour, devant l'Impératrice douairière et son fils, Kouang-Sou.

Dès que mon agent fut en Chine, il me télégraphia que tout était arrangé, et que je pouvais prendre à Vancouver le premier bateau en partance.

Après avoir traversé le continent, j'allais m'embarquer avec ma mère, lorsque son état de santé me donna les plus vives inquiétudes. Son épuisement fut tel, qu'il me fallut télégraphier en Chine, l'impossibilité où j'étais de tenir mon engagement.

Mon impresario nous rejoignit absolument désolé.

A Pékin on me préparait une réception magnifique. Je devais danser devant l'Empereur et l'Impératrice, puis au Japon je devais paraître devant le Mikado. On mettait même à ma disposition le théâtre du meilleur acteur japonais, Danjero. Et tout cela en pure perte ! Mon manager rapportait de ce pays d'Orient, les plus merveilleuses broderies du monde, que Li Hung Chang lui avait remises pour moi.

J'éprouvai un réel chagrin de ce voyage manqué, puis bientôt je n'y pensai plus.

Un jour, à Londres, une de mes amies, se trouva à un dîner, placée auprès d'un très haut personnage de Chine. Comme, à cause des riches coloris du vêtement du haut mandarin, on en était

venu à parler de moi et de mes danses colorées, mon amie dit à son voisin :

— Vous ne connaissez sans doute pas Loïe Fuller ?

— Mais si, madame, répondit-il, je la connais presque trop si je peux dire.

— Comment cela ?

— J'étais allé en Amérique avec Li Hung Chang. Le manager de Loïe Fuller nous accompagna au retour en Chine et grâce à l'influence du Vice-Roi, nous avions obtenu que Loïe Fuller parût devant l'Impératrice. Mais au moment de partir pour Pékin, elle manqua de parole. C'est moi qui fus chargé d'informer Sa Majesté que Loïe Fuller ne pouvait pas obéir à l'ordre impérial. Et l'Impératrice me fit dégrader !... Il y a huit ans de cela. Je perdis ma jaquette jaune et on vient seulement de me la rendre.

Mon amie plaida ma cause, en alléguant l'état de santé de ma mère et la gravité de sa maladie lors de mon départ manqué pour le Céleste Empire.

Je pense que ce serait trop exiger de Son Excellence que lui demander d'oublier ma faute.

Si j'avais su que ma défection entraînerait de telles conséquences, au lieu de câbler à mon manager, j'eusse envoyé une longue dépêche à l'Impératrice elle-même, en lui disant la cause de mon défaut de parole. Une femme de cœur, même si elle est impératrice, ne peut condamner une

fille pour avoir rempli son devoir vis-à-vis de sa mère.

Comment la reine Alexandra faillit ne pas me voir. — Un matin les journaux annoncèrent que le Roi et la Reine d'Angleterre allaient passer quelques jours à Paris.

Je dansais alors à l'Hippodrome et, en me souvenant de ce que m'avait dit la Princesse Marie de Roumanie, je me décidai à ne pas laisser perdre cette occasion et j'écrivis à la Reine lui demandant de bien vouloir m'accorder une heure pour que je puisse donner une séance à son intention et où il lui plairait.

Jamais je n'aurais cru possible, en effet, de lui demander de venir à l'Hippodrome. Une de ses dames d'honneur me répondit que le séjour de la Reine était très limité et que Sa Majesté avait déjà accepté trop d'invitations, pour qu'il lui fût possible de prendre de nouveaux engagements.

Je ne pensai donc plus à la Reine.

En arrivant à une matinée, un jeudi, je vis devant l'Hippodrome toute une file de voitures qui avaient particulièrement grand air, et toutes timbrées à l'écu royal.

« La Reine a envoyé quelqu'un à ma matinée », pensai-je, « elle veut savoir si mes danses valent vraiment la peine d'être vues. Si je plais, la Reine me demandera peut-être de venir danser un jour devant elle. »

Je montai dans ma loge. Je finissais de m'habiller lorsque le directeur se précipita chez moi en criant :

— Il est quatre heures et la Reine attend depuis deux heures et demie.

— Quoi la Reine est ici ? Pourquoi ne m'avez-vous pas prévenue plus tôt ?

Il était trop énervé pour me fournir une plus longue explication. Je me hâtai de descendre et deux minutes après, j'entrais en scène.

Au milieu de ma danse, la Reine se leva et quitta le théâtre avec toute sa suite. Je la vis se lever, et partir !...

Je crus que le plancher allait s'effondrer sous moi. Qu'avais-je donc fait qui pût l'offenser ? Etait-elle fâchée que je l'eusse fait attendre ? Etait-ce ainsi qu'elle voulait me punir de mon impolitesse ? Ou bien mes danses lui déplaisaient-elles ? Que devais-je penser ?

Et je rentrai chez moi tout à fait au désespoir.

Je venais de réaliser un de mes vœux les plus chers : danser devant la Reine. Et jamais je n'avais éprouvé une telle tristesse.

J'aurais préféré mille fois qu'elle ne fût pas venue.

J'appris, par la suite, au théâtre même, qu'on avait téléphoné après le déjeuner, pour dire que la Reine désirait voir la Loïe Fuller, mais qu'elle devait repartir à quatre heures.

Le directeur qui croyait que la Reine venait

voir l'Hippodrome, n'avait pas attaché d'importance à la question me concernant, et ne se préoccupa nullement de savoir si j'étais là ou non.

Le lendemain, tous les journaux racontèrent, que la Reine d'Angleterre était venue à l'Hippodrome, malgré ses obligations multiples, les engagements pris ailleurs etc., etc.

De moi, pas un mot.

Pourtant, comme j'avais écrit à la Reine, pour la prier de venir, il me parut que je devais m'excuser de mon apparente inconvenance.

Je lui écrivis donc combien j'étais malheureuse de mon retard, dont je ne me fusse pas rendue coupable, si on était venu m'avertir. Je regrettais qu'on ne se fût pas adressé directement à moi, au lieu de prévenir le directeur.

Le même soir une de mes amies vint m'aviser qu'elle avait écrit la veille à la dame d'honneur de la Reine, qu'elle connaissait, de venir me voir danser à l'Hippodrome.

— Cela rendra vos nouvelles danses célèbres dans le monde entier, me dit cette amie. Et la Reine viendra, j'en suis sûre, si cela lui est possible.

Au comble de la surprise, je regardai mon amie et m'écriai :

— Mais alors, c'est pour cela qu'elle est venue cet après-midi ?

— Elle est déjà venue vous voir ! Je n'aurais pas cru à tant de promptitude.

— Elle est venue à la matinée.

Et en détail, je racontai toute l'histoire à mon amie.

Elle ne comprenait toujours pas pourquoi la Reine était partie si brusquement et elle chercha la cause de ce départ précipité.

Enfin, tout s'expliqua.

La Reine devait aller visiter l'atelier d'un peintre à trois heures et demie, puis à quatre heures, rendre visite à M. et M<sup>me</sup> Loubet. Pourtant, elle resta à l'Hippodrome jusqu'à quatre heures et demie. Le Roi alla seul chez le peintre, et elle arriva en retard à la Présidence.

Alors seulement, je compris toute sa bonté, sa patience.

Et je lui sais, aujourd'hui encore, un gré infini d'avoir attendu si longtemps pour ne pas quitter le théâtre sans avoir vu, ne fût-ce qu'un moment, la Loïe Fuller et ses danses.

Quant au directeur, il est demeuré convaincu que la Reine était venue voir non Loïe Fuller, mais l'Hippodrome, et rien que l'Hippodrome.

# XVI

## AUTRES SOUVERAINS

Je me souviendrai toujours, et avec quelle joie, de ma 600ᵉ représentation à Paris.

J'étais alors au théâtre de l'Athénée. La salle entière avait été louée par les étudiants. Lorsque j'arrivai en scène chaque spectateur me jeta un bouquet de violettes.

Il fallut cinq minutes pour emporter les fleurs.

Quand j'eus achevé de danser, ce fut une nouvelle avalanche fleurie qui roula sur la scène.

Au moment où je quittai le théâtre, les étudiants dételèrent mes chevaux et traînèrent eux-mêmes ma voiture. A la Madeleine la foule était si compacte que la police nous enjoignit de nous arrêter. Mais dès qu'on apprit que c'était à « la Loïe » qu'étaient décernés les honneurs du triomphe... latin, nous eûmes la permission de poursuivre librement notre route. Les jeunes gens tirèrent ainsi ma voiture jusqu'à Passy où je demeurais ! Ils réveillèrent consciencieusement tous les habitants par leurs clameurs.

J'allais oublier de dire que pendant la représentation, j'avais reçu de mes admirateurs, avec un album de croquis, signés de noms dont plusieurs, aujourd'hui, sont célèbres, une fine statuette me représentant.

Nous arrivâmes enfin à la maison. Je ne savais ce que j'allais faire de ces garçons, mais ils ne tardèrent pas à résoudre le problème.

Après avoir sonné et lorsque ma porte eut tourné sur ses gonds, ils poussèrent un cri tous ensemble, et se mirent à courir comme des possédés. Je pus les entendre longtemps encore, alors que déjà ils étaient très loin, crier : « Vive l'art ! Vive la Loïe ! ».

Je me suis souvent demandé si la police leur avait été aussi clémente au retour qu'à l'aller...

* * *

A Marseille, lors de l'Exposition coloniale, quelqu'un des hauts commissaires artistiques me demanda s'il ne me plairait pas de donner un soir une représentation en plein air.

C'était mon plus vif désir.

J'acquiesçai donc.

On fit aussitôt des préparatifs pour que ma représentation eût lieu à la même place où l'on avait admiré les danseuses du roi de Cambodge. C'était

une estrade construite en face du Grand Palais.

Le directeur de l'Exposition fit disposer derrière l'estrade, de grandes plantes pour que je me détachasse sur un fond de verdure sombre particulièrement favorable à l'éclat des figures claires de premier plan.

Au pied de la scène, se trouvaient deux bassins qui laissaient jaillir des fontaines lumineuses.

Le soir de ma première arriva.

J'étais d'une impatience fébrile.

On n'avait rien fait savoir au public marseillais, car nous regardions cette première soirée comme une sorte de répétition que nous renouvellerions une semaine plus tard, si elle obtenait du succès.

Ce n'était que pour cette prochaine représentation que nous comptions faire des annonces.

La nuit était radieuse.

Il y avait au moins trente mille visiteurs à l'Exposition.

On éteignit les lumières et la foule se précipita vers l'estrade. Ce fut, malgré l'impromptu de la représentation, un succès colossal, et le comité décida de continuer désormais les représentations en plein air.

Lors de la seconde soirée, au moment où l'on allait éteindre les lumières, un homme vint me dire, tandis que j'entrais en scène :

— Regardez avant qu'on éteigne, le flot humain qui déferle à vos pieds.

Je n'avais jamais rien vu d'analogue !

L'électricité éteinte, je me mis à danser.

Les rayons lumineux m'enveloppèrent. Il y eut dans la foule un mouvement qui se répercuta aux échos comme un grondement d'orage.

Des exclamations suivirent, des « Oh ! » des « Ah ! » qui composèrent une sorte de rugissement assez semblable à la plainte de quelque animal géant.

On ne peut rien imaginer de tel.

Il me parut que tout cela avait lieu à mon intention et que le spectacle était donné pour moi seule, par toute cette foule en mouvement devant moi.

Une accalmie se produisit.

L'orchestre trop peu nombreux me sembla d'un mince effet dans un tel espace.

Le public, qui se trouvait de l'autre côté des pièces d'eau, ne devait certainement pas l'entendre.

La première danse s'achevait. Mes projecteurs, en s'éteignant, nous laissèrent, le public et moi, dans la complète obscurité. Le fracas des applaudissements des spectateurs devint alors, en pleine nuit, quelque chose de fantastique. C'était comme un seul battement de mains, mais si puissant qu'aucun bruit au monde ne pouvait lui être comparé.

Je dansai quatre fois, et les différentes sensations exprimées par le public furent tout à fait

surhumaines et me donnèrent la plus vive impression que j'aie ressentie.

C'était immense, c'était géant, cela tenait du prodige.

Et j'éprouvai le sentiment ce jour-là que la foule était vraiment la plus puissante des souveraines.

*
* *

Il est d'autres souverains que les monarques ou que la foule. Certains sentiments, eux aussi, sont rois.

A Nice, au Riviera Palace Hôtel, je découvris, certain jour, à une table en face de la mienne, un jeune homme à l'air distingué, dont le regard croisa mon regard plusieurs fois de suite, presque, eût-on dit, malgré lui. Les jours qui suivirent, nous nous retrouvâmes aux heures des repas mais sans faire plus ample connaissance.

J'avais de nombreux amis autour de moi.

Il était seul.

Peu à peu mon cœur alla à lui sans que nous eussions échangé une parole. Je ne savais pas qui il était et je ne pensais nullement à faire sa connaissance. Mais ses yeux bruns et sa façon d'être, calme et simple, exerçaient sur moi une sorte de fascination. Une semaine plus tard en-

viron je découvris, à ma grande confusion, que j'étais hantée par ses yeux et que je ne pouvais plus effacer son sourire de ma mémoire.

Un soir il y eut bal à l'hôtel.

J'y fus invitée, naturellement.

Comme je l'ai déjà dit, j'avais là-bas de très nombreux amis.

Tout à coup, dans un angle de la salle de bal, je découvris mon voisin de table. Il ne parlait à personne, ne dansait pas. Je commençais à me sentir triste, triste, de le voir tellement isolé.

Et ma sympathie alla plus hardiment vers lui.

Quelques jours plus tard, on m'engagea pour une représentation qui devait avoir lieu à l'hôtel, en l'honneur d'un grand-duc de Russie, de deux rois et d'une impératrice.

Je me souviens que la Patti était au premier rang des spectateurs. Lorsque je parus devant cette assistance choisie, une figure se détacha en vigueur du reste de la foule : celle de mon jeune inconnu ! Qui était-il donc pour se trouver ainsi, au titre d'invité, parmi tous ces rois et ces reines, tous ces princes et ces princesses ? Il avait appuyé son coude au dossier de sa chaise. Sa main soutenait sa tête. Ses jambes étaient croisées avec une négligence aisée. Il me regardait obstinément. Tout le monde applaudit et applaudit encore.

Lui seul ne broncha pas.

Qui était cet homme ? Pourquoi son visage me

hantait-il ? Pourquoi me regardait-il avec tant d'insistance ? Pourquoi ne m'applaudissait-il pas ?

Le lendemain, dans la vérandah, je me balançais dans un grand rocking-chair, me demandant toujours qui pouvait être mon beau ténébreux. En me retournant, je le vis à côté de moi, assis dans un de ces drôles de sièges, fauteuil-cabane en osier, qui vous enferment ainsi qu'une guérite.

Ses yeux rencontrèrent encore les miens. Nous ne parlâmes pas, mais tous deux nous avions le désir aigu d'échanger des propos. Juste à ce moment le directeur de l'hôtel s'approcha et se mit à causer avec nous. Puis remarquant que nous ne nous connaissions pas, il fit les présentations. J'appris alors qu'il était le fils d'un roi de l'industrie internationale et des plus connus aussi bien à Paris, qu'à Saint-Pétersbourg ou à Vienne. Tout de suite je voulus tout savoir de son existence. Lui, de son côté, désira que je lui disse quantité de choses auxquelles je n'avais même jamais songé.

Nous étions tout de suite en exquise familiarité.

Peu après, je fus obligée de quitter Nice.

Au moment où mon train allait partir, mon bel ami monta dans mon wagon, et m'accompagna jusqu'à Marseille.

Là il prit congé de moi et retourna à Nice.

Une correspondance suivie s'établit aussitôt entre nous. Il me disait combien il tenait à mon amitié,

— plus qu'à tout au monde. Moi, de mon côté je pensais à lui beaucoup plus que je ne voulais l'avouer, mais je fus tout de même assez raisonnable pour lui déclarer, au prix d'un grand effort de volonté, qu'il était trop jeune pour que notre sentiment mutuel pût se perpétuer sans danger et qu'il devait m'oublier.

Précisément, on me présenta un vicomte, qui prétendait à la fois à mon cœur et à ma main. Est-il besoin de dire que, les yeux tout pleins de l'image de l'autre, je ne pouvais supporter les assiduités de l'importun. Il n'est pire sourd, dit un proverbe français, que celui qui ne veut pas entendre. Et le vicomte ne voulait rien percevoir de mes propos décourageants.

Il semblait s'être imposé en dépit de mes rebuffades, souvent vives et toujours désobligeantes, la mission de me compromettre. Sans doute, en dépit de ma réserve et de ma froideur, y fût-il parvenu, si, un beau soir, il n'avait disparu, sous le coup de poursuites, et avec la réputation, brusquement et solidement établie, d'un chevalier d'industrie.

En même temps que le vicomte affirmait son jeu indigne à mon égard, la correspondance de mon bel ami cessa. Je lui écrivis plusieurs lettres : elles demeurèrent sans réponse.

Quelques années plus tard, en 1900, j'avais installé, on ne l'a peut-être pas oublié, mon théâtre dans la rue de Paris à l'Exposition Universelle.

Un jour que je me rendais à mon théâtre, j'aperçus au loin, mon amoureux de Nice. Mon cœur se mit à battre à coups précipités dans ma poitrine.

Mon ami venait vers moi. Nous allions nous croiser. Il ne m'avait toujours pas vue, car il marchait les yeux baissés. Brusquement son regard, une fois encore, se posa sur le mien. Immobile, la main gauche comprimant les frémissements de mon cœur, j'attendais, les yeux en fête : il détourna la tête et passa.

Je ne devais plus le revoir de longtemps.

Dans la suite, en effet, j'appris, par une tierce personne, qu'il avait déclaré à son père qu'il voulait m'épouser. Il y eut une scène violente entre les deux hommes. Le père menaça de déshériter le fils. Et le pauvre garçon fut embarqué, presque de force, pour un long, très long voyage autour du monde.

J'ai fréquemment réfléchi, depuis, au rôle qu'avait tenu le « vicomte » dans toute cette affaire, et je ne serais pas étonnée si j'apprenais qu'il mena dans l'occurrence quelque sournoise et malpropre ambassade contre Sa Majesté l'Amour.

# XVII

## QUELQUES PHILOSOPHES

J'ai vu fréquemment des souverains dont le métier consistait à dominer les foules.

J'ai parfois aperçu des foules qui m'ont semblé plus hautes que les plus grands souverains.

J'ai rencontré, plus rarement, des philosophes, détachés de tout et qui savaient se fabriquer des royaumes en eux-mêmes. Et ceux-là m'ont paru singulièrement plus émouvants que les plus fiers souverains et que les foules les plus impressionnantes.

Quelques-uns d'entre eux valent de se voir fixés ici dans leurs traits caractéristiques et je n'y voudrais point manquer, à raison de l'émotion qu'ils m'ont donnée.

Nous habitions à Passy, ma mère et moi, une maison située au milieu d'un jardin. Un jour,

j'entendis une musique pleine d'entrain et qui venait de la rue. Je courus à la grille pour apercevoir les artisans de cette joyeuse harmonie. C'étaient un homme et une femme qui passaient. L'homme jouait de l'accordéon tout en marchant à petits pas. Il était aveugle et la femme le conduisait. La musique était si gaie, si différente de ceux qui la produisaient que je hélai le couple. Je voulais que l'homme jouât dans le jardin, derrière la maison, pour que ma mère, qui était paralysée, pût l'entendre. Ils consentirent de très bon cœur. Je les fis asseoir sous un arbre, auprès du fauteuil de ma mère, et l'homme joua de l'accordéon jusqu'au moment où l'on vint nous avertir que le déjeuner était servi. Je demandai à l'homme et à la femme s'ils avaient mangé. Quand je découvris qu'ils étaient à jeun depuis la veille, je dis à la bonne qu'ils partageraient notre repas.

Nous eûmes, à table, une longue conversation. L'homme avait toujours été aveugle. Je lui demandai s'il pouvait percevoir la différence des couleurs. Point. Mais il pouvait, du moins, dire, sans crainte de se tromper, si le temps était clair ou sombre, triste ou gai. Il sentait immédiatement au toucher la différence des tissus et pouvait en évaluer jusqu'au prix.

Je mis alors une rose dans sa main et lui demandai ce que c'était. Il n'hésita pas un instant et me répondit, sans avoir porté la fleur à ses narines :

— C'est une rose.

Presque aussitôt, l'ayant effleurée doucement de ses doigts, il ajouta :

— Elle est même jolie, cette rose, très jolie.

Un peu plus, et il m'aurait dit si c'était une « Malmaison » ou une « Maréchal Niel » ou toute autre espèce de rose.

Comme il avait prononcé le mot : « jolie », je m'enquis de ce qui lui semblait le plus joli sur terre.

— La plus belle chose qui existe sur la terre, me dit-il, c'est la femme.

Je lui demandai alors qui était la personne qui l'accompagnait.

Il prit un ton pénétré pour me répondre :

— C'est ma femme, ma chère femme.

Je regardai alors, avec plus d'attention, l'être effacé et presque muet qui accompagnait le musicien aveugle. Confuse, gênée, elle avait baissé les yeux qu'elle tenait obstinément fixés sur un tablier bleu, d'un bleu passé, et où les reprises apparaissaient plus nombreuses que l'étoffe.

Elle était laide, la pauvre créature, mais laide comme on ne l'est pas, et de vingt ans plus âgée au moins que son compagnon.

Tranquillement, sans me préoccuper du regard suppliant que la malheureuse me jetait entre deux paupières éraillées et rougies, je demandai à l'aveugle mélomane :

— Et elle vous plaît, votre femme ?

— Certes.

— Vous la trouvez jolie ?

— Très jolie.

— Plus jolie que les autres femmes ?

Comme il avait peuplé sa nuit de beauté, mon optimiste répliqua :

— Je ne dis pas cela, car toutes les femmes sont belles. Mais elle est meilleure, oui, meilleure que beaucoup d'autres et c'est cela qui, pour moi, constitue sa plus pure beauté.

— Et qui vous fait croire qu'elle soit meilleure que les autres ?

— Oh ! tout !... Toute sa vie, toute sa manière d'être à mon égard.

Et d'un accent si convaincu, que j'eus l'illusion, un moment, qu'il voyait, mon aveugle ajouta :

— Regardez-la, ma bonne dame, est-ce que sa bonté n'est pas peinte sur tout son visage ?

La femme, les yeux bas, regardait toujours son tablier bleu. Je demandai alors à l'aveugle comment il avait vécu jusqu'alors et de quelle façon ils s'étaient connus, lui et sa compagne.

— Je représentais, avec mon infirmité, une vraie charge pour ma famille. Je faisais bien ce que je pouvais, mais je ne pouvais pas beaucoup. Je lavais la vaisselle, j'allumais le feu, j'épluchais les légumes, je frottais le parquet, je lavais les vitres, je faisais les lits, peut-être imparfaitement, mais enfin je faisais tout cela, et, bien qu'on fût très pauvre chez nous, on me gardait. Le jour

vint pourtant où ma mère mourut. Puis ce fut le tour de mon père. Et je dus quitter la maison vide. Je m'en fus au hasard, armé de mon accordéon et demandant l'aumône. Et mon accordéon devint mon meilleur ami. Mais je trébuchais par les chemins. C'est alors que je rencontrai ma chère compagne d'aujourd'hui et que je l'épousai.

C'était, — la femme me le dit elle-même, à mi-voix, — une cuisinière qui devenait trop vieille pour pouvoir rester en place, et qui consentit à unir son sort à celui de l'aveugle nomade, afin de lui servir de guide par les rues. L'aveugle trouva que cet arrangement était une bénédiction du Ciel, un bienfait, directement envoyé par la Providence. Et ils se marièrent sans retard.

— Mais comment parvenez-vous à vivre ? demandai-je.

— Ah ! ce n'est pas toujours aisé de joindre les deux bouts, car, hélas ! de temps en temps, l'un de nous deux tombe malade. On devient vieux, vous comprenez. Et puis c'est le froid, quand ce n'est pas la fatigue. Et alors on ne peut pas sortir. Et il faut serrer sa ceinture d'un cran.

Chaque jour ils visitaient un quartier de Paris. Ils avaient partagé la ville en un certain nombre d'îlots et parcouraient parfois des kilomètres, avant d'arriver à leur lieu de destination, car ils demeuraient loin du centre, dans un des plus pauvres faubourgs.

— Quel jour passez-vous par ici ?

— Chaque dimanche avant la messe. Beaucoup de gens de ce quartier vont à l'église, et nous les rencontrons à l'aller et au retour.

— Vous donnent-ils quelque chose ?

— C'est un quartier riche, nous avons quelques très bons clients.

— De bons quoi, murmurai-je, de bons clients ?

— Oui, des bons clients, répéta-t-il ingénument.

— Et que sont ces clients ?

— Les domestiques des riches.

— Les domestiques ?

— Oui, et quelques-uns parmi eux sont très bons. Ils nous donnent de vieux habits, de la nourriture et de l'argent quand ils peuvent.

— Et les riches ?

— Nous ne les voyons pas souvent. C'est la première fois qu'un client nous invite à déjeuner, et voilà sept ans que nous passons dans cette rue. Personne ne nous a jamais dit d'entrer.

— Que faites-vous, lorsque vous êtes fatigués ?

— Nous nous asseyons sur un banc ou sur des marches, et nous mangeons ce que nous avons dans nos poches. Ici, nous déjeunons pendant qu'on est à l'église.

— Eh bien, vous n'aurez plus besoin d'apporter à manger le jour où vous passerez par ici. Tous les dimanches, je vous invite.

Je m'attendais à des remerciements passionnés et à des dithyrambes. L'homme dit seulement :

— On vous remercie bien, ma bonne dame.

Peu après, je partis pour une longue tournée en Amérique et, pendant mon absence, mes domestiques les reçurent chaque dimanche.

Pour eux, je n'étais qu'une cliente sûre.

Un jour, je leur donnai des billets pour un grand concert.

J'étais dans la salle et les observais.

La femme était émerveillée de voir tant de gens élégants à la fois ; quant à lui, la figure éclairée d'une lumière céleste, la tête rejetée un peu en arrière, à la manière des aveugles, il était en extase, enivré par la musique.

Après quatre ans, ils disparurent. Je ne les revis jamais.

L'homme, que j'avais vu souffrant, devait être mort, et la femme, la pauvre vieille, si laide, au tablier bleu, n'avait pas osé, sans doute, revenir seule.

*\*
\* \**

A Marseille, un jour, je vis un autre aveugle, un très vieil homme, assis sur un pliant, contre un mur.

Auprès de lui, était déposé un panier sur lequel veillait un tout jeune chien, qui reniflait tous les passants et aboyait après chacun d'eux. Je m'arrêtai, pour causer avec le vieux.

— Vivez-vous seul ? lui demandai-je.

— Oh non, me répondit-il avec certitude, car j'ai deux chiens. Mais je ne peux pas amener l'autre. Il remue, saute, bouge tant et tant qu'il n'arrive pas à engraisser et qu'on croirait, à le voir, que je ne le nourris pas. A la vérité, voyez-vous, je ne puis le montrer sans honte. On croirait que je le laisse mourir de faim. Je n'ai besoin, ici, que d'un seul chien, du reste. Pour l'autre, je le laisse à la maison, où il fait le chien de garde.

— Ah ! vous avez une maison ? dis-je.

— C'est-à-dire que j'ai une chambre. Mais je l'appelle la maison.

— Qui vous fait la cuisine ? Qui fait le feu chez vous ?

— Moi, répondit-il. Je frotte une allumette et, par les craquements du bois, j'entends si le feu a pris.

— Comment nettoyez-vous vos légumes ?

— Oh ! c'est facile. Je sens quand les pommes de terre sont bien pelées.

— Et les fruits, demandai-je, et la salade ?

— Oh ! ça, nous n'en avons pas souvent.

— Je pense que vous mangez de la viande ?

— Pas souvent non plus. Nous avons du pain et des légumes et quand nous sommes riches, nous achetons du fromage.

— Pourquoi votre chien renifle-t-il chaque passant et aboie-t-il avec tant de rage ?

— Ah ! madame, voyez-vous, c'est que chaque fois qu'on me remet un sou grâce à ses simagrées, moi je lui donne un petit morceau de pain. Tenez, regardez-le plutôt.

A ce moment quelqu'un venait de jeter un sou dans la sébille de l'aveugle.

Le vieux tira de sa poche un tout petit morceau de pain dur.

L'animal se jeta dessus avec un cri de joie tel, qu'on aurait pu croire qu'il venait de recevoir le meilleur morceau de sucre de la terre.

Il faillit dévorer son maître de caresses.

— A quelle heure mangez-vous ? Rentrez-vous dans votre demeure pour déjeuner ?

— Non, j'apporte mon déjeuner dans un panier.

Je regardai, il y avait quelques croûtons de pain, rien de plus.

— C'est tout ce que vous mangez ?

— Mais oui. Comme cela, dit-il, on ne s'abîme pas l'estomac.

— Et où buvez-vous, quand vous avez soif ?

Il montra du doigt, dans un coin de l'allée, une petite fontaine, au long de laquelle pendait un gobelet, fixé par une chaîne.

— Et le chien ?

— Il me conduit à la fontaine quand il a soif et je lui donne sa part.

— Venez-vous ici tous les jours ?

— Oui, c'est l'entrée des bains. On fait de très bonnes affaires.

— Combien gagnez-vous dans une journée ?

— Vingt sous, des fois trente, ça dépend des jours. Il y en a où on se fait ses deux francs. Mais c'est rare, j'ai mon loyer à payer et trois bouches à nourrir : mes deux chiens et moi.

— Où prenez-vous vos habits ?

— On me les donne, de-ci de-là. Le boucher, l'épicier, puis le chiffonnier qui est très bon pour moi.

— Etes-vous heureux ainsi tout seul ?

— Je ne suis pas seul, j'ai mes chiens. La seule chose qui me manque, ce sont mes yeux. Mais je remercie la Providence chaque jour de me maintenir en bonne santé.

C'était à la suite d'une fièvre maligne qu'il avait perdu la vue.

Contrairement à mon aveugle de Passy, — tellement calme et gai, — celui-là, n'était pas un aveugle-né.

Jadis, il avait pu admirer la nature ; voir de jolies filles dans des paysages ensoleillés ; considérer dans ses yeux en joie le sourire d'autres yeux, de tendres yeux aimés : il avait vu.

Quelle tristesse devait être la sienne de ne plus voir !

Avec d'infinies précautions je le questionnai.

Il fit beaucoup moins de difficultés pour me répondre.

— J'ai admiré autrefois de biens jolies choses, me dit-il. Je les ai enfermées soigneusement sous

mes paupières. Et je les revois, quand je veux, comme si elles étaient là, à nouveau devant moi. Et ainsi, voyez-vous, comme ce sont les choses de ma jeunesse, il me semble, malgré tout, si vieille carcasse que je sois, que je suis resté jeune. Et je remercie le bon Dieu d'avoir bien voulu que je n'aie pas été aveugle depuis toujours.

— Et quel âge avez-vous donc ?

— Quatre-vingts ans, madame.

Ce vieil homme avait une longue marche à fournir pour regagner sa demeure.

Comme je le plaignais à ce sujet, il me répondit :

— Il ne faut pas me plaindre, madame. Songez donc, j'ai un si bon guide, un si brave petit compagnon.

— Quelqu'un, on peut le dire, allez. Et mieux chercher le soir ?

— Quelqu'un, on peut le dire, allez. Et mieux qu'une personne encore.

Il eut un geste large, presque théâtral, et dit d'une voix où perçait de l'émotion :

— Mon chien.

— C'est lui qui vous conduit à travers les rues de Marseille !

— Lui-même.

— Et il ne vous arrive jamais d'accident ?

— Jamais... Un jour, je traversais une rue. Mon chien me tira si fort en arrière que je tombai à la renverse. Il était temps. Un pas de plus et j'étais écrasé par un tramway, qui me frôla. J'ai bien de

la chance, allez, d'avoir un chien comme celui-là.

En toutes choses ce vieillard ne voulait voir que le bon côté et cela, du moins, avec les yeux de l'imagination, l'aveugle le voyait.

* * *

Un jour, la femme de ménage qui venait chez nous, chaque matin, à Passy, afin d'aider les domestiques, arriva en retard, très en retard.

Comme elle était fort ponctuelle, d'habitude, je lui adressai quelques reproches, ce que je n'aurais point fait si elle avait été généralement inexacte !

Voici ce que j'avais appris sur le compte de cette brave femme.

Trois ans plus tôt, une de ses voisines, une ouvrière, était prise par une attaque de paralysie. La voisine était pauvre, vieille, sans parents, et personne ne voulait s'occuper d'elle. La malheureuse petite femme de ménage, pourvue d'un mari ivrogne et de six enfants, s'engagea à prendre soin de la paralytique et de son intérieur, si les autres voisins, à eux tous, voulaient bien fournir le strict nécessaire. Elle parvint à fondre l'égoïsme de chacun au rayonnement de sa chaude bonté. Et elle ne cessa, dès lors, à ses rares heures de liberté, entre des travaux harassants, de s'occuper de la paralytique. Elle faisait le ménage, la cuisine, la lessive. L'état de la voisine empira. Ce fut la pa-

ralysie complète. Et les soins de toilette qu'il fallut donner à cette morte-vivante étaient des plus répugnants. Toujours souriante, toujours avenante, toujours gaie, elle donnait à la loque humaine qu'elle avait prise sous sa protection, les soins les plus complets et les plus intelligents.

Or, toujours, en tous temps, j'avais vu ma petite femme de ménage joyeuse. Je me demandais de quelle gaîté elle témoignerait quand enfin la mort de la paralytique viendrait la débarrasser du poids dont elle avait bénévolement chargé sa vie.

Ce matin-là, ce matin où elle arrivait en retard, elle pleurait, elle pleurait même à chaudes larmes.

Je pensais que mon admonestation provoquait ce débordement lacrymal.

Point.

Elle me dit entre deux sanglots :

— Je pleure... je pleure... parce qu'elle... est morte... la pauvre femme.

C'était sa voisine, la paralytique, qu'elle plaignait !...

\*\*\*

Au nord de l'Irlande, j'eus une fois l'occasion de voir des enfants pieds nus, en février, dans la neige, par un froid intense. Avec quelques amis

je visitais le quartier pauvre d'une ville provinciale, où disait-on, les gens, travaillant dans les moulins, vivaient à dix et parfois à douze et plus, dans des cabanes contenant deux chambres.

Nous n'ajoutions pas grand'foi à ces racontars, et décidâmes de nous rendre compte par nous-mêmes : c'était vrai, pourtant, et bien pire encore !

En arrivant dans le quartier en question, nous nous aperçûmes qu'un garçonnet avait suivi notre voiture au grand galop de ses petites jambes pendant deux kilomètres, et cela dans l'espoir de recevoir deux ou trois pence.

Le garçonnet vint ouvrir la portière de notre voiture. Déjà le cocher le rabrouait, avec brutalité. L'enfant avait une si drôle de petite mine, que je me mis à causer avec lui. Il avait cinq frères et sœurs ; il faisait tout ce qu'il pouvait trouver à faire dans la rue, et gagnait de six à huit pence — douze à seize sous — par jour. Pour l'instant il cherchait à se procurer un peu d'argent afin d'acheter du charbon à sa mère.

Je n'étais pas très sûre de la véracité de ses dires. Je me fis conduire jusqu'à sa cahute, qu'il nous désigna.

— Voilà où je demeure, madame.

Certes, il n'y avait pas de charbon dans la maison, mais il y avait, en revanche, trois malades. Le père balayait la neige dans les rues, pour gagner quelques sous, car, par ce froid, le moulin où il travaillait ne fonctionnait pas.

C'était la misère complète, la misère affreuse, l'irréparable misère. Et pourtant notre gamin chantait en trottant derrière la voiture comme son père sifflait en balayant la neige.

La misère n'est-elle pas l'école, — l'école douloureusement souveraine, — de la philosophie ?...

# XVIII

## COMMENT J'AI DÉCOUVERT HANAKO

Tout ce qui vient du Japon m'a toujours intéressée au plus haut point. Aussi peut-on imaginer avec quelle joie j'entrai en relations avec Sada Yacco et penser que je n'hésitai point à prendre la responsabilité financière de ses représentations quand elle projeta de venir en Europe avec toute sa suite.

Sada Yacco avait amené avec elle une troupe de trente personnes. Ces trente personnes me coûtèrent plus que quatre-vingt-dix autres, car, outre tout ce que j'étais obligée de faire pour leur procurer des distractions, j'eus incessamment à me démener pour avoir la permission d'accrocher, à chaque express qui les transportait, un énorme wagon bourré de confitures japonaises, de riz, de poisson salé, de champignons, de navets en conserve, qui devaient servir à la nourriture de mes trente Japonais, y compris Sada Yacco

elle-même. En une seule saison je payai aux compagnies de chemins de fer trois cent soixante-quinze mille francs de frais de transport, mais cela me coûtait encore moins que de payer tous les dédits que j'aurais dû acquitter, de Lisbonne à Saint-Pétersbourg, si je m'étais décidée à renvoyer mes Japonais chez eux.

J'ai longtemps cherché à rentrer dans mes fonds en promenant mes Nippons et leurs conserves à travers le monde, mais, de guerre lasse, j'ai rassemblé une autre troupe, qui valait la première, et qui, celle-là, circulait sans cargaison de riz et de poisson salé.

« Les affaires sont les affaires », je le sais. Je me décidai donc bravement à supporter les pertes que j'avais subies, et pensais à toute autre chose lorsque la fortune sembla me sourire à nouveau.

Il y avait à Londres une troupe japonaise qui cherchait un engagement. Les acteurs vinrent me voir. Ils montraient des prétentions folles et je les renvoyai d'où ils venaient. Mais comme ils ne trouvèrent pas d'engagement nous fîmes une cote mal taillée et je leur découvris un impresario qui les emmena à Copenhague.

J'allais également en Danemark et pensais m'occuper des affaires des Japonais, en même temps que des miennes.

Lorsqu'ils arrivèrent à Copenhague je vis la troupe entière pour la première fois. Ils vinrent

tous me saluer à mon hôtel, et jouèrent je ne sais quelle pièce de leur cru.

J'aperçus alors, au milieu des comédiens, une aimable petite Japonaise, que j'eusse volontiers sacrée étoile de la troupe. Mais, pour ces Nippons, les femmes ne comptaient pas et tous les grands rôles étaient tenus par des hommes. C'était elle seule pourtant que j'avais remarquée. Elle jouait un rôle de troisième plan, il est vrai, mais avec une telle intelligence, des mines si drôles de petite souris trotteuse, puis des gravités soudaines qui figeaient sur sa physionomie toutes les affres de la terreur. Et jolie avec cela, fine, gracieuse, étrange et si particulière, même parmi ceux de sa race.

Lorsque la répétition fut finie, je rassemblai les acteurs et je leur dis :

— Si vous voulez rester avec moi il faut m'obéir. Et si vous ne prenez pas cette petite pour étoile vous n'aurez aucun succès.

Et comme elle avait un nom intraduisible et long d'une aune, je la baptisai sur l'heure : Hanako.

En fin de compte ils consentirent à ce que je demandais et mirent une rallonge au rôle de ma protégée. Mais la pièce n'avait en réalité pas de conclusion et j'en fabriquai une séance tenante. Hanako devait mourir en scène. Après que tout le monde eut follement ri de mon idée, et Hanako plus que les autres, celle-ci consentit

à mourir. Avec des gestes menus, menus, d'enfant qui a peur, des soupirs, des cris d'oiseau blessé, elle se pelotonna sur elle-même, réduisit à rien son corps tout fluet, qui se perdait dans les plis de sa grande robe japonaise brodée lourdement. Sa figure s'immobilisa comme pétrifiée et seuls les yeux gardaient une vie intense. Puis de tout petits hoquets la secouèrent, elle eut un cri, un autre encore, si éteint déjà, que ce n'était plus qu'un soupir. Un déclic coucha enfin sa tête sur son épaule, tandis que, les yeux grands ouverts, elle regardait encore la mort qui venait de la prendre.

C'était poignant.

Le soir du début arriva. Le premier acte eut du succès, les acteurs reprirent confiance et entrèrent dans la peau des personnages, ce qui les fit jouer de façon merveilleuse. Je dus partir après le premier acte, car je dansais dans un autre théâtre, mais on vint me dire à l'issue de la représentation, que Hanako avait eu plus qu'un succès : un vrai triomphe. Pour elle cela avait été une réelle surprise, mais moins grande que la colère provoquée par son succès parmi les acteurs de la troupe. La recette pourtant apaisa bien des susceptibilités et je pus donner un rôle plus long à la partie féminine de la troupe dans la nouvelle pièce dont les répétitions commencèrent aussitôt.

A partir de ce moment, Hanako fit fureur. Partout elle fut obligée de doubler le nombre de ses

représentations. Après Copenhague elle fit une tournée de neuf mois en Europe. Son succès en Finlande fut voisin du délire. La Finlande — et c'est intéressant à constater — a toujours montré la plus grande sympathie pour le Japon.

C'était au moment de la guerre russo-japonaise et en Finlande tout le monde reçut Hanako à bras ouverts.

Elle joua dans tous les théâtres royaux d'Europe. Puis, après une tournée en Hollande, elle vint enfin à Paris.

Les Japonais et Hanako restèrent avec moi pendant près d'un an. A la fin de leur contrat ils donnèrent des représentations à Marseille puis se dispersèrent. Quelques-uns retournèrent chez eux, d'autres allèrent à Paris ou ailleurs. Le temps passa, je n'entendis plus parler de mes Japonais, lorsqu'un jour je reçus une lettre de Hanako qui me disait qu'elle était dans une taverne à Anvers, où on la forçait à chanter et à danser pour l'amusement des matelots, clients de l'endroit. Elle était toute seule parmi des étrangers, et l'homme qui voulait la forcer à ce métier dégradant lui inspirait une mortelle terreur. Elle m'écrivait qu'elle voulait se sauver de là à tout prix, mais que, sans aide, la chose était malheureusement impossible. Elle était allée de Marseille à Anvers avec d'autres acteurs de la troupe, pour prendre le bateau qui devait la ramener au Japon. Mais à Anvers elle et sa suivante étaient

tombées aux mains d'un compatriote ignoble, et elle m'appelait à son secours.

L'un des acteurs de la troupe se trouvait justement à Paris et je l'envoyai à Anvers avec deux de mes amies. Après de nombreuses difficultés, et grâce à la police, ils purent entrer en communication avec Hanako et lui dire qu'ils étaient venus la chercher.

Un soir elle parvint à s'échapper avec sa suivante, et, sans autre bagage que les petites robes japonaises dont elles étaient vêtues, elles prirent le train pour Paris.

Hanako avait dû abandonner son amour de petit chien japonais de crainte d'éveiller les soupçons du cabaretier, en l'emmenant. Elles arrivèrent à Paris, enveloppées dans des manteaux européens, que je leur avais envoyés à tout hasard, et qui étaient deux fois trop longs pour elles, mais les dissimulaient complètement.

Je me trouvai bientôt, dans Paris, l'impresario d'une des plus parfaites artistes japonaises, mais, hélas ! sans aucune troupe pour lui donner la réplique. Que faire d'elle, et que faire pour elle, pour cette bonne, gentille et douce petite poupée japonaise ?

J'envoyai d'abord voir si l'on ne voudrait pas engager Hanako, — alors totalement inconnue à Paris, — et une petite, très petite troupe, dans un théâtre à côté.

J'obtins d'un des directeurs une singulière ré-

ponse : si je pouvais garantir que la pièce que Hanako devait jouer était bonne, on l'engagerait. La pièce ? Il n'y en avait pas !...

Mais je ne m'embarrassai pas pour si peu et déclarai que Hanako jouait une pièce merveilleuse et facile à comprendre, que l'on sût ou non le japonais.

Puis je signai un contrat pour dix représentations à titre d'essai. Un contrat ?... Oui, un contrat!... Et je n'avais toujours pas d'acteurs!... Et je n'avais pas encore de pièce !... Je possédais, en tout et pour tout, Hanako, sa suivante, et un jeune acteur japonais. Je ne me décourageai pas. Je me mis à la recherche d'un autre acteur. Je le trouvai à Londres grâce à un intermédiaire. Puis je me mis à réfléchir à une pièce à quatre personnages. Deux premiers rôles, puis deux comparses. Le résultat de mon travail fut la « Martyre ».

Une grande difficulté surgissait maintenant. Il s'agissait de se procurer les perruques, les souliers, les accessoires et les costumes. Mais, là encore, je fus aidée par la chance. Et ils débutèrent avec un très grand succès au Théâtre Moderne du boulevard des Italiens. La pièce fut jouée trente fois au lieu de dix et deux fois par jour, en matinée et en soirée. Bientôt le directeur, M. Quinson, me dit :

— Si vos acteurs ont une autre pièce aussi bonne que celle-ci je les garde un mois encore.

Naturellement je déclarai qu'ils avaient une au-

tre pièce, meilleure encore que la première, et je signai un nouveau contrat.

Nouveaux décors, nouveaux costumes, accessoires nouveaux. Résultat : une nouvelle tragédie « Un drame au Yoshiwara ».

Tandis que la nouvelle pièce suivait sa carrière au boulevard, le directeur du Palais des Beaux-Arts de Monte-Carlo m'offrit un engagement très important pour mes Japonais et pour trois représentations. J'acceptai. La troupe partit vers Monaco où elle donna douze représentations au lieu de trois. En même temps un petit théâtre, le théâtre du musée Grévin proposa d'engager mes Nippons pour un mois avec une nouvelle pièce qui devait être une comédie. Et c'est pour ce théâtre que fut écrite la « Poupée japonaise ». Ensuite le Little Palace offrit un engagement d'un mois pour une pièce qui serait une tragédie et une comédie, et c'est là que mes Japonais jouèrent « La petite Japonaise ». Enfin ils allèrent au Tréteau Royal où M. Daly les engagea avec leurs six pièces, ce qui m'obligea à augmenter leur répertoire de trois pièces nouvelles. « L'Espion politique », « l'Ophélie japonaise » et « Une maison de thé japonaise ».

Hanako fit ensuite avec sa troupe une tournée en Suisse. M. Daly désira tout d'un coup voir débuter Hanako immédiatement à New-York, et pour interrompre ce voyage il me fallut plus d'imagination et j'eus plus de mal que pour écrire

une douzaine de pièces. Puis il me fallut, toujours à cause de M. Daly, rompre un traité pour une tournée en France.

Telle est l'histoire de mes relations avec Hanako, grande et petite actrice du Japon. Comme il faut toujours qu'un conte de ce genre finisse par un mariage, je dirai, respectueuse de la tradition, que Sato, l'acteur que j'avais envoyé délivrer Hanako à Anvers, est maintenant le fiancé de la petite poupée japonaise.

# XIX

## SARDOU ET KAWAKAMI

— Quel est l'auteur des pièces que joue Sada Yacco ? me demanda un jour un écrivain de mes amis.

— Kawakami, son mari.

— Vraiment, mais alors il devrait faire partie de la Société des Auteurs.

Et nous posâmes sa candidature.

Au jour convenu je le menai à la Société des Auteurs. Je fus toute surprise, et Kawakami on ne peut plus fier, de voir que ces messieurs du comité étaient réunis au grand complet, pour le recevoir.

On nous introduisit dans la salle du comité où ces messieurs nous attendaient, assis autour d'une grande table.

Sardou, qui présidait, nous reçut avec un discours des plus aimables.

Il salua en Kawakami le premier artisan de l'union littéraire entre la France et le Japon. Il félicita chaudement Kawakami d'avoir été le pre-

mier directeur qui ait eu le courage d'amener une troupe si loin de son pays natal dans une ville où personne ne comprenait un mot de japonais. Il complimenta et recomplimenta Kawakami, et termina en l'appelant cher confrère.

Après quoi il se rassit.

Il y eut un silence et je compris qu'on attendait une réponse de Kawakami. Mais celui-ci ne semblait pas se douter le moins du monde qu'il eût servi de thème au discours qui venait de finir. Il restait tranquillement à sa place et dévisageait les gens à la ronde.

Je sentis la nécessité d'une action immédiate. Quelqu'un devait se dévouer. Dans le cas présent, coûte que coûte, c'était à moi d'intervenir.

Me tournant vers Kawakami :

— Comprenez-vous ? mimai-je.

Il secoua la tête et fit :

— Non.

Ce à quoi M. Sardou ajouta :

— Dites-lui, miss Fuller, traduisez-lui ce que nous venons de dire.

Traduisez, traduisez !... C'était bientôt dit...

Enfin, puisqu'il le fallait !... je rassemblai toutes mes forces et, en quelques mots, j'expliquai, en bon anglais, à Kawakami, qui n'en comprenait du reste pas une syllabe, que ce discours de M. Sardou avait été expressément fait pour lui, parce qu'il était un auteur japonais, et que les Français étaient très contents qu'il eût amené

sa troupe japonaise à Paris, et que la Société des Auteurs le recevait avec joie. J'expliquai alors à Kawakami, avec le renfort indispensable des gestes qui convenaient, que le temps était venu pour lui de se lever et de dire quelques mots en japonais.

L'essentiel n'était-il pas que ces messieurs crussent que les paroles de M. Sardou avaient été transmises ?...

Kawakami se leva aussitôt et prononça un discours qui devait être des plus soignés à en juger par l'air sérieux du discoureur et par la longueur de la harangue. Kawakami est un grand orateur politique, il n'en était donc pas à un discours près. Lorsqu'il eut fini il se rassit tandis que tout le monde le regardait avec admiration, bouche bée.

Personne cependant n'avait compris un seul mot de ce qu'il venait de dire.

Moi non plus, naturellement.

Il y eut un second silence assez pénible, M. Sardou le rompit en demandant :

— Qu'a-t-il dit, miss Loïe ?

C'était un comble ! Car il n'y avait pas de raison pour que je comprisse le japonais mieux que ces messieurs de la Société des Auteurs.

Pourtant comme j'avais l'impression d'être un peu responsable de ce qui arrivait, pour ne pas leur causer de désappointement, je pris mon courage à deux mains, me levai et me mis à faire

un discours. Ceux qui me connaissent peuvent se figurer à quoi ressemblait ce discours ! C'était en français, mais j'affirme que c'était aussi difficile à comprendre que le japonais de Kawakami. Pourtant j'arrivai à faire ressortir les mots : « Japonais, reconnaissance, fierté », et fis de mon mieux pour peindre la joie de Kawakami d'avoir établi un lien entre le monde théâtral des deux pays.

Mon discours n'était qu'un mauvais pastiche de ce que M. Sardou avait dit, et de ce que j'avais vaguement compris des intentions de Kawakami.

J'essayai de dire ce que Kawakami eût dit à ma place et, avec beaucoup d'emphase et de grands mots sincères, j'arrivai au bout. Puis avant de me rasseoir j'affirmai à nouveau :

— Voilà, messieurs, ce qu'il a dit !

Mon double rôle d'interprète sans le savoir était achevé.

Il y eut une tempête de bravos, et la glace fut rompue. La conversation devint générale, et la séance se termina par un grandissime succès pour Kawakami, car c'était le jour de Kawakami.

Moi je n'en étais pas...

Le résultat de cette séance fut que Kawakami joua *Patrie* de Sardou au Japon, et obtint pour cette pièce un succès aussi grand que pour les drames de Shakespeare qu'il implante également là-bas et dont il joue les rôles avec tant de vérité

qu'on l'appelle chez lui l' « Antoine » du Japon.

Il a apporté dans les théâtres de son pays quelques modifications qui ont amené des changements radicaux dans la manière de jouer. L'usage au Japon est de commencer une pièce à neuf ou dix heures du matin, et de la faire durer au moins jusqu'à minuit. On déjeune et dîne au théâtre pendant les entr'actes qui, cela va de soi, sont interminables.

Kawakami changea cet état de choses, en commençant à six heures et demie ou sept heures du soir et en finissant avant minuit. Et comment croyez-vous qu'il s'y est pris pour empêcher les gens de manger entre les actes, car c'était là l'innovation la plus difficultueuse ? Il fit les entr'actes si courts qu'on n'avait même pas le temps d'aller au buffet.

C'était vraiment une habile façon d'obliger le public à renoncer à ses habitudes. Au lieu d'en appeler à la raison des gens, Kawakami les mettait simplement dans l'impossibilité de continuer ce qu'ils faisaient précédemment.

On construit actuellement des théâtres européens au Japon, pour que les acteurs d'Europe puissent venir y jouer des pièces de leur pays. Le public nippon s'apprête à leur faire le meilleur accueil.

Tout cela est dû à Kawakami et à la sympathie qu'il a trouvée à la Société des Auteurs. Et je ne puis que m'en féliciter, car, après tout, c'est moi

qui ai « traduit » les discours et scellé ainsi, dans les mots, cette autre entente cordiale.

Cela me rappelle une petite histoire.

C'était à l'Athénée en 1893. Nous répétions la *Salomé* d'Armand Silvestre et Gabriel Pierné. Dans les coulisses, un jour, je rencontrai un homme sec avec un énorme cache-nez qui faisait plusieurs fois le tour de son cou et un chapeau haut de forme enfoncé jusqu'aux oreilles. Je causais avec lui en ce mauvais français dont je suis coutumière, et sans savoir qui il était. Tout en causant, je remarquai un trou dans sa bottine. Il s'aperçut de ma découverte, je suppose, car il me dit :

— J'ai fait ce trou-là exprès. J'aime mieux un trou dans ma bottine qu'une douleur dans mon pied.

Cet homme était Victorien Sardou.

Un mot encore sur mes amis les Japonais.

Kawakami a un fils qui avait cinq ans lorsque je le vis pour la première fois. Il passait son temps à dessiner tout ce qui l'entourait.

Je remarquai dans ses dessins naïfs et enfantins la façon toute particulière qu'il avait de représenter les yeux des gens. C'était toujours des espèces de billes faisant saillie dans la figure. Je demandai à Kawakami :

— Ne trouvez-vous pas qu'il a une drôle de manière de dessiner les yeux ?

— Mais c'est que l'œil européen est tout pareil à l'œil du poisson, répondit le père.

Cela me donna l'envie de connaître son impression plus approfondie quant à notre race, et je lui demandai à quoi les Européens ressemblaient au point de vue japonais.

— Tous les Européens, dit-il, ressemblent à des cochons. Il y en a qui ont l'air de cochons sales, d'autres de cochons propres, mais tous ressemblent à des cochons.

Je n'en ai jamais rien dit à M. Sardou...

# XX

## UNE EXPÉRIENCE

C'était en février 1902. J'arrivai à Vienne avec ma troupe japonaise, Sada Yacco en tête. Il y avait avec nous une artiste, une danseuse, à laquelle j'aurais été heureuse de rendre service. A Paris ma grande amie, Névada, la célèbre chanteuse américaine me l'avait présentée, et la danseuse m'avait donné séance tenante un échantillon de son savoir-faire. Elle dansait, — avec infiniment de grâce, — le corps à peine voilé par un costume grec des plus légers et, fait très particulier, pieds nus. Elle promettait de devenir quelqu'un : elle a, d'ailleurs, tenu. Par elle je voyais revivre les anciennes danses des tragédies. Je voyais s'évoquer les rythmes égyptiens, hindous et grecs.

Je dis à la danseuse ce à quoi je croyais qu'elle pourrait parvenir, avec de l'étude et du travail. Peu après je partis pour Berlin où elle me rejoignit. Pendant notre séjour elle fut malade presque tout le temps et elle ne put guère travailler.

De retour enfin à Vienne, nous nous mîmes sérieusement à l'étude et je décidai d'organiser des soirées afin de la produire devant un public qui saurait l'apprécier et la comprendre.

Dans ce but je l'emmenai dans tous les salons qui m'étaient ouverts à Vienne. Notre première visite fut pour l'ambassadrice d'Angleterre, que j'avais connue à Bruxelles alors que son mari y représentait le Royaume-Uni. Ce jour-là, je faillis entrer seule et laisser ma danseuse dans la voiture, à raison de sa tenue. Elle portait une robe Empire, grise, à longue traîne et un chapeau d'homme, un chapeau en feutre mou, avec un voile flottant. Ainsi vêtue, elle était si peu à son avantage que je redoutais un échec. Mais je plaidai chaleureusement la cause de ma danseuse et j'obtins la promesse que l'ambassadrice et son mari assisteraient à la première soirée que j'organiserais.

J'allai voir ensuite la princesse de Metternich.

— Chère princesse, lui dis-je, j'ai une camarade, une danseuse, qui n'a pas encore réussi à se faire connaître, parce qu'elle est pauvre et n'a personne pour la lancer. Elle a beaucoup de talent et je désire que les salons viennois la connaissent. Voulez-vous m'y aider ?

— Avec plaisir. Que faut-il faire ?

— D'abord venir à mon hôtel la voir danser.

— Mais certainement. Vous pouvez compter absolument sur moi.

La princesse est d'une simplicité impressionnante. Là, où on s'attend à voir une dame en grands atours, à la mine altière, on trouve une charmante grande dame accueillante, simple, spirituelle et ayant conservé une jeunesse de mouvements extraordinaire. Lorsque la princesse était ambassadrice à Paris on avait réédité pour elle le surnom d'Adélaïde de Savoie ; on l'appelait : « la jolie laide ». La princesse amplifiait encore en disant : « Je suis le singe le mieux habillé de Paris. » Je me demande si la princesse a jamais pu être laide ? Il y a une telle intelligence répandue sur toute sa figure !

Sous ses cheveux gris blanc, les yeux noirs avaient gardé la vivacité, la douceur du jeune âge et son sourire plein d'esprit me mettait en confiance. C'est ainsi que je m'étais toujours représenté la grande dame, par tout ce qu'elle est elle-même, et non seulement par ce qui l'entoure ou par le haut rang qu'elle occupe dans la société.

J'avais entendu dire qu'elle était la femme qui avait le plus d'influence à la Cour d'Autriche et en la contemplant, je le comprenais. Son allure, son visage, tout inspirait le respect et l'affection.

Lorsque je pris congé d'elle, ses derniers mots furent ceux-ci :

— Je serai charmée d'aider votre amie, puisque je pourrai ainsi vous être agréable.

Je partis enchantée et reconnaissante, autant pour moi que pour mon amie.

Puis j'allai à l'ambassade des Etats-Unis. Je vis aussitôt l'ambassadeur, mais je dus attendre pour voir l'ambassadrice. Elle entra en coup de vent apportant avec elle comme un souffle de notre Ouest lointain. Bonne, énergique et gaie, c'était une femme franche, cordiale et sincère, et je me sentis aussitôt en confiance avec elle.

Pendant que je parlais de ma protégée, l'ambassadrice se souvint de l'avoir déjà vue danser chez sa sœur à Chicago quelques années auparavant. La danse, à vrai dire, ne l'avait pas particulièrement intéressée, mais si cela pouvait nous aider en quoi que ce fût elle serait contente de venir à notre réunion.

Comme la princesse, elle me promit donc sa présence.

Certaine enfin d'avoir un bon public, je retournai à l'hôtel et dis à mon amie que l'occasion si longtemps désirée par elle de se produire d'une façon vraiment utile était enfin venue.

Je décidai de donner une soirée pour la presse le jour même où mon amie paraîtrait en matinée devant la princesse et les membres du corps diplomatique.

J'envoyai donc des invitations aux principaux artistes et critiques d'art de Vienne. Le jour venu tout fut prêt. J'avais engagé un orchestre. La salle était décorée de fleurs. Le buffet était des plus appétissants.

L'ambassadeur d'Angleterre, sa femme et sa fille arrivèrent les premiers.

Il y eut un rassemblement devant l'hôtel, pour admirer leur voiture avec la grande livrée.

Puis ce fut le tour de l'ambassadeur et de l'ambassadrice des Etats-Unis, dans un équipage noir tout simple mais fort élégant. Enfin tous les autres. Soudain l'équipage de la princesse, si connu de tous les Viennois, s'arrêta devant la porte.

Après avoir fait accueil à mes hôtes, je les priai de m'excuser un instant et me rendis auprès de la débutante.

Il était quatre heures et demie. Dans dix minutes au plus tard elle devait commencer. Je la trouvai les pieds dans l'eau chaude, en train d'onduler très lentement ses cheveux. Affolée, je la suppliai de se presser, lui expliquant qu'elle risquait par sa négligence de mécontenter un public qui pouvait la lancer définitivement. Mes paroles restèrent sans effet. Très lentement elle continua sa coiffure. Sentant que je ne pouvais rien sur elle, je retournai au salon, et fis le plus grand effort de ma vie pour me tirer de cette situation délicate.

Je dus, à ce propos, improviser un discours.

Ce que je dis, je ne le sus jamais, mais je me souviens vaguement d'avoir fait quelque chose comme une dissertation sur la danse et sa valeur relativement aux autres arts et à la nature. Je dis

encore que celle que nous allions voir n'était pas une imitatrice des danseuses peintes sur les vases étrusques et les fresques de Pompéi. Elle était la réalisation vivante dont ces peintures n'étaient que l'imitation, et, de même que les originaux, dont ces vases n'étaient que des copies, elle était inspirée de l'esprit qui en avait fait des danseuses.

Tout d'un coup, elle fit son entrée, calme, indifférente, n'ayant pas l'air de s'occuper le moins du monde de ce que nos invités pouvaient penser d'elle.

Mais ce ne fut pas son air d'indifférence qui me surprit le plus. J'avais beau me frotter les yeux elle me paraissait nue, ou presque, tellement les gazes qui la drapaient, se réduisaient à peu de chose.

Elle vint sur le devant de l'estrade, et tandis que la musique jouait un prélude de Chopin, elle resta immobile, les yeux baissés, les bras pendants. Puis elle se mit à danser.

Ah ! cette danse comme je l'aimai ! Pour moi c'était la plus belle chose du monde. J'oubliai la femme et toutes ses fautes, ses sottes inventions, ses manières absurdes, ses coutumes même et jusqu'à ses jambes nues. Je ne voyais que la danseuse et toute la joie artistique qu'elle me donnait. Lorsqu'elle eut fini, personne ne parla.

Je m'approchai de la princesse. Elle me dit à voix basse :

— Pourquoi danse-t-elle avec un costume si insuffisant ?

Alors je compris soudain l'attitude étrange du public, et, poussée par une sorte d'inspiration, je m'écriai à voix assez haute pour que tout le monde pût m'entendre :

— J'ai oublié de vous dire combien notre artiste est aimable. Les malles sur lesquelles elle comptait absolument pour aujourd'hui ne sont pas encore arrivées, alors, plutôt que de nous donner la déception de ne pas danser, elle a paru devant nous avec sa robe de travail.

A neuf heures eut lieu la soirée pour la presse. Tout le monde fut enthousiasmé, mais personne plus que moi.

J'arrangeai le lendemain une troisième séance pour les peintres et les sculpteurs et cette soirée fut également un grand succès.

Une dame enfin pria mon amie de danser chez elle. L'étoile demandait très cher, mais, persuadée par moi, la dame consentit à payer le gros cachet que prétendait toucher ma danseuse.

Pendant quelques semaines son succès s'accrut de jour en jour.

Puis, tout d'un coup, on parut avoir oublié la danseuse, on ne l'engagea plus que rarement, mais je ne me décourageai pas.

Entre temps, j'ai oublié de le dire, la mère de mon amie nous avait rejointes à Vienne et au lieu d'un hôte j'en avais deux.

Peu après ces débuts nous allâmes à Budapest où je donnai une nouvelle soirée pour lancer ma protégée. J'invitai tout le beau monde de la ville.

La première actrice du Théâtre National entendit parler de la fête et voulut y assister.

J'invitai les directeurs de théâtres comme je l'avais fait à Vienne. Cette fois-ci l'un d'eux devait se décider à un engagement. Le lendemain il vint me voir et proposa vingt représentations dans l'un des premiers théâtres de Budapest. Mon amie devait répéter dès le lendemain. Ce même jour j'eus une répétition interminable avec mes acteurs japonais et me trouvai retenue hors de chez moi jusqu'à la fin de l'après-midi. En revenant à l'hôtel j'appris que la danseuse et sa mère étaient reparties à Vienne pour y donner la soirée que j'avais arrangée avant notre départ. Le chef d'orchestre les accompagnait. J'étais, je l'avoue, un peu surprise de la façon brusque dont elles étaient parties et n'y pensai plus jusqu'au retour du chef d'orchestre.

Il revint seul.

D'abord, il fit quelques difficultés, puis m'avoua que ces dames ne comptaient pas me rejoindre.

Je ne pouvais pas, je ne voulais pas le croire.

— Eh bien, dit-il, voilà les propres paroles de la mère dès que nous fûmes dans le train : « Maintenant qu'elle vous a lancée, vous n'avez plus besoin d'elle. » Ce à quoi l'autre répondit :

« Mais je n'ai pas la moindre envie de retourner auprès de Loïe. »

Quand ces dames durent revenir à Budapest elles laissèrent partir le chef d'orchestre sans le charger d'un seul mot pour moi.

J'envoyai une dépêche demandant si je ne devais plus les revoir.

Ma danseuse répondit textuellement par un télégramme ainsi libellé :

« Seulement si vous déposez dix mille francs dans une banque de Vienne avant demain matin neuf heures. »

Ce procédé était d'autant plus cruel qu'elle savait que je venais de perdre plus de cent mille francs du fait d'un directeur viennois qui avait rompu son contrat avec ma troupe japonaise. En outre, mes dépenses étaient très fortes et je me trouvais dans de grands embarras financiers. Dès que j'eus quitté Budapest, la danseuse revint y tenir l'engagement que j'avais préparé pour elle. Puis, elle alla à Vienne et donna des représentations au théâtre An der Wien. On m'a raconté qu'elle s'était rendue chez tous les gens auxquels je l'avais présentée afin de leur demander de prendre des billets. Elle en aurait placé ainsi pour quelques milliers de florins. Tout le monde se serait empressé de l'aider y compris l'ambassadrice d'Angleterre et la princesse de Metternich. Auprès de tous, j'ai dû passer pour une imposteuse, car mon amie continua à paraître

en public dans ce que j'avais appelé sa robe de travail et toujours jambes nues, ce qui, du reste, fit son succès.

Quelques années plus tard, à Bruxelles, j'appris que ma danseuse disait à qui voulait l'entendre qu'elle ne connaissait pas Loïe Fuller...

# XXI

## CHOSES D'AMÉRIQUE

Un étranger, et surtout un Français, qui n'a jamais séjourné en Amérique, ne peut point imaginer notre pays tel qu'il est. Un Français se fera une idée de l'Allemagne sans l'avoir vue ; de l'Italie, sans y être allé ; de l'Inde même, sans l'avoir visitée : il lui est impossible de se figurer l'Amérique telle qu'elle est.

J'eus la démonstration de cette vérité dans des circonstances tout à fait imprévues, et cette expérience demeure dans mon esprit sous un aspect particulièrement réjouissant, si réjouissant même que je tiens l'incident pour l'un des plus comiques auxquels j'aie jamais été mêlée.

Le héros de l'aventure était un jeune journaliste parisien et boulevardier, du nom de Pierre Mortier. On pouvait imaginer que, du fait de la profession qui était la sienne et qui revêt généralement ceux qui l'exercent d'un vernis suffisant de toutes choses, il serait moins sujet à la surprise et à l'effarement qu'un commis de magasin ou

qu'un garçon de ferme. La suite des choses devait nous démontrer le contraire.

Mais prenons ce vaudeville au lever du rideau :

Je m'embarquais à Cherbourg, en compagnie de ma mère et de quelques amis, à destination de New-York. Pierre Mortier monta à bord pour m'apporter ses vœux de bon voyage. Nous lui fîmes visiter nos cabines, mes amis et moi, et nous l'enfermâmes dans l'une d'elles. Il eut beau appeler, du poing et du pied, contre le bois, nous demeurâmes sourds à ses appels et nous ne nous décidâmes à le délivrer que lorsque le bâtiment était déjà hors de la rade et voguait, dans le ronflement de toute sa machinerie, vers la rive du nouveau monde.

Tout d'abord, il protesta, non sans véhémence, car il n'était nullement armé dans sa tenue pour un tel voyage, mais il ne tarda pas à s'apaiser et à prendre gaîment son parti de la farce un peu vive que nous lui avions jouée.

— Soyez tranquille, lui dis-je, tout s'arrangera.

— Mais comment ? Je n'ai même pas de fauxcols.

Devant sa mine déconfite, je partis à rire, franchement. La gaîté est aussi communicative que le bâillement. Et il se mit à rire à son tour.

Arrivés à New-York, nous descendîmes dans le meilleur hôtel de Brooklyn. La première chose qui arrêta les regards de Pierre Mortier, dès le salon de l'hôtel, ce fut un nombre inaccoutumé de

crachoirs. Il y en avait partout, de toutes formes et de tous calibres, car les Américains ne se gênent point, s'ils n'ont pas de réceptacle immédiatement à leur portée, pour cracher par terre et jeter leurs bouts de cigares n'importe où sans prendre même la précaution de les éteindre.

Nous gagnâmes nos chambres. Là, nombreux, rangés le long des murs, des seaux remplis d'eau lui apparurent.

— Encore des crachoirs ? s'écria Mortier.

Comme tout le monde riait, il dit d'un ton un peu pincé :

— Alors pourquoi ces seaux sont-ils là ?

— Mais, pour l'incendie.

— Je croyais, dit Mortier, que toutes les constructions américaines étaient incombustibles.

— C'est ce qu'on raconte à Paris, mais ces sortes de maisons sont tout à fait rares.

— On paye pourtant assez cher, dans votre pays, pour avoir plus de confort et plus de sécurité que partout ailleurs... Ainsi, cette voiture, tout à l'heure... N'est-ce pas un vrai vol ?... Vingt-cinq francs pour nous amener de la gare jusqu'ici !... Et quelle guimbarde !... Je ne comprends pas que vos lois tolèrent des choses pareilles.

Déjà il commençait à protester, ce devait être bien autre chose le jour suivant.

A son réveil, il appuya une fois sur le bouton

électrique de sa chambre. Un garçon apparut, qui lui apporta un broc d'eau glacée. Croyant à une mauvaise plaisanterie, Mortier égrena les plus belles injures — heureusement débitées en français — de son répertoire. Le garçon, un nègre herculéen, contempla, impassible, ce petit homme agité, blanc et blond, puis, tranquillement, sans demander son reste, prit la porte et sortit.

Cette attitude négligente n'était pas faite pour apaiser l'humeur belliqueuse de notre ami : il sonna derechef et, cette fois, trois fois de suite. Ce fut le sommelier, dont Mortier n'avait que faire, puisqu'il désirait qu'on recousît un bouton à sa bottine, qui se présenta.

Le sommelier expliqua à Mortier qu'une sonnerie réclamait de l'eau glacée et trois sonneries, des boissons. On avait donc bien répondu à ses appels. Mais Mortier ne comprenait pas un mot d'anglais. Et le sommelier fit ce qu'avait fait, avant lui, le porteur d'eau glacée : flegmatique, il s'en fut.

Pierre Mortier était dans un furieux état de rage quand se présenta un troisième garçon, aussi noir que les deux précédents, car tous les garçons sont nègres dans les hôtels d'Amérique. Celui-ci consentit à emporter la bottine et le bouton. Un bon moment se passa. Mortier allait reprendre une crise. Le garçon réapparut. Il expliqua à son client qu'il ne rendrait la bottine que contre un dollar. Mortier était encore au lit, le nègre pour se

faire comprendre, prit les habits pliés sur une chaise, et, tout en sifflant, fouilla une poche. Il en tira un dollar et le fit passer négligemment dans la sienne. Puis il déposa la chaussure à terre et disparut...

Au paroxysme de la fureur, notre ami s'habilla en un tour de main et gagna le bureau de l'hôtel qu'il fit retentir de ses imprécations sans que personne s'en préoccupât puisque personne ne les entendait.

Le soir de ce même jour, Mortier mit ses souliers devant sa porte afin qu'on les lui cirât le lendemain matin, comme cela se fait partout en France.

En Amérique, quand on met quelque chose devant sa porte c'est pour que l'objet soit jeté. Mortier ne retrouva donc pas ses chaussures.

Il sonna. Un nègre se présenta. Mortier réclama ses souliers Il cria, tempêta, injuria. Le nègre s'était adossé au mur et, ayant mis le bout de son pied droit sur son pied gauche, sifflotait paisiblement un quelconque cake-walk.

Mortier sentait monter en lui les affres de l'apoplexie. Il se précipita sur le noir. Les nègres d'hôtel, surtout quand ils ne sont pas armés, manquent volontiers de courage. De plus, celui-ci dut croire que son interlocuteur était devenu fou. Et, prestement, il décampa.

Depuis lors rien ne put décider un seul des

nègres de l'établissement à entrer dans la chambre de Mortier quand celui-ci s'y trouvait.

Nous fîmes de notre mieux pour expliquer à Pierre Mortier que les domestiques n'étaient point dans leur tort. Il ne voulut rien entendre et hurla, les yeux plus ressortis encore que d'habitude, — car il a les yeux très à fleur de tête :

— Non, non !... En Amérique, vous êtes des sauvages, tous des sauvages !... Des sauvages et des voleurs !... Et c'est pire encore que je ne pensais.

Un matin, il descendit, seul, dans la salle de restaurant, pour y déjeuner. Quelques minutes plus tard, nous le vîmes remonter. Il était livide et tremblait de fureur. Il clama, dès le seuil de notre appartement :

— Cette fois, c'est trop fort. Qu'est-ce qui leur prend à ces brutes-là ? Suis-je changé ? dites ? Suis-je ridicule ? Qu'est-ce que j'ai ? Quand je suis entré dans le restaurant, un grand diable m'a regardé du haut en bas, a prononcé quelques mots et tout le monde s'est mis à se f..... de moi. Qu'est-ce que j'ai, dites, voyons, qu'est-ce que j'ai ?...

Ce qu'il avait ? Il avait un chapeau de paille à très petits bords, un de ces chapeaux de paille dits américains à Paris, et comme on n'en avait jamais porté en Amérique ! Il avait aussi un pantalon new-yorkais tel qu'il n'en avait jamais été coupé à New-York. Et cela avait suffi à déchaîner l'hi-

larité de ce public yankee, peu indulgent aux petits ridicules... des autres.

Au lieu de le calmer, nos révélations l'exaspérèrent, et ce fut seulement quand il eut usé sa violence que nous l'emmenâmes déjeuner.

Le déjeuner n'était pas, par lui-même, excessif dans son prix. Mais en considérant son addition Mortier bondit. Il avait pris le même menu que nous et sa note était de deux dollars et demi — soit douze francs cinquante — plus élevée que les nôtres. Ces douze francs cinquante représentaient le prix d'une bouteille de vin rouge, très ordinaire, qu'il avait demandée.

— Voulez-vous que je vous dise, hurla-t-il, vos Américains ?... Eh bien ! ce sont tous, vous entendez bien, tous des voleurs, des sauvages et des porcs !... Des porcs, des porcs : un point, c'est tout.

Un matin, à huit heures, après que nous eûmes pris ensemble le café au lait, il nous quitta.

— Je vais faire un tour, nous dit-il. Je serai rentré dans une demi-heure.

Or, la demi-heure se prolongea jusqu'à sept heures du soir. On peut s'imaginer quel émoi était le nôtre.

Voici ce qui s'était passé.

Voyant que tout le monde, presque sans exception, se dirigeait du même côté, il suivit la foule qui défilait, en flots pressés, sur les trottoirs. Bientôt il se trouva sur le pont de Brooklyn, noir de

monde et sillonné de trains et de tramways, bondés quand ils se dirigeaient sur New-York et complètement vides quand ils revenaient sur Brooklyn.

Mortier ignorait que tout Brooklyn allait travailler sur la rive de New-York, où se trouve le quartier des affaires, et que l'heure du travail est la même pour tous, dans ce pays précis. Étonné, curieux, — bousculé aussi, — il « suivit le monde » et une fois le pont traversé, s'engagea dans une des innombrables rues de New-York.

Sur la rive new-yorkaise, il regarda autour de lui, afin de se créer un point de repère pour le retour. Il n'en trouva pas, mais il lui semblait impossible de s'égarer, car il n'avait qu'à revenir du côté de ce grand pont pour retrouver son chemin. Il marcha donc, jusqu'à ce qu'il n'éprouvât plus de curiosité. Il revint alors sur ses pas, ou, du moins le crut. Des yeux, il chercha le pont, mais sans y réussir. Il se décida à demander sa route. Tout le monde marchait d'un pas si accéléré, que son très poli « pardon, monsieur » n'obtenait pas même un regard en réponse. Une ou deux fois, pourtant, il bafouilla un « Brooklyn bridge » qui ne trouva pas plus de succès.

Et impossible de découvrir un policeman !

Il eut l'idée, une idée superbe, d'entrer dans un magasin. Personne ne s'employa à le renseigner. Les commis s'occupèrent uniquement à tenter de lui vendre de tout ce que contenait la

maison. Finalement, il se trouva dans une rue, où il n'y avait que des marchands d'habits. A peine y avait-il mis le pied, qu'il fut saisi et entraîné dans une boutique. Il se passa une heure avant que Mortier pût s'échapper, plus mort que vif, des mains du marchand. Les renseignements qu'il nous fournit, nous donnèrent à penser que ce devait être la fameuse Baxter street, la rue des revendeurs juifs. Il était plus de cinq heures, lorsqu'il réussit à retrouver le pont, mais il ne put que difficilement le traverser, car la foule des travailleurs, la journée finie, revenait, en masse compacte sur Brooklyn.

Enfin, il retrouva l'hôtel, mais en jurant qu'il allait s'embarquer sur le premier bateau en partance pour l'Europe.

— N'importe où, grondait-il. J'aime mieux aller n'importe où que rester ici. Je ne veux pas demeurer une heure de plus dans un pareil pays. Sale pays ! Sales gens ! sales gens !...

Cette fois, aux yeux de Pierre Mortier nous étions « sales ». Tous de sales gens !... On n'imagine point combien ce jeune homme a dépensé de qualificatifs désobligeants à notre intention en peu de temps. Ce doit être un record.

Pourtant l'hôtel de Brooklyn, où nous étions descendus, était installé « à l'européenne » avec des menus soignés et un service à la carte.

Dans la ville où nous allâmes ensuite, ce fut dans un hôtel purement américain que nous des-

cendîmes. Une assiette centrale, entourée d'une dizaine de petites assiettes, se trouvait devant chaque convive.

Et tout cela s'emplissait à la fois de potage, de hors-d'œuvre, de poissons, de viandes, de légumes, de fruits.

Et les gens engloutissaient, à gestes hâtifs, du saumon fumé, du roastbeef, du poulet, du mouton, des chaussons aux pommes, des tartes mal cuites, de la salade, du fromage, des fruits, du pudding, piquant tantôt ici, tantôt là, sans se préoccuper des mélanges hasardeux qu'ils déterminaient sous leurs mandibules.

Mortier quitta la table complètement écœuré de ce spectacle.

— De quoi ces sauvages sont-ils faits ? Ma parole, ils me font regretter vos voleurs de New-York. Et quand on songe que pour pousser les hideux mélanges qu'ils fabriquent, ils ingurgitent de l'eau glacée et mâchonnent sans arrêt des olives comme des gens civilisés mangent du pain !...

Lorsque nous fûmes de retour à New-York, Mortier descendit à Holland-House, maison où l'on parlait français et où les choses se passaient d'une façon qui lui était plus familière.

L'Amérique — cette Amérique que, sur le bateau, il se promettait de trouver parfaite — commençait à l'intéresser seulement là où elle perdait son caractère propre. Il ne l'aurait trouvée tout

à fait bien que si elle eût ressemblé tout à fait à Paris.

Ne ressemblait-il pas en cela, lui-même, après tout, ce jeune journaliste boulevardier, à la plupart de ses compatriotes, alors qu'ils tentent de voyager, même ailleurs qu'en Amérique ?

Au Holland donc, Pierre Mortier se déridait. Même il devenait plus courtois dans ses propos à l'égard de l'Amérique et des Américains. Mais un incident se produisit qui détermina le dégoût définitif du jeune reporter... et sa fuite.

Un jour, en rentrant à Holland-House, il oublia de payer son cocher, et le retrouva dix heures plus tard, l'attendant toujours devant l'hôtel. Le tarif était d'un dollar et demi l'heure. C'était donc soixante-quinze francs qu'il lui fallait débourser.

Notre ami était persuadé que le concierge avait payé la course, et l'avait marquée sur la note. Mortier se plaignit au bureau de ce qu'il appelait une négligence.

Or, bien que la maison fût à la française, on lui répondit à l'américaine :

— Mais cela ne regarde pas le portier. Vous avez commandé une voiture ? Oui. Vous l'avez eue ? Oui. Eh bien ! que prétendez-vous réclamer de plus ? Si vous ne savez pas ce que vous voulez, ce n'est pas aux domestiques à courir après vous pour vous le demander. Ils ont autre chose à faire.

Et par le plus prochain bateau, Pierre Mortier quitta définitivement l'Amérique, en jurant bien de n'y jamais plus remettre les pieds.

* * *

M. W. Boosey, l'éditeur anglais, eut en Amérique des aventures tout à fait différentes.

Il avait fait, à bord du bâtiment qui le transportait, la connaissance d'un Américain fort intéressant et compagnon des plus aimables. Ce dernier invita M. Boosey à venir déjeuner un matin avec lui, chez Delmonico.

— Merci beaucoup, dit l'Anglais, en acceptant ; quel jour ?

— Le jour qui vous plaira.

C'était bien un peu vague, mais M. Boosey assura qu'il était charmé et viendrait, dès qu'il serait libre. Il avait peur de n'avoir pas dit ce qu'il fallait, au point de vue américain, et cette idée le préoccupa pendant quelques jours.

Enfin, à la veille de débarquer, il demanda à nouveau à l'Américain quel jour ils déjeuneraient ensemble chez Delmonico.

L'autre répondit :

— Vendredi ou samedi à votre choix.

Et l'Anglais, fixa le vendredi.

Le jour du déjeuner arriva et M. Boosey fut exact au rendez-vous. Il demanda M. X..., et on lui donna une table. Une heure et demie, deux

heures, deux heures et demie, trois heures et pas d'Américain !...

L'Anglais, si patient qu'il fût, commençait à trouver le temps long. Il crut s'être trompé de jour et fit enfin venir le patron.

— Comment, dit celui-ci, le garçon ne vous a pas informé, que M. X... a téléphoné à deux heures qu'il ne pouvait pas venir, et qu'il vous priait de commander ce que vous désiriez ? Il réglera l'addition.

Pensez à ce que dut croire cet Anglais !

Il était venu déjeuner avec un gentleman, et non se faire payer à manger par quelqu'un ! A ce moment précis, l'Américain se précipita dans le restaurant :

— Je suis désolé, mon cher garçon, mais bien content tout de même de vous trouver encore là. J'ai totalement oublié notre déjeuner jusqu'à deux heures et j'ai téléphoné. Je croyais ne pas venir ici du tout. J'avais une affaire d'un million de dollars à traiter et je ne pouvais pas quitter. Avez-vous eu votre pitance ? Non ? Moi non plus ! Alors nous allons nous mettre à table.

Et ils s'attablèrent.

M. Boosey n'oubliera jamais son amphytrion américain !...

L'Américain avait traité avec quelque negligence, on en conviendra, son convive anglais.

Mais, pour peu qu'il soit philosophe, rien n'est plus renseignant pour un rigoriste anglais que de

se rendre compte de la façon dont un Yankee considère généralement les conventions mondaines et aussi comment il regarde de haut quiconque n'est pas Américain.

Rien ne peut mieux lui donner un aperçu de la bonne opinion que les Américains ont d'eux-mêmes, que d'entendre un Yankee lui dire :

— Qu'est-ce que vous êtes ? Anglais, je parie.

Puis après un profond soupir, et avec un geste vague :

— Moi, — en appuyant bien sur le moi — je suis Américain.

Et il semble qu'il éprouve un réel chagrin à considérer un homme qui n'est pas Américain.

Chaque Américain pense, sans toutefois s'absorber dans des réflexions profondes à ce sujet, que tout le monde, dans quelque partie de l'univers qu'il soit né, aurait préféré venir au monde en Amérique.

Car l'Amérique, à en croire les Américains, est un pays libre et tel qu'il n'y en a pas d'autre sur le globe.

L'Américain prétend posséder l'avantage d'être citoyen du pays le plus libre du monde. Si vous disiez à la plupart des Américains qu'il y a beaucoup de liberté en Angleterre, ils croiraient que vous voulez vous moquer d'eux, et ils vous répondraient qu'ils ne vous croient pas. Ils consentent bien, parfois, qu'il y a un peu de liberté hors de l'Amérique, mais ils ajoutent :

— Quel malheur qu'il n'y en ait pas davantage.

L'Américain se croit complètement affranchi, car « Liberté » est le cri du peuple. Il se paie de ce mot, qui lui suffit, car n'ayant pas de point de comparaison, il ne sait pas en réalité ce qu'il possède ou ce qu'il ne possède pas.

\*  \*  \*

L'Amérique espagnole n'est pas moins pittoresque que l'autre.

J'avais un engagement pour la saison, à Mexico. Je fis mes débuts au Grand Théâtre-National devant cinq mille spectateurs, et en rentrant à l'hôtel Sands, le plus bel hôtel de Mexico, où j'étais descendue, je trouvai la musique municipale venue pour me donner une sérénade.

A la fin de mon séjour, on me demanda de prendre part à une représentation de charité. Le théâtre était plein, malgré le prix élevé des places. Après la représentation, il y eut un grand banquet, offert par le comité des fêtes.

A table, je fus reçue avec un enthousiasme tout mexicain, c'est-à-dire, avec un enthousiasme que l'on ne saurait dépasser dans aucun pays du monde, et tout le temps du repas je reçus des cadeaux. Des dames ôtaient leurs bracelets, d'au-

tres leurs bagues, d'autres leurs broches, pour me les donner, malgré mes constantes protestations.

— A la disposicion de usted !

Et on m'obligeait à tout prendre.

J'étais on ne peut plus embarrassée de mon butin. En revenant à l'hôtel je demandai au gérant de mettre tous ces bijoux en lieu sûr.

Il regarda les bijoux et me dit :

— Mais, il faut les rendre, madame.

— Les rendre ? On me les a donnés.

— C'est la coutume, madame, ici on rend toujours les cadeaux.

— Comment faire ? Je pars demain matin à six heures ? et je ne sais pas les noms des personnes qui m'ont... confié ces bijoux.

Il secoua la tête.

— Alors je ne sais pas que faire... Après tout gardez-les.

Le lendemain donc, en partant, j'emportais le précieux ballot, pensant que nous reviendrions de Cuba, où nous allions par Mexico, et que je retrouverais alors les propriétaires de « mes » bijoux afin de pouvoir les leur restituer.

A Cuba, tous nos plans se trouvèrent changés. Nous repartîmes pour New-York, dans le but de revenir immédiatement en Europe, de sorte que je n'ai jamais rendu les bijoux.

Et je me demande parfois ce que doivent penser mes amies de quelques heures d'une femme qui

a osé accepter — bien malgré elle !... — les cadeaux qu'on lui offrait...

Pendant que nous étions à Mexico, j'eus l'occasion de donner un chèque payable à New-York, pour quelques bibelots que j'avais achetés.

Personne, absolument personne ne voulut le prendre. J'allai donc chez le préfet de police, le général Carbajados, que je connaissais, et il télégraphia à une banque de New-York qui répondit :

— Les chèques de Loïe Fuller sont parfaitement valables.

Cela mit fin aux hésitations des commerçants, qui depuis lors, au contraire, m'inondèrent de propositions de toutes sortes.

Mes deux impressions sur Mexico se réduisent donc à ceci : 1° l'enthousiasme éclatant et ordonné des classes supérieures ; 2° la remarquable méfiance des petites gens. Tout le caractère du pays tient dans ce double trait.

*
* *

Sur le paquebot qui nous emmenait en Amérique, Pierre Mortier, puisqu'il me faut encore une fois parler de lui, avait fait la connaissance d'un jeune Roumain, qui semblait un parfait gentilhomme. Mortier, qui a l'enthousiasme aussi

prompt que le découragement, me le présenta en termes chaleureux.

A notre arrivée le jeune homme me dit :

— J'ai tant de petits colis que je ne sais où les mettre. Vous me rendriez le plus grand service en vous chargeant de celui-ci.

Je donnai l'objet à ma femme de chambre qui le mit dans mon sac de voyage, et nous passâmes la visite de la douane.

Le soir, à l'hôtel, le jeune homme vint chez moi avec Mortier et je lui rendis son paquet.

Il l'ouvrit en riant et me montra le contenu.

J'avais passé en fraude un sac de rubis non taillés.

Je traitai le Roumain de contrebandier, et lui dis que s'il n'acquittait pas ses droits de douane, je le livrerais aux autorités. Toujours riant, il promit, puisque je prenais l'aventure au tragique, qu'il allait s'acquitter et il partit.

Je ne l'ai jamais revu, bien entendu, ni lui, ni ses rubis !

Je crois que dorénavant, on me demanderait en vain de me charger d'un paquet pour le passer en douane. Même si j'avais affaire aux gens les plus honnêtes de la terre, je commencerais par douter.

C'est l'éternelle histoire du *Loup et du Berger*. La Fontaine a décidément du bon... même en Amérique.

## XXII

### GAB

Pendant huit années Gab et moi avons vécu ensemble dans la plus grande intimité, comme deux vraies sœurs. Gab est beaucoup plus jeune que moi et me porte une profonde affection.

Souvent je la regarde avec curiosité, elle semble lire ce qu'il y a dans mon regard et répond à mon interrogation muette :

— Vous ne pouvez pas me comprendre ! Vous êtes saxonne et je suis latine.

Lorsque je la considère, je pense comme elle, et je me demande s'il existe une façon de comprendre que nous ne possédons pas nous, saxons. Gab est profondément sérieuse. Elle a de longs yeux noirs qui semblent sommeiller. Quand elle marche, malgré son jeune âge, c'est d'un pas lent et allongé qui donne l'impression que, si elle n'est pas méditative ou pondérée, elle doit être d'une nature grave et réfléchie.

Lorsque je l'ai connue elle habitait un appartement sombre, meublé à l'indienne, où dans son

costume de velours noir, elle donnait l'impression de quelque princesse byzantine. Jean Aicard, le poète, disait un jour que sa voix est de velours, que sa peau et ses cheveux sont de velours, que ses yeux sont de velours et que son nom devrait être « Velours ». Si on pouvait la comparer à un être vivant, ce serait à quelque boa, car ses mouvements sont ceux d'un serpent. Rien de sinueux, de rampant, mais l'ensemble des gestes, de l'attitude évoque la souplesse d'une couleuvre.

J'ai connu Gab pendant au moins deux ans avant qu'il m'entrât dans la tête qu'elle avait de l'attachement pour moi.

Elle était toujours si calme, tellement silencieuse, si peu démonstrative, si peu semblable à aucun autre être que seul un être surnaturel, semblait-il, pouvait arriver à la comprendre.

Ses yeux et ses cheveux sont identiques, très noirs et très brillants.

Les gens, qui sont devant elle, ne savent jamais au juste si elle les regarde et pourtant rien de ce qu'ils font ne lui échappe et à travers les yeux mi-clos elle pénètre jusqu'au fond des âmes. Elle n'est ni grande, ni petite, ni forte, ni maigre. Sa peau est comme de l'albâtre, ses cheveux très abondants sont partagés au milieu, tirés en un nœud sur le derrière de la tête comme une coiffure de grand'mère. Les dents sont petites, régulières et blanches comme des perles ; le nez est droit, gracieux ; la bouche dessine l'arc de Cupidon. La

figure est large et massive et la tête est si forte qu'elle ne trouve jamais de chapeaux assez grands pour la coiffer.

Lorsque Gab était enfant, elle avait pour jouets un âne, un poney, une armée de soldats de plomb, — y compris Napoléon dans toutes ses phases, — des chevaux, des fusils, des canons de bois... Quand je fis sa connaissance, elle avait encore auprès d'elle la nourrice qui avait remplacé sa mère. Cette femme me raconta que Gab lui faisait faire le cheval, tandis qu'elle-même représentait Napoléon, jusqu'à ce que la pauvre nourrice tombât de fatigue. Elle me dit encore que Gab était si sauvage que lorsque sa mère recevait une visite, quand l'enfant était au salon et qu'il n'y avait pas moyen de s'échapper, la petite se cachait derrière un rideau et ne bougeait plus, peu importait pendant combien de temps, jusqu'à ce que l'intrus s'en allât. Sa mère avait tant de souci de ce qu'elle appelait la timidité de l'enfant, qu'elle ne voulut jamais la contraindre. Gab, depuis, m'a expliqué qu'elle n'avait pas peur et n'était pas timide, mais que la vérité était qu'elle ne put jamais souffrir certaines gens, et qu'elle ne voulait pas être forcée de voir ceux qui lui déplaisaient.

Elle est la même aujourd'hui. Pendant des années quand un visiteur entrait par une porte, elle sortait par l'autre et cela lui était égal que ce fût pour une longue visite ou pour un mot seulement. A déjeuner ou à dîner rien ne

pouvait, rien ne peut encore décider Gab à rencontrer des gens.

Gab possède une volonté de fer.

Sa nourrice me rapporta qu'un jour, en voyage avec ses parents, Gab, qui était alors une toute petite fille, voulut avoir un âne qui trottait le long de la voie du chemin de fer. Elle réclama l'âne et n'en démordit pas avant qu'on eût trouvé la bête et qu'on la lui eût achetée.

Gab est d'une rare correction. Il semble qu'on lui ait inculqué toute la politesse du monde, — toute la gravité aussi.

A neuf ans elle lisait Schopenhauer ; à quatorze elle faisait des recherches dans les archives de la police secrète du siècle passé ; à seize elle étudiait la littérature ancienne de l'Inde ; à dix-huit elle publiait un manuscrit qu'elle avait trouvé après la mort de sa mère. Elle le fit éditer avec son argent de poche. Le titre du livre était *Au loin*, et Jean Lorrain déclarait que c'était le plus beau livre sur l'Inde qu'il eût jamais lu.

La mère de Gab avait dû écrire ce livre pendant son voyage là-bas, car peu de temps avant sa mort elle avait visité cet intéressant pays et avait pénétré dans les maisons et aussi dans les cœurs où aucun Européen ne trouve accès. Elle était merveilleusement belle et avait fait sensation dans cette contrée où l'on donne une si grande valeur à la beauté.

On raconte qu'une nuit, à un bal chez le vice-

roi dont elle était l'invitée, son entrée fit une telle sensation que tous les couples, oubliant qu'ils étaient là pour danser, s'arrêtèrent et vinrent admirer sa beauté radieuse.

Lorsqu'elle fut morte ceux qui l'ensevelirent pleurèrent comme des enfants disant qu'elle était trop belle pour avoir été un être humain et qu'il y avait du surnaturel dans son visage.

Toute sa vie on l'avait appelée la belle M$^{me}$ X...

\* \* \*

Lors de mes débuts aux Folies-Bergère, Gab avait quatorze ans. Un jour sa mère lui dit :

— Il y a une nouvelle et étrange danseuse que tout le monde va voir. Nous irons à une matinée.

En arrivant au théâtre pour louer des places, la veille de la représentation, elles s'inquiétèrent de moi auprès de la buraliste. La mère de Gab, que sa beauté rendait sympathique à tous, n'eut point de mal à obtenir de la buraliste toutes les réponses qu'elle désirait. Et le dialogue suivant s'établit :

— Est-elle jolie ? demanda la mère de Gab.

— Non, elle n'est pas jolie, répondit la buraliste.

— Est-elle commune, vulgaire ?

— Non, c'est un type à part.

— Grande ?

— Plutôt petite que grande.

— Est-elle jeune ?

— Oui, je crois, mais je ne pourrais l'affirmer.

— Est-elle brune ou blonde ?

— Elle a des cheveux châtain cendré et des yeux bleus, très bleus.

— Est-elle élégante ?

— Ah ! pour cela, non ! Elle est tout au monde sauf cela. C'est une drôle de fille qui semble ne penser à rien d'autre qu'à son travail.

— Serait-elle sauvage ?

— Oh ! pour cela, oui. Elle ne connaît personne, ne voit personne. Elle est restée tout à fait étrangère à Paris. Elle habite au troisième au fond d'une cour dans une maison derrière les Folies-Bergère et n'en sort jamais, si ce n'est avec le directeur du théâtre ou sa femme, et avec sa mère qui ne la quitte pas.

— Est-ce que sa danse la fatigue beaucoup ?

— Après la danse elle est si fatiguée, qu'il faut la porter chez elle et elle se couche de suite. La première fois qu'elle est venue, elle était descendue au Grand-Hôtel, mais le directeur lui a donné l'appartement dont je vous ai parlé. Il a fait percer une porte au fond de la scène pour qu'elle puisse rejoindre cet appartement sans avoir à sortir dans la rue. Elle reste quarante-cinq minutes en scène. La danse blanche à elle seule dure onze minutes. C'est très fati-

gant pour elle, elle en fait trop, mais le public ne veut pas la laisser partir.

— Est-elle gentille ?

— Voyez-vous, elle ne sait pas un mot de français, mais elle sourit sans cesse et dit « bonjour ».

A ce moment le directeur, M. Marchand, qui s'était approché du bureau et que séduisait le charme irrésistible de la mère de Gab, prit part à la conversation.

— C'est une personne très complexe, dit-il, que miss Loïe Fuller. Elle n'a aucune patience mais déploie, malgré cela, une invraisemblable dose de persévérance. Avec ses lampes électriques, elle répète toujours, à la recherche d'effets nouveaux et garde parfois ses électriciens à l'ouvrage jusqu'à six heures du matin. Personne n'oserait lui faire la moindre observation et le surmenage lui paraît tout naturel. Elle n'arrête jamais ni pour dîner ni pour souper. Elle cherche des combinaisons de lumières et de couleurs les unes après les autres, sans fin.

Et il ajouta, comme à part :

— Ce sont de drôles de gens que ces Américains.

La mère de Gab s'enquit alors de mes recherches, de mes idées.

— Elle vient justement d'être interviewée à ce propos et l'interview a paru ce matin. Entre autres choses elle a dit, en parlant des effets qu'elle

obtenait : « Tout le monde sait quand c'est réussi,
« mais personne ne sait comment il faut s'y
« prendre pour y arriver et c'est cela que je
« cherche sans cesse. » Son interlocuteur lui demanda encore s'il n'y avait pas un système établi
ou des livres qui pussent le mettre sur la voie.
Elle eut l'air tout étonné et répliqua : « Je ne
« vois pas comment on pourrait noter avec des
« mots des rayons de lumière dans leur imper-
« ceptible et incessante évolution. Tout cela bouge
« trop tout le temps. »

Mon directeur tira alors le journal de sa poche
et lut ce passage de mes déclarations :

« Il faut de l'ordre dans la pensée pour écrire,
« et on ne peut que sentir des rayons de lumière
« en décomposition ou en transition, comme on
« sent le chaud et le froid. On ne peut pas vous
« dire avec des mots ce que vous ressentez. Les
« sensations ne sont pas des pensées. »

« — Mais la musique, par exemple, peut être
« notée ?

« Ceci ne parut pas la surprendre, elle se tut,
« réfléchit un moment et répondit :

« — Il faut que je pense à cela, mais il me
« semble que la vibration de la vue est un sens plus
« haut, plus imprécis, plus changeant que celui
« des sons, les sons ont plus de fixité et ils sont
« limités. Pour la vue il n'y a pas de limite, du
« moins pour ce que nous en connaissons. En tout
« cas, nous sommes plus ignorants des choses

« qui concernent nos yeux que de celles qui
« s'adressent à nos oreilles. Peut-être est-ce parce
« que les yeux, dès l'enfance, sont plus dévelop-
« pés, plus avancés, et que la vue s'exerce plus
« tôt chez l'enfant que l'ouïe. Le champ d'har-
« monie de l'œil comparé à celui de l'oreille est
« comme le soleil par rapport à la lune. Et c'est
« pour cela qu'il se fait dans le cerveau humain
« un bien plus grand développement du sens
« de la vue, avant que nous puissions le diriger et
« même en comprendre les résultats ou l'usage. »

— Ceux qui observent la Loïe Fuller durant son travail, continua M. Marchand après avoir remis le journal dans sa poche, sont frappés par la transfiguration qui s'opère en elle lorsqu'elle parle ou lorsqu'elle dirige ses hommes pour essayer ceci ou cela. De fait, madame, elle a transformé les Folies-Bergère. Tous les soirs le public habituel des promenoirs est submergé par une foule composée de savants, de peintres, de sculpteurs, d'écrivains, d'ambassadeurs, et, aux matinées, il y a foule de femmes du monde et d'enfants. Toutes les chaises et les tables des promenoirs sont empilées derrière les fauteuils d'orchestre et tous ces gens, oublieux de leur rang et de leur dignité grimpent dessus comme une bande de gamins. Tout cela pour une petite fille, qui ne semble pas se douter qu'elle a du succès. Voulez-vous un exemple ? Dernièrement, ma femme l'a conduite dans une grande maison pour

acheter des mouchoirs. La première chose que miss Fuller vit, c'était des mouchoirs « Loïe Fuller », et elle fut surprise de constater que quelqu'un d'autre portait le même nom qu'elle. Et lorsqu'on lui dit : « Mais pas du tout, ces mouchoirs portent « votre nom », elle répondit : « Comment cela « peut-il être ? Ces gens ne me connaissent pas. » Elle ne comprit pas et ne put pas comprendre que c'était à cause de son succès.

La mère de Gab après avoir répondu au salut du directeur, qui prenait congé, demanda encore à la buraliste :

— Est-elle comme il faut ?

— Grands dieux ! elle est tellement bourgeoise qu'elle a l'air d'une petite provinciale. Je doute fort qu'elle se soucie jamais de chic. Elle est arrivée ici avec une valise et une petite malle de cabine et habillée comme sur cette photographie, dit-elle en montrant le portrait que je lui avais donné.

Cette photographie me montrait en chapeau canotier, en robe vague toute droite, et que des bretelles retenaient. Une chemisette, une jaquette courte et une pèlerine des plus simples complétaient le costume.

Après cette vision, Gab et sa mère s'en retournèrent avec leurs places pour la matinée du lendemain. Cette matinée devait impressionner Gab à un point tel que, rentrée chez elle, cette gamine

de quatorze ans écrivit, en mon honneur, les lignes suivantes :

« Une ombre lumineuse et légère. A travers la nuit brune filtre un reflet pâli qui palpite. Et tandis que dans l'air des pétales s'envolent, une fleur d'or surhumaine s'allonge vers le ciel. Elle n'est pas sœur des fleurs terrestres qui sur nos âmes endolories fleurissent leurs parcelles de rêve. Comme elles la fleur gigantesque ne s'offre pas consolante. Mais le surnaturel la vit naître. Elle a germé dans une région fantastique sous un rayon bleui de lune. La vie bat en sa chair transparente et ses feuilles claires s'échevèlent dans l'ombre telles de grands bras tourmentés. Toute une floraison de rêve s'étire et pense. Le poème animé de la fleur chante là : délicate, fugitive et mystérieuse.

« C'est le firmament pur essaimé d'étoiles et c'est la danse du Feu.

« Une flamme crépitante s'allume. Elle tourne et se tort et flamboie. De la fumée, lourde comme un encens, monte et fuse dans l'obscurité où ruissellent les lueurs d'incendie. Au milieu du sabbat embrasé, léchée par les torrents de feu qui déferlent un masque, étrange flamme aussi, s'estompe rouge sur l'air rougi. Les flammes meurent en une flamme unique qui grandit immensément. On dirait la pensée humaine se déchirant dans la nuit. Et nous demeurons le cœur poigné : de la Beauté qui passe.

« Ame des fleurs, âme du ciel, âme du feu, Loïe Fuller nous les a données. D'aucunes sertissent des mots ou des formes, elle créa l'âme de la danse, car jusqu'à Loïe Fuller la danse n'avait pas d'âme.

« Elle n'eut pas d'âme en Grèce lorsque autour des épis blonds par les jours ensoleillés, de beaux enfants dansaient se jouant avec leurs faucilles d'or. Rigide, majestueuse, un peu « protocolaire », elle n'eut pas d'âme sous le Grand Roi. Elle n'eut pas d'âme lorsqu'elle put en avoir. Le xviii° siècle « menuette » dans un tourbillon de poudre, la valse n'est qu'une étreinte, le culte de la femme vient de revivre.

« L'âme de la danse devait naître dans ce siècle douloureux et fiévreux. Loïe Fuller cisela du rêve. Nos désirs fous, nos peurs de néant, elle les dit dans sa danse du feu. Pour apaiser notre soif d'oubli elle humanisa les fleurs. Plus heureuse que ses frères les Créateurs elle fit vivre son œuvre silencieuse et, dans la nuit, ce décor des grandes choses, nulle tâche humaine n'amoindrit sa beauté. La Providence envers elle se montra pitoyable. A son grand secret Loïe communia.

« Amoureuse de la Beauté qui resplendit dans la nature elle l'interroge de ses yeux clairs. Pour effeuiller l'Inconnu sa main se fait câline ; son regard ferme et délicat pénètre l'âme des choses même lorsqu'elles n'en ont pas. L'inanimé s'anime

et pense sous son désir de magicienne et la
« Pantomime du rêve » évolue.

« Joliment femme elle a choisi les plus douces
et les plus claires parmi les vies endormies : elle
est papillon, elle est feu, elle est lumière, ciel,
étoiles. Frêle sous l'étoffe flottante fleurie d'ors
pâles, de calcédoines et de béryls, Salomé passa,
puissante. Depuis, l'humanité en fièvre chemina.
Pour calmer nos âmes meurtries et nos cauchemars d'enfants une icône fragile danse dans une
robe de ciel. »

Et maintenant, après quinze années, Gab me
dit encore, quand nous parlons de l'impression
que je lui produisis, alors qu'elle écrivit ces pages
ingénument passionnées :

— Je ne vous vois jamais telle que vous êtes,
mais telle que vous m'apparûtes ce jour-là.

Et je me demande si son amitié, si solide et
si sûre, n'est pas intimement confondue avec
l'amour de la forme, de la couleur et de la lumière que j'ai synthétisé, à ses yeux, lorsque je lui
apparus pour la première fois ?

## XXIII

### LA VALEUR D'UN NOM

Lorsqu'à l'automne de 1892, je parus pour la première fois aux Folies-Bergère ; je ne connaissais personne, absolument personne à Paris. Figurez-vous donc ma surprise, en recevant un soir la carte d'un des spectateurs, avec ces mots écrits au crayon :

« Eh bien, ma vieille. Je suis rudement content de voir que vous avez tapé dans le mille. Nous sommes ici toute une bande — deux loges pleines — et nous vous demandons de vous joindre à nous après la représentation.

« Votre vieux Pal ! »

La carte portait un nom qui m'était inconnu.
C'était quelque bonne farce, ou bien le commissionnaire s'était trompé d'adresse, et je continuai à me démaquiller sans plus y penser.
Tout d'un coup, un monsieur se précipita dans ma loge:

— Eh bien Mollie, ma vieille, pourquoi ne répondez-vous pas à la lettre d'un camarade ?

Mais en me voyant démaquillée et déjà en costume de ville, il s'arrêta court, et s'écria :

— Ah mais, qui êtes-vous ? Je croyais que vous étiez Mollie Fuller !

Enfin je comprenais, il m'avait prise pour une de ses anciennes amies.

— Je sais de qui vous voulez parler, répondis-je, mais je ne suis pas Mollie Fuller. Mollie Fuller est très célèbre en Amérique où elle imite mes danses. On nous confond souvent, mais vous pouvez vous convaincre que ce n'est pas la même personne.

Le monsieur était grand, fort, très noir, l'air distingué, avec quelque chose de bizarre dans l'un de ses yeux. Il portait toute sa barbe.

Jamais je n'oublierai sa mine tandis qu'il me faisait des excuses. Sans me demander à présent de me joindre à « sa bande » il disparut encore plus vite qu'il n'était entré.

Je l'ai souvent rencontré depuis, et toujours il me salua très respectueusement. De ma fenêtre, dans la cour d'un grand hôtel de Londres, j'ai même assisté à un dîner — dîner comme on n'en avait jamais vu — donné par ce même gentleman. Caruso chantait. La cour de l'hôtel avait été transformée en lac et l'amphytrion et ses invités dînaient dans des gondoles. De ma fenêtre,

je regardais la fête, et je pensais à l'autre souper où j'avais été involontairement invitée.

Le monde est si petit.

* * *

Je ne suis pas devenue la Loïe Fuller, sans avoir, comme bien on pense, payé mon tribut à quelques petites aventures. Je jouais le rôle de Jack Sheppard dans le drame de ce nom. Notre troupe s'arrêta à Philadelphie. Mon père et ma mère étaient avec moi et nous prenions nos repas dans une très modeste pension.

Quelques années plus tard je revins, danseuse, dans cette même ville et à l'hôtel où je descendis, un des grands hôtels de la ville, on refusa de me recevoir. Sans trop me demander ce que cela voulait dire j'allai ailleurs. Mais je repensai à ce fâcheux accueil, et, comme je n'arrivais pas à comprendre, je retournai à l'hôtel en question et demandai à parler au directeur.

En me voyant il fut stupéfait.

— Mais vous n'êtes pas Loïe Fuller !

Je lui donnai l'assurance que j'étais bien Loïe Fuller et demandai pourquoi il n'avait pas voulu me recevoir dans son hôtel.

Il me raconta l'histoire suivante :

— Lorsque vous jouiez Jack Sheppard, l'une

des dames de la troupe demeurait ici avec M. X. Un jour ils eurent ensemble une telle querelle que je fus obligé de les prier de déguerpir. Cette dame s'était inscrite sous le nom de miss Fuller.

J'ignorais totalement qui cela pouvait être, et cherchais toujours lorsqu'au théâtre on me présenta la carte d'un monsieur qui désirait me voir.

Le nom m'était tout à fait inconnu. Mais ce monsieur pouvait m'être envoyé par un ami : je le reçus donc. Un grand gentleman entra, et renouvela, très surpris, l'affirmation de l'hôtelier.

— Mais vous n'êtes pas Loïe Fuller ?

Je l'assurai que si.

Il avait connue la Loïe Fuller dont on m'avait entretenu à l'hôtel et qui chantait dans les chœurs de *Jack Sheppard*, cette pièce dont j'avais joué, de mon côté, naguère, le rôle principal. Il voulait la voir dans son nouvel avatar et renouer connaissance avec elle. Quand je lui eus enfin démontré son erreur, il me fit voir le portrait de la pseudo Fuller. Et, en effet, lorsque nous étions maquillées pour la scène, il y avait une petite ressemblance.

*\* \**

Un jour nous donnions des représentations à Lyon. En arrivant au théâtre l'un de mes électriciens me dit :

— La propriétaire de l'hôtel où je suis des-

cendu avec mes camarades, est très ennuyée. Elle dit que vous avez habité chez elle lors de votre dernier passage à Lyon. Vous étiez très satisfaite et lui aviez promis de revenir et pourtant vous ne venez pas. Elle déclare que ce n'est pas gentil à vous de vous montrer si fière avec elle, sous prétexte que vous avez aujourd'hui réussi.

Tout ceux qui me connaissent savent que de tels procédés ne sont nullement dans ma manière. J'étais donc fort surprise. Et puis il m'était impossible de me rappeler le nom de l'hôtel que me désignait l'électricien. Je le priai donc de demander à quelle époque j'étais descendue chez la bonne hôtelière dont il venait de me transmettre les doléances.

Le lendemain il me fixa la date. Or à cette époque je me trouvais à Bucarest. Je fus donc plus perplexe que jamais, et demandai à l'électricien de continuer son enquête et de faire de son mieux pour la mener à bien.

— La patronne, me dit-il enfin, est sûre que c'est vous, elle vous a vue au théâtre, c'est la même danse, et elle me charge de vous dire à nouveau qu' « elle est très étonnée du procédé de Miss Fuller ». Vous étiez si contente chez elle, vous et aussi le monsieur qui vous accompagnait.

Je me rendis donc à l'hôtel pour bien montrer à la propriétaire qu'elle se trompait. Elle me fit voir alors la photographie de la femme divorcée de l'un de mes frères, qui imite tout ce que je fais,

passe sa vie à l'affût de chacune de mes créations et me suit partout, que ce soit à Londres, à New-York, à Paris ou à Berlin.

* * *

Pour ces rares aventures, qui sont venues à ma connaissance, combien y en a-t-il d'autres que j'ignore ?

Je n'arrive jamais dans une ville sans que Loïe Fuller n'y soit déjà venue avant moi, et même à Paris, — à la foire de Neuilly ! — j'ai vu annoncer en lettres flamboyantes, « Loïe Fuller. — Danses lumineuses. »

Et j'ai pu voir « la Loïe Fuller » danser sous mes propres yeux !...

Lorsque j'allai dans l'Amérique du Sud je découvris que Loïe Fuller y était venue également avant moi.

Ce que je me demande souvent c'est quelles « imitations », dans la vie privée, peuvent faire de moi ces dames, que n'embarrassent point les scrupules.

Aussi je ne suis pas la femme, — on voudra bien me croire sur parole, — qui, dans le monde, apprécie le plus la valeur d'un nom !...

Pour mémoire, j'ajoute que la choriste américaine, dont j'ai parlé tout à l'heure, vint à Paris,

et qu'un beau jour son amant la planta là.

Sur le pavé, sans amis, sans le sou, malade, elle m'envoya chercher...

L'ai-je aidée ?

J'en ai bien peur !

Lorsque nous voyons dans la rue un chien mourant de faim, nous lui donnons à manger pour qu'il ne nous morde pas, ou pour qu'il se montre reconnaissant.

Nous lui donnons à manger parce qu'il a faim.

# XXIV

## COMMENT M. CLARETIE M'A DÉCIDÉE A ÉCRIRE CE LIVRE

Un soir, pendant l'Exposition de 1900, M. et M^me Jules Claretie vinrent, à mon petit théâtre de la rue de Paris, pour voir Sada Yacco, dans sa fameuse scène de *mort*. Après la représentation, ils passèrent dans les coulisses, et c'est là que je leur fus présentée.

Quelques années s'écoulèrent, et je m'occupai, comme je l'ai raconté, d'une autre petite artiste japonaise, Hanako. Je me souvins combien Sada Yacco avait intéressé les Claretie et je les priai de venir voir ma nouvelle étoile japonaise. Après la représentation, ils pénétrèrent dans la loge de la plus mignonne petite actrice du monde et j'eus l'avantage de les revoir.

Peu de jours plus tard, je reçus une invitation à déjeuner chez M. et M^me Claretie, pour la petite Hanako et pour moi. Le jour vint, et nous nous

mîmes en route, Hanako paraissait ignorer totalement qu'elle allait déjeuner chez un écrivain célèbre, et ne contractait nul émoi de rendre visite à l'administrateur du premier théâtre du monde. J'habitais Paris depuis assez longtemps pour savoir classer les gens selon leur mérite et j'étais, moi, très troublée. Hanako était seulement curieuse de ce qu'elle allait voir, puisque tout commerce extérieur lui devenait impossible de ce fait qu'elle ne parlait que japonais. Ce n'était en somme que pour me faire plaisir, et parce que je l'en avais priée expressément, qu'elle venait à ce déjeuner. Elle était charmante avec ses drôles de petites semelles de bois qu'elle appelait ses souliers et ses robes mises les unes par-dessus les autres, jusqu'à ce qu'elle en eût suffisamment, pour donner l'impression qu'elle n'en manquait pas.

Hanako est trop exquise pour qu'il soit aisé de faire un portrait d'elle. Sa taille est si exiguë qu'elle arrive tout juste à la hanche d'un homme un peu grand.

Mme Claretie nous reçut de façon si cordiale que nous fûmes tout de suite plus que contentes d'être venues.

Puis arriva M. Claretie, très fin et très simple. M. Claretie était accompagné de M. Prudhon, un personnage impressionnant qui ne disait pas un mot. On me le présenta comme le bras droit de l'administrateur. Je me demandai comment il

arriverait à se tirer d'affaire sans parler du tout. De midi à trois heures, en effet, je n'entendis pas une seule parole franchir le seuil de ses lèvres. A table, je demandai à Mᵐᵉ Claretie, tout bas et en anglais :

— Serait-il muet ?

Elle se mit à rire, de cette bonne et rassurante façon qui lui est particulière, et répondit :

— Oh non ! Mais il ne parle jamais beaucoup.

Alors, croyant la glace rompue, je regardai, en riant, M. Prudhon, qui ne riait pas du tout, et je lui dis avec vivacité :

— Si vous continuez à me contredire ainsi je ne réponds plus de moi.

M. Prudhon, toujours grave, s'inclina et ne parla pas davantage.

Cette boutade, qui ne l'avait même pas déridé, n'était pas de mon invention, je me hâte de le dire. Je l'avais entendu lancer par une jeune fille qui avait été mon secrétaire et qui voulait taquiner un monsieur par trop silencieux.

M. Prudhon m'avait rappelé cet homme et je voulais voir quel effet la remarque produirait sur lui.

Elle n'en avait produit aucun.

Puisque je parle de ce secrétaire, je crois devoir lui consacrer quelques lignes, bien que je n'aie aucune raison de me souvenir d'elle avec plaisir. C'était une belle jeune fille, toujours déli-

cieusement mise, bien que ses ressources fussent des plus médiocres.

A mon grand déplaisir, j'eus plus tard le mot de l'énigme.

Elle était mon secrétaire, je l'envoyais faire des commandes chez tous mes fournisseurs. Or, en même temps qu'elle commandait des choses pour moi elle en commandait pour elle, mais en ayant soin de ne point demander deux factures.

Je n'avais jamais ni gants, ni voilettes, ni mouchoirs, c'était toujours elle qui venait justement de prendre les derniers. Elle avait toujours cru qu'elle en avait commandé davantage, et partait en commander à nouveau.

Un jour, je l'envoyai chez Tiffany, le bijoutier. Elle n'ajouta qu'une petite babiole à ma commande, un médaillon avec chiffre en diamants... Je reçus la note dans la suite, mais elle était partie. Auparavant, elle avait passé avec moi par Nice et y était restée tandis que je faisais une tournée en Amérique. Quand je revins j'appris qu'elle avait demeuré, pendant mon absence, à l'hôtel où je l'avais laissée, et que sa note, mise à mon compte, s'élevait à près de six mille francs.

Ensuite d'autres factures arrivèrent : teinturiers, gantiers, bottiers, couturières, modistes, fourreurs, lingères et aussi la facture de Tiffany. Mais le bouquet, ce fut lorsqu'un élève des Beaux-Arts me demanda si je ne pouvais pas lui rendre soixante-dix francs qu'il m'avait prêtés deux

ans plus tôt, par l'entremise de ma jolie secrétaire.

Ce fut ensuite un monsieur de Londres, que je tenais en trop haute estime pour lui demander quoi que ce fût, et qui me réclamait dix livres sterling — soit deux cent cinquante francs — qu'il m'avait prêtées, toujours par l'entremise de ma jeune et élégante secrétaire.

Mais, à parler de mes mésaventures, j'oublie mon déjeuner chez les Claretie !...

Au moment où nous allions nous mettre à table, M^{me} Claretie était allée chercher une dame âgée à la figure aimable. J'ai rarement vu des mouvements plus doux, plus simples, et une si harmonieuse tranquillité. Appuyées l'une sur l'autre, elles composaient un délicieux tableau. M^{me} Claretie me présenta à la dame âgée. C'était sa mère. Je demandai à la vieille dame comment elle se portait.

— Oh ! cela va très bien, me répondit-elle. Il n'y a que mes yeux qui m'inquiètent. Je ne peux plus lire sans lunettes et les lunettes me gênent tant.

Elle avait toujours beaucoup aimé la lecture et ne pouvait pas se faire à l'idée de ne plus lire.

Je sympathisai avec elle et le lui dis. Puis soudain, j'eus l'idée de lui demander son âge.

— Quatre-vingt-quinze ans, me dit-elle.

Et elle se plaignait de ne plus pouvoir lire sans lunettes !...

Nous parlâmes de ses petits-enfants et de ses arrière-petits-enfants ; je lui demandai si le bonheur d'être entourée de tant d'affections, ne compensait pas largement pour elle les infirmités que l'âge nous fait subir.

Elle me répondit :

— J'aime mes enfants et mes petits-enfants, et je vis en eux, mais cela ne me rend pas mes yeux. C'est terrible de ne plus y voir.

Et elle avait raison. L'amour lui donnait la force de supporter son mal, mais elle craignait que la prison des ténèbres ne lâchât plus sa proie. Pour aller à la salle à manger elle avait pris le bras de sa fille. Elle n'eut besoin d'aucune aide, en revanche, pour déjeuner. Sa bonne humeur restait inaltérable.

Elle tira un tricot d'un sac à ouvrage et d'une voix restée fraîche, me dit :

— Il faut que je travaille. Je n'y vois plus assez pour que mon tricot soit bien fait, mais il faut tout de même que je m'occupe.

Mme Claretie me demanda si je connaissais Alexandre Dumas.

Je lui racontai comment j'avais eu la chance de le rencontrer. Puis M. Claretie me posa de nombreuses questions que j'essayai d'éluder, pour n'avoir pas à parler de moi tout le temps. Figurez-vous donc mon étonnement, lorsque je lus, le lendemain, dans le *Temps*, un article d'une colonne et demie entièrement consacré à notre visite

chez M. Claretie et signé de M. Claretie lui-même.

« Mᵐᵉ Hanako écrivait-il, est à la ville une petite personne, délicieusement curieuse et charmante, qui, en ses belles robes bleues ou vertes, brodées de fleurs multicolores, ressemble à une poupée précieuse ou à une idole joliment animée qui aurait un babil d'oiseau. Le statuaire Rodin nous montrera peut-être ses traits fins et ses yeux vifs au prochain Salon, car il est occupé présentement de faire le buste et, je crois même, la statue de la comédienne. Il n'a jamais rencontré de meilleur modèle. Ces Japonais, si actifs, montant à l'assaut comme des fourmis sur un tronc d'arbre, sont capables aussi de l'immobilité la plus complète et de la patience la plus grande. Ce sont ces qualités diverses qui font la force de la race.

« Mᵐᵉ Hanako, que j'avais applaudie dans la *Martyre* au passage de l'Opéra, est venue me voir, conduite par miss Loïe Fuller, qui nous avait déjà révélé Sada Yacco, il y a quelques années. Et c'est plaisir de voir de près, si charmante, cette petite créature si effrayante lorsque, les yeux convulsés, elle mime les affres de l'agonie. Ce joli sourire sur les lèvres qui se tordent au théâtre sous la douleur de l'*hara-kiri !* Elle me faisait penser à Oreste montrant l'urne funèbre à Electre : « Comme tu vois, nous apportons les restes petits dans une urne petite. »

« Loïe Fuller, qui fut comédienne avant d'être

la fée de la lumière, l'enchanteresse des visions étranges, s'est éprise de cet art dramatique japonais, et elle l'a popularisé, par Sada Yacco, puis par M$^{me}$ Hanako, à travers le monde. C'est une des intelligences les plus vives que j'aie rencontrées, cette Loïe Fuller, et je ne m'étonne point qu'Alexandre Dumas fils ait pu me dire :

« — Elle devrait écrire ses impressions et ses mémoires.

« J'aurais voulu savoir d'elle comment elle eut l'idée de ces danses lumineuses dont on ne se lasse pas et qu'elle vient de renouveler encore à l'Hippodrome. Mais elle parle plus volontiers de philosophie que de théâtre.

« Gaie, avec son œil bleu et son sourire de faunesse, elle m'a répondu :

« — C'est le hasard. La lumière est venue à moi plutôt que je ne suis allée à elle ! »

Je m'excuse de reproduire ici des mots si élogieux, alors que j'en suis l'objet, — encore ai-je supprimé des épithètes au passage, car M. Claretie est très flatteur, — mais il fallait bien que je citasse ce passage puisque c'est de là qu'est né le présent livre.

M. Claretie avait cité l'opinion de Dumas. Il revint à la charge.

Bientôt, en effet, je reçus une lettre de M. Claretie, m'engageant à commencer mes « Mémoires ». Peut-être avait-il raison, mais je n'osais affronter une aussi terrible épreuve vis-à-vis de

moi-même. Et puis cela me paraissait si formidable d'écrire un livre. Et un livre sur moi !...

Un après-midi, j'allai voir M^me Claretie. Il y avait là quantité de gens aimables, et M^me Claretie ayant parlé de cette idée de « Souvenirs » que son mari désirait, après Dumas fils, me voir écrire, on se mit à m'interroger et sur moi et sur mon art et sur les milieux dans lesquels j'avais évolué et chacun s'employa à m'encourager à me mettre au travail.

Peu après M^me Claretie m'envoya sa loge pour le Théâtre-Français. Je m'y rendis avec de nombreux amis : nous étions douze, parmi lesquels la femme du consul général des Etats-Unis, M^me Mason, qui est bien l' « homme d'Etat » le plus remarquable que j'aie jamais connu et le meilleur diplomate de la « Carrière ».

Pour remercier les Claretie, je les invitai à assister à une de mes répétitions de *Salomé*. Ils voulurent bien accepter mon invitation et, un soir, ils arrivèrent au *Théâtre d'Art* pendant que je « travaillais ».

Je vins les rejoindre, peu après, pour un moment. Nous étions dans le fond de la salle très peu éclairée. On répétait à l'orchestre. Tout à coup, une dispute s'éleva entre le compositeur et le chef d'orchestre. Le compositeur disait :

— A l'Opéra, on n'agit pas ainsi.

Sur quoi, le jeune chef d'orchestre répliquait :

— Ne me parlez pas des théâtres subventionnés,

on y est bien plus stupide que partout ailleurs.

Il avait appuyé fortement sur les mots subventionné et stupide.

M. Claretie me demanda qui était ce jeune homme. Je n'avais pas très bien compris ce qu'il avait dit, toutefois comme je sentais que c'était une inconvenance, j'essayai de le défendre, en alléguant qu'il avait répété toute la journée, que la moitié des musiciens étaient allés jouer à l'Opéra et ne lui avaient envoyé que des doublures. De plus je tenais à ce que M. Claretie sût que nous avions de très bons musiciens à l'orchestre, malgré qu'ils ne fussent pas au théâtre ce soir-là.

M. Claretie dont l'amabilité est proverbiale, ne donna pas suite à l'incident. Même, quelques jours plus tard, le 5 novembre 1907, il écrivait, dans le *Temps*, un long et toujours trop élogieux article, mais que je cite ici parce qu'il donne bien l'impression de mon travail de répétition.

« J'ai eu, l'autre soir, écrivait-il, comme la vision d'un théâtre futur, quelque chose comme le théâtre féministe.

« Les femmes, de plus en plus, prennent la place des hommes, supplantent le prétendu sexe fort. Le Palais voit affluer les avocates, la littérature d'imagination ou d'observation appartiendra bientôt aux femmes de lettres, et en dépit du brave homme déclarant que « les femmes docteurs ne sont pas de son goût », les doctoresses continuent

à passer leurs thèses, et brillamment. Attendez-vous à voir la femme grandir en influence et en pouvoir, et si, au dire de Gladstone, le dix-neuvième siècle fut le « siècle des Ouvriers », le vingtième sera celui des Femmes.

« C'était au théâtre des Arts, boulevard des Batignolles, à une répétition intime à laquelle miss Loïe Fuller m'avait prié d'assister. Elle va créer là demain un « drame muet » — nous disions autrefois une pantomime, — la *Tragédie de Salomé*, de M. Robert d'Humières, qui a égalé Rudyard Kipling en le traduisant. Loïe Fuller y dansera plusieurs danses nouvelles : la danse des perles, où elle se pare des colliers puisés au coffre d'Hérodias ; la danse des serpents, qu'elle manie dans une incantation farouche ; la danse de l'acier, la danse d'argent et cette « danse de la peur » qui la fait fuir, éperdue, devant la tête coupée de Jean, la tête du décapité, qui la suit partout et la regarde de ses yeux fixes de martyr.

« Loïe Fuller a étudié dans un laboratoire spécial tous ces jeux de lumière qui transforment le décor de la mer Morte aperçue du haut de la terrasse du palais d'Hérode. Elle est parvenue à donner, par des projections variées, l'aspect même de l'orage, la vision de la lune sur les flots, l'horreur d'une mer de sang. Là-bas, le mont Nébo, d'où Moïse mourant saluait la Terre promise, et les monts de Moab qui ferment l'horizon, s'embrasent tour à tour ou s'enveloppent de nuit. La

lumière transforme féeriquement l'aspect du pittoresque paysage. Les nuages courent sur le ciel, les flots se gonflent ou se nacrent, — et c'est un appareil électrique qu'un signal change ainsi en magicien.

« Nous assisterons avant peu à des miracles de lumière, au théâtre. Lorsque M. Fortuny, le fils de l'illustre artiste espagnol, aura réalisé « son « théâtre », nous aurons des visions délicieuses. Peu à peu le décor envahira la scène et peut-être un beau vers bien dit vaut-il tous ces prodiges.

« Mais il est certain que des moyens nouveaux s'offrent à l'art du théâtre, et miss Loïe Fuller aura apporté là sa forte part de contribution. Elle a je ne sais où combiné ses jeux de lumière, ayant reçu congé de son propriétaire à la suite d'une explosion dans ses appareils. N'eût-elle pas été si connue, on l'eût prise pour une anarchiste. Et dans ce théâtre des Batignolles où j'ai vu jadis les mélodrames les plus noirs faire frémir les publics populaires, dans ce théâtre devenu élégant, luxueux, avec sa décoration claire et quasi modern-style, au théâtre des Arts, elle a transporté ses rampes, ses lanternes électriques, toute cette féerie des yeux qu'elle inventa, perfectionna, qui fait d'elle une personnalité unique, une créatrice, une révolutionnaire en son genre, une révolutionnaire de l'Art.

« Et là, ce soir où je l'ai vue répéter *Salomé*, en robe de drap, sans costume, son pince-nez de-

vant les yeux, dessinant ses pas, esquissant en sa robe sombre les gestes qu'elle fera demain, séduisants et provocants, dans ses costumes de lumière, j'ai eu la sensation d'une « impresaria » admirable, conductrice de troupe aussi bien que dominatrice de foule, donnant ses indications à l'orchestre, aux machinistes, avec une politesse exquise, souriante devant les nervosités inévitables, toujours gaie en apparence, et se faisant obéir comme le font les vrais chefs, en donnant aux ordres le ton parlé de la prière.

« — Voulez-vous avoir la bonté de donner un peu plus de lumière ?... Bien... C'est cela... Merci !

« Sur la scène, une autre femme, en chapeau de ville, un cahier de notes à la main, très aimable aussi et précise en ses indications et ses demandes, se mêlait à Jean-Baptiste demi nu, à Hérode en manteau de pourpre, à Hérodias superbe sous ses voiles, et faisait fonction de régisseur (on ne peut pas dire encore régisserice). Et j'étais frappé de la netteté de toute cette mise en marche d'une pièce compliquée, aux mouvements et changements divers. Ces deux Américaines, sans élever la voix, doucement, mais avec cette brièveté absolue des gens pratiques (défiez-vous, au théâtre, de ceux qui parlent trop), ces deux femmes menaient la répétition comme une amazone experte conduit un cheval rétif, de leurs petites mains faites pour le commandement.

« Puis j'avais un plaisir infini à voir cette Salomé en vêtements de tous les jours danser les pas sans l'illusion du vêtement de théâtre, avec un simple lambeau d'étoffe, parfois rose, rouge ou vert, pour se rendre compte, sous la lumière électrique, des reflets sur les plis mouvants ou les paillettes. Salomé dansait, mais une Salomé en jupe courte, une Salomé ayant sur les épaules sa jaquette, une Salomé en costume tailleur, et dont les mains, les mains mobiles, expressives, tendres ou menaçantes, les mains toutes blanches, les mains pareilles à des bouts d'ailes, sortaient des vêtements, donnaient à elles seules toute la poésie de la danse, danse de séduction ou danse de terreur, danse infernale ou délicieuse. La lueur de la rampe se reflétait sur les verres du pince-nez de la danseuse et y allumaient comme des flammes, de fugitifs éclairs, et rien n'était plus fantastique à la fois et plus charmant que ces torsions de corps, ces mouvements de caresses, ces mains, encore une fois, ces mains de rêve s'agitant là devant Hérode, superbe en son manteau de théâtre et contemplant la vision de la danse idéale en robe de tous les jours.

« Je crois bien que la Salomé de Loïe Fuller va ajouter une Salomé imprévue à toutes les Salomés que nous avons pu voir. A la musique de M. Florent Schmitt elle joint les prodiges des effets lumineux. Cette femme, qui influa si profondément sur les modes, sur le ton des étoffes, qui est —

comment dirai-je ? — la fée de la flamme de punch, a encore trouvé des effets nouveaux, et je m'imagine le pittoresque de ses gestes lorsqu'elle s'entourera de ces serpents noirs qu'elle a seulement maniés, l'autre soir, dans la coulisse, parmi les accessoires. »

Ce soir-là, entre deux essais, M. Claretie m'avait encore parlé de mon livre, et, à tout prendre, c'est grâce à son insistance que je me suis décidée à tremper ma plume dans l'écritoire et à commencer ces « Mémoires », — ces « Mémoires », écrits en anglais, et que le prince Bojidar Karageorgevitch, un bon, un brave, un excellent ami, voulut bien adapter en français, travail laborieux que la mort vint interrompre.

Ce fut long ce livre, si long, et formidable... pour moi !... Et tant de petites aventures sont déjà venues se grouper autour de la confection de ce manuscrit qu'elles seules pourraient suffire, comiques et parfois tragiques, à remplir un second volume.

FIN

# TABLE DES MATIÈRES

Préface. . . . . . . . . . . . . . . . . . . 5
I. — Mes débuts sur la scène de la vie . . . 9
II. — Mes débuts sur une vraie scène a deux ans et demi. . . . . . . . . . . . . 15
III. — Comment je créai la danse serpentine. 21
IV. — Comment je vins à Paris. . . . . . . 39
V. — Mes débuts aux Folies-Bergère . . . . 49
VI. — Lumière et danse. . . . . . . . . . 59
VII. — Un voyage en Russie. — Un contrat rompu. . . . . . . . . . . . . . . 71
VIII. — Sarah Bernhardt. . . . . . . . . . 81
IX. — Alexandre Dumas. . . . . . . . . . 97
X. — M. et Mme Camille Flammarion . . . . 107
XI. — Une visite chez Rodin. . . . . . . . 117
XII. — La collection de M. Groult. . . . . . 123
XIII. — Mes danses et les enfants . . . . . . 133
XIV. — La Princesse Marie. . . . . . . . . 145
XV. — Quelques souverains. . . . . . . . . 159
XVI. — Autres souverains. . . . . . . . . . 177
XVII. — Quelques philosophes. . . . . . . . 187

| | | |
|---|---|---|
| XVIII. | — Comment j'ai découvert Hanako. | 203 |
| XIX. | — Sardou et Kawakami. | 213 |
| XX. | — Une expérience. | 221 |
| XXI. | — Choses d'Amérique. | 231 |
| XXII. | — Gab. | 249 |
| XXIII. | — La valeur d'un nom. | 263 |
| XXIV. | — Comment M. Claretie m'a décidée à écrire ce livre.. | 271 |

www.ingramcontent.com/pod-product-compliance
Lightning Source LLC
Chambersburg PA
CBHW071630220526
45469CB00002B/558